세기말 파리의 슬프고도 아름다운 초상

툴루즈로트레크
Toulouse-Lautrec

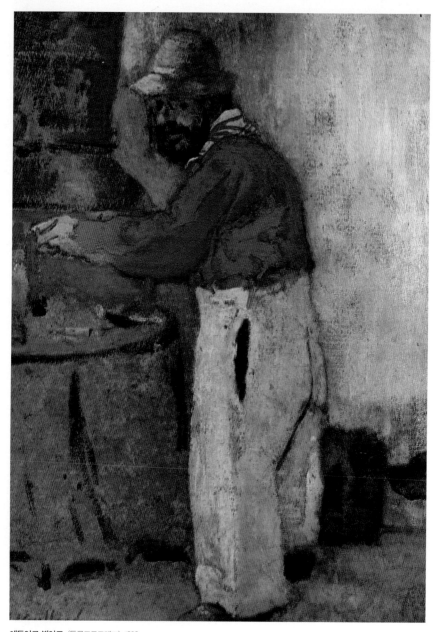

에두아르 뷔야르 〈툴루즈로트레크〉, 1898

세기말 파리의 슬프고도 아름다운 초상

툴루즈로트레크

Toulouse-Lautrec

버나드 덴버 지음
이윤희 옮김

도판 170점, 원색 100점

SIGONGART

조안 Joan 에게

시공아트 061
세기말 파리의 슬프고도 아름다운 초상
툴루즈로트레크
Toulouse-Lautrec

2014년 1월 10일 초판 1쇄 인쇄
2014년 1월 20일 초판 1쇄 발행

지은이 | 버나드 덴버
옮긴이 | 이윤희
발행인 | 전재국

발행처 (주)시공사
출판등록 1989년 5월 10일(제3-248호)

주소 | 서울특별시 서초구 사임당로 82(우편번호 137-879)
전화 | 편집(02)2046-2843 · 영업(02)2046-2800
팩스 | 편집(02)585-1755 · 영업(02)588-0835
홈페이지 www.sigongsa.com

Toulouse-Lautrec by Bernard Denvir
© 1991 Thames & Hudson Ltd., London

ISBN 978-89-527-7083-7 04600
ISBN 978-89-527-0120-6 (세트)

차례

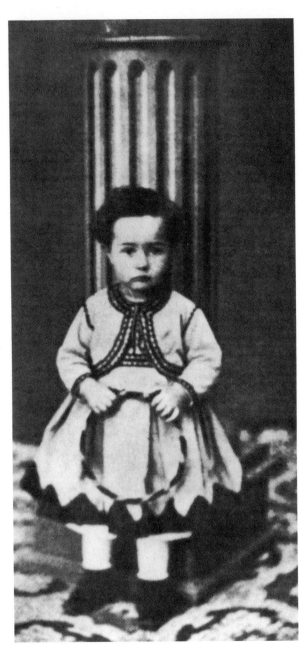

1 세 살의 앙리 드 툴루즈로트레크

우아함의 결여

마르셀 프루스트는 『생트뵈브에 대한 반론Contre Sainte-Beuve』에서 불완전하고 단편적으로 비평에 뛰어들어 예술가의 생애와 작품의 연관성을 고찰하고는 전혀 관련 없음이라는 결론을 내렸다. 이렇게 전적으로 비낭만적인 생각은 기존의 통념과 전혀 달랐다. 18세기 후반부터 비평은 형식적원리와 관습의 속박에서 벗어나 개인의 자유로운 감수성과 그 표현을 한층 강조하기 시작했다. 그로 인해 예술가들은 그 예술에 걸맞는 삶을 강요당하기도 했다. 보들레르는 '멋쟁이dandy'라는 개념을 만들어서 창조성이란 것이 사회학자들이 정의하는 '일상생활 속에서의 자기표현'과 밀접한 상관관계가 있음을 제시했다. 예술가의 이미지를 사소한 일상사에 얽매이지 않는 사람으로 규정한 것이다. 기존의 부르주아적 관습이나 예의범절을 경멸하고, 통상적인 복장을 하지 않고, 타인을 냉소적으로 관찰하며, 항상 자신의 재능을 당당하게 발휘하는 인물로 만들었다. 그리하여 문학가들과 미술가들 사이에 창작 행위에 있어 기행奇行이나 괴짜 기질을 필수불가결한 요소로 여기는 오랜 전통이 생겨났다. 초창기 창작과작가 자신을 분리할 수 없는 예술가로는 스윈번과 쿠르베, 휘슬러, 오스카 와일드, 고갱, 로댕, 오거스터스 존을 들 수 있다. 이 전통은 우리 시대까지 살아남아 요제프 보이스, 앤디 워홀, 길버트와 조지처럼 페르소나persona를 '창조'하는 예술가들이 등장하는 경지에 이르렀다.

물론 예술가의 대중적 이미지가 자신이 의도한다고 해서 만들어지는 것은 아니다. 반 고흐처럼 특별한 예술가들은 드물게 전기 작가들에의해 세속적 문명에서 문화의 전형화에 적합한 인물로 선택되었다. 그의

이미지는 20세기 통신기술, 즉 사진, 영화, 라디오, 텔레비전의 발전에 의해 급속히 확산되었다. 이것을 여실히 보여 주는 또 다른 예술가가 앙리 드 툴루즈로트레크Henri de Toulouse-Lautrec, 1864-1901이다. 로트레크는 어쩌다가 우리 시대에 신화가 되어 버렸다. 그의 생애는 영화를 통해 '불멸'이 되었고, 그의 작품은 사적, 공적 공간 어디에나 존재하고, 그의 화풍은 삽화가와 광고화가들이 모방하면서 양산되었다. 그 결과 온갖 형태들로 왜곡되어 20세기에 들어서면서 일종의 시각적 클리셰가 되었다. 이러한 신화화神話化는 한 작가의 내적, 외적 생애라는 별도의 고유 가치들을 객관적으로 검증하려는 시도를 방해하는 측면이 있다.

그럼에도 부정할 수는 없는 사실이 있다. 로트레크의 작품들은 동기가 무엇이든 간에 탁월하다고 인정할 수밖에 없다는 것이다. 1901년 36세의 나이로 세상을 떠났을 때 그는 유화 737점, 수채화 275점, 판화와 포스터 368점, 드로잉 5084점, 조각과 도자기, 스테인드글라스를 남겼다. 물론 산실되거나 파기된 작품까지 고려하면 훨씬 많을 것이다. 이 작품들 가운데 어느 것도 그가 즉흥적이고 본능적으로 표현한 작품은 없다. 그는 그래픽 작품을 제작할 때마다 인쇄 작업 매 단계를 철저히 점검했다. 이를테면 종이와 잉크를 비롯해 작업 도구의 특성을 일일이 파악하고, 그것을 제작하는 기술공들과 끊임없이 접촉했다. 말하자면 천부적인 재능에만 의존한 작품은 단 한 점도 없었다. 로트레크가 남긴 엄청난 양의 드로잉이 그가 끊임없이 관찰하고 분석하며 부단하게 기본 테크닉을 연마했음을 입증한다. 이 모든 작업이 15년도 안 되는 기간에 이루어졌고(드로잉 100여 점과 그림 20여 점은 유년기와 사춘기 초반에 그려졌다), 더욱이 알코올 중독으로 인해 신체적, 정신적 문제를 겪는 중이었다는 사실이 놀라울 따름이다. 예를 들어 로트레크의 걸작으로 꼽히는 〈파리 의학교수들의 심사Un Examen à la Faculté de Médecine de Paris〉도168는 죽기 한 달 전인 1901년 8월 알코올 중독으로 고통이 극심해지고 정신이 혼미하고 발작으로 인해 다리가 마비되었을 때 완성했다. 사촌인 가브리엘 타피에 드 셀레랑Gabriel Tapié de Céleyran이 뷔르츠 교수와 푸르니에 교수에게 논문 심사를 받

는 장면을 그린 것인데, 현재 이 그림을 소장한 알비 툴루즈로트레크 미술관은 도록에서 개작改作이라고 결론 내렸다. 가브리엘이 심사를 받은 때가 그보다 2년 전임이 밝혀졌기 때문이다. 검정색과 녹색이 주조를 이루는 칙칙한 색채에, 밝은 부분은 창문을 통해 빛이 들어와 두 교수의 머리 위로 반사되어 교수 가운의 빨간색과 종이의 흰색이 두드러진다. 붓질은 자신감이 넘치고 데생은 간결하고 정확하며, 전체적으로 오노레 도미에Honoré Daumier, 1808-1879의 그림자가 드리워져 있다.

사실 알코올 중독에 시달린 예술가는 비단 로트레크만이 아니었다. 렘브란트와 반 고흐도 알코올 중독으로 고통받았지만 이 사실이 그들의 창의성보다 과도하게 부각되지는 않았다. 로트레크의 경우는 이와 달랐다. 알코올 중독은 그의 숱한 문제 중 일부에 불과했다. 그는 여느 귀족 가문과 마찬가지로 대대로 근친결혼을 선호하는 집안에서 태어났다. 그의 할머니들은 자매간이었고 부모는 사촌지간이었다. 다시 말해 그의 아버지의 여동생이 어머니의 남동생과 결혼해 14명의 자녀를 두었는데, 그중 셋이 선천성 장애를 안고 태어났고 그중 적어도 한 명이 난장이였다. 로트레크에게도 농축이골증pyknodysostosis이라는 희귀병이 유전되었던 것이 거의 틀림없다. 이 병은 골격의 발육 부진으로 이어지는데, 발병자 중 20퍼센트는 부모가 같은 가계 출신이다. 로트레크의 불구는 10대 초반에 당한 두 차례의 사고와 그다지 관련 없었지만, 부모에게는 집안의 유전질환을 은폐하고 사회적으로 죄책감을 덜어 줄 좋은 구실이었을 것이다. 일반적으로 농축이골증은 사춘기에 팔과 다리의 성장이 멈추는 증상이 발현된다. 성인이 된 로트레크는 키가 150센티미터에 간신히 미쳤고, 머리와 몸통은 정상 크기인데 비해 팔다리는 짧고 굵었고, 손가락은 곤봉 모양이었다. 로트레크에게는 이 병의 다른 증상들도 나타났다. 큰 콧구멍과 쑥 들어간 턱에 입술은 두툼하고 볼록한데다가 유난히 붉었고, 긴혀 때문에 혀 짧은 소리가 나고 침을 자주 흘리고 늘 코를 훌쩍거렸다. 근시로 인해 코안경을 써야 했다. 아마도 이 질병의 증상 중 하나인, 정수리 부분에 있는 숨구멍이 영아기가 지나도 닫히지 않았기 때문일 것이

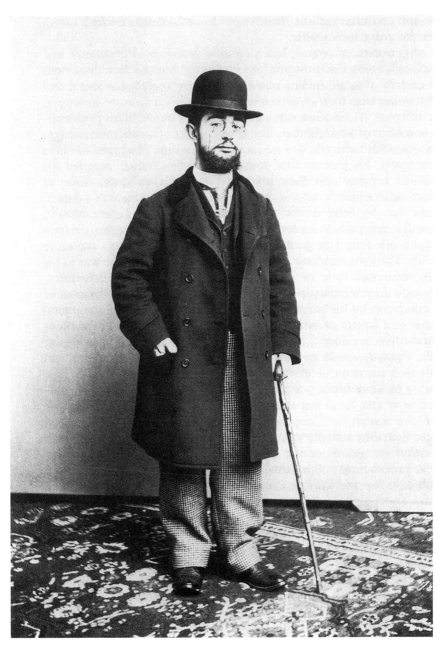

2 앙리 드 툴루즈 로트레크, 1892

다. 그는 머리의 민감한 부분 때문에 실내에서도 늘 모자를 쓰고 있었다.

물론 로트레크가 이러한 장애로 고통받은 유일한 화가는 아니었다. 폴 세잔Paul Cézanne, 1839-1906은 자신의 친구인 아쉴 앙페레르Achille Emperaire, 1829-1898의 인물화(1868-1870)를 남겼는데, 그림에서 앙페레르는 커다란 머리와 가냘프고 짧은 다리를 드러낸 채 의자에 걸터앉아 있다. 앙페레르는 오딜롱 르동Odilon Redon, 1840-1916과 견줄 정도로 뛰어난 데생가였으나, 액상 프로방스에서 대학생들에게 포르노 사진을 파는 일로 생계를 꾸려야 했다. 하지만 세기말 파리 미술계의 한가운데에 있던 로트레크는 자신의 상황이 가져온 약점과 불명예에 무방비로 노출될 수밖에 없었다. 우선 걷는 것 자체가 녹록치 않아서 지팡이의 도움을 받아야 했다. 현재 툴루즈로트레크 미술관에 소장된 그의 지팡이는 속을 파내고 유리 용기를 넣어 매일 브랜디나 압생트를 채우게 되어 있다. 갤러리와 미술관의 윤을 낸 바닥은 정말 최악이었고, 동행자의 팔을 붙들거나 도움을 받아야만 했다. 의자에 앉을 때에도 문제였다. 하지만 진짜 위험은 피할 도리가 없었다. 타인의 킬킬거리는 웃음, 야유나 놀림에 속수무책이었다. 많은 사람이 친절했지만 그렇지 않은 사람도 있었다. 특히 로트레크가 번질나게 드나들던 유흥업소들은 도가 지나쳤다. 그곳에서는 이성의 고삐를 놓게 하는 알코올의 효과 때문에 자비심은 사라지고 관용은 무뎌지고 조롱이 난무했다.

이 문제에 대해 로트레크는 특별히 반응하지 않았다. 장애로 고통받는 사람들 대부분은 주변인들이 자신을 동정과 이해보다 자연스럽게 대해 주는 분위기를 원한다. 로트레크를 아는 이들은 하나같이 그가 유머와 위트가 넘치는 사람이고 동정받기를 싫어했다고 언급했다. 시간이 흐를수록 사람들은 그의 매력을 느끼곤 했다. 가까운 친구이자 코르몽Cormon 화실을 함께 다녔던 프랑수아 고지François Gauzi, 1861-1933는 50여 년이 지난 후 적었다. "로트레크는 사람의 마음을 사로잡는 재능을 타고났다. 친구들 모두가 그를 정말로 좋아했다. 그는 누구에게 화를 낸 적도 없고 상처 줄 정도로 짓궂은 농담도 하지 않았다." 오랜 친구인 타데 나탕

송Thadée Natanson은 한층 명료하게 표현했다. "세상 사람들에게 보이는 모습으로 그를 보려면 굉장한 노력이 필요했다." 지인들은 그의 눈망울에 대해 자주 언급했다. 뮤직홀 가수인 이베트 길베르Yvette Guilbert는 로트레크와의 첫 만남에서 소스라치게 놀랐다. "커다랗고 검은 머리, 붉은 얼굴, 검은 턱수염, 번들거리는 피부, 얼굴 두 개를 차지하고도 남을 넓적한 코와 귀밑까지 찢어진 큰 입, 순간 납작하고 연약해지는 커다란 자줏빛 입술이라니. 그러다가 그의 눈을 똑바로 보게 되었어요. 어찌나 크고 온화하며 반짝거리는지, 믿을 수 없었죠! 도저히 눈을 못 떼고 있는데, 그가 그걸 알아챘는지 안경을 벗었어요. 자신이 얼마나 멋진지 알고 있다는 듯 그 눈을 기꺼이 보여 주었어요."

로트레크에게 자신의 매력은 신체적 약점을 보상하는 무기 중 하나가 되었다. 이러한 태도 기저에는 그의 존재 중심이 되었던 훌륭한 품성이 있었다. 뭐라 완벽하게 정의할 수 없지만 금욕주의와 용기, 자부심, 타인의 평가를 개의치 않겠다는 태도가 한데 어우러져 있었다. 1878년 허벅다리가 골절되었을 때 로트레크는 수차례 수술의 고통을 견뎠을 뿐 아니라 이후 이삼 년 동안 '전자 솥'(이것이 무엇이든 간에) 같은 복잡한 의료장비를 참아내야 했다. 3월 1일 그는 할머니에게 보낸 편지에서 아이답지 않은 유머 감각과 평정심을 보이며 이 장비를 설명했다. "월요일에 외과 범죄가 실행되었고, 외과 수술의 관점에서 매우 흥미로운(저한테는 말할 필요 없이 전혀 흥미롭지 않은) 골절이 발견되었습니다. 의사 선생님은 신바람이 나서 오늘 아침까지 저를 잠재웠어요. 하지만 그러고 나서 저를 일으켜 세우겠다는 얄팍한 핑계를 대며 제 다리를 직각으로 구부렸는데 무척 아팠어요." 로트레크는 이때 이미 예술에서 위안을 찾았고, 이것이 이후 22년 동안 그를 지탱하게 했다. 이 편지를 보낸 얼마 후 사촌에게 편지를 썼다. "나는 하루 종일 혼자 지내고 있어. 책을 조금만 읽어도 금방 머리가 아파져. 그래서 손에 힘이 빠질 때까지 계속 그림을 그리곤 해."

로트레크는 자신을 지탱하는 도덕적 용기를 강화하기 위해 신체적 노력으로 대응했다. 자신의 결함에도 불구하고, 어쩌면 결함 때문에 자

신에게 기대되는 활동을 더욱 악착같이 해내려 했을 것이다. 그는 네 살 때부터 말을 탔다. 그리고 긴 시간 동안 격렬하게 수영을 했다. 노르망디와 코트 다쥐르 해안에서 돌고래처럼 물장난 치는 그의 사진이 여러 장 남아 있다. 또한 친구들의 범선에서 선원으로 활약하기도 했다. 로트레크는 사이클링, 사격, 춤 그리고 사교 생활에서도 동틀 때까지 파티장을 지키고 춤을 추는 등 활달함을 과시했다.

그러나 신체장애를 이기려는 로트레크의 의지를 피상적으로 결함을 회피하려는 자기기만이었다고 유추하는 것은 잘못이다. 항상 즐거움에 가득해 보였던 그의 편지의 행간에는 자기혐오의 기운이 가물거린다. 사촌에게 보낸 편지에 "외발 아저씨Monsieur Cloche-Pied"라고 서명한다거나, 다른 편지들에서는 자신을 "삼미신의 귀염둥이"라고 비꼬아 묘사하고 자신의 모습을 "우아함이 부족하다"고 평가하고, "귀에 거슬리는 목소리", "물장수처럼 수염 난 얼굴"(앱슬리 하우스에 소장된 벨라스케스Velázquez의 〈세비야의 물장수The Water-seller〉를 의식했던 것이 분명하다), "낡은 구둣솔 같은 턱"을 가졌다고 지적했다. 자신이 남들과 발맞춰 걷기 힘들다는 것을 알고 있었기 때문에 친구이자 동료 화가인 루이 앙크탱Louis Anquetin, 1861-1932의 친절함을 칭송했다. "나의 작고 굼뜬 몸이 길을 가로막아서 그는 평소처럼 걸을 수 없었다. 하지만 그는 아무렇지 않다는 듯 행동했다." 언젠가 앙크탱은 비평가이자 위스망스Huysmans의 친구인 귀스타브 코키오Gustave Coquiot에게 이렇게 말한 적 있다. "그는 자신보다 못생긴 연인이 있던 여자를 찾고 싶어하더군." 그럼에도 로트레크는 이런 것을 괴로워하는 사람답지 않게 자신이 성적性的 능력을 타고났다고 주장하기도 했다. 그는 자신을 주둥이가 아주 큰 커피주전자로 비유했고, 마구 자라나는 수염이 정력의 증거라고 생각했다.

때때로 그는 날이 선 반응을 보였는데, 어떤 면에서는 납득할 만하다. 친구인 프랑수아 고지는 이에 대해 언급했다. "몽마르트르에서 로트레크는 M. 드 라 퐁트넬M. de la Fontenelle을 알게 되었는데, 그보다 훨씬 키가 작은 청년이었다. 그는 퐁트넬을 마주칠 때마다 멈춰 서서 몇 마디씩

말을 나누곤 했다. 이때가 로트레크에게는 대화 상대를 내려다볼 수 있는 유일한 기회였음에 틀림없다. 그는 이 상황에서 자신감을 끌어내고는 이렇게 말한 적이 있다. '난 키가 작을 뿐이고 난장이는 아니라네. 진짜 난장이는 퐁트넬이지. 거리의 코흘리개들이 그를 졸졸 쫓아다니지만…… 나를 따라다니는 아이들은 없지 않나.'" 마지막 말이 사실일 수도 있지만 로트레크도 비슷한 경험을 한 차례 한 적이 있었다. 공원에서 뇌성마비 아이들 무리와 마주쳤는데, 이 아이들이 그를 일행으로 여겨 달려드는 바람에 친구의 도움으로 간신히 빠져 나왔던 것이다.

로트레크가 자신의 불구에 대한 반작용으로 엄청난 에너지를 미술에 쏟게 되었다고 한다면, 창조적 성과에 엄청난 영향을 미친 개인사에는 또 다른 측면이 아직 남아 있다. 로트레크에 관한 저서들 가운데 그의 집안의 장황한 가계도를 다루지 않은 책이 드물다. 대부분 이단異端인 알비주아파를 토벌하고 신성한 기독교를 수호하고자 십자군에 가담한 툴루즈 백작들까지 거슬러 올라간다. 로트레크는 11세기 보두앵Baudoin에 의해 시작된 가계의 방계 자손이다. 보두앵은 레이몽 6세 백작의 막내 동생이었고, 결국 시몽 드 몽포르Simon de Monfort의 편에 선 일로 레이몽 6세 백작에 의해 교수형을 당했다. 보두앵은 몽파Monfa 영주의 상속녀 알릭스 드 로트레크 자작과의 결혼을 통해 성씨가 툴루즈로트레크몽파Toulouse-Lautrec-Monfa가 되었다.

이렇게 유구한 역사적 배경을 가진 아버지 집안과 달리, 로트레크의 어머니 아델조에 타피에 드 셀레랑Adèle-Zoë Tapié de Céleyran, 1841-1930 집안은 벼락출세한 가문이었다. 카르카손 근처에 자리 잡은 아질앙미네르부아 마을 출신의 판사, 재무 공무원과 고위 성직자 집안이었고, 1798년 긴 이름을 가진 에스프리장자크투생 타피에Esprit-Jean-Jacques-Toussaint Tapié가 2대 셀레랑 영주이자 몽펠리에의 최고 재정원 의원이던 사촌 자크 멍고Jacques Mengau에게 입양되면서 귀족 신분이 되었다. 오래 전부터 축적된 부富에 더해 귀족 작위, 성城과 3천 에이커에 달하는 최상급 포도밭을 상속받았다. 귀족이 되기에 상서로운 시절은 아니었으나, 에스프리장자크투생의

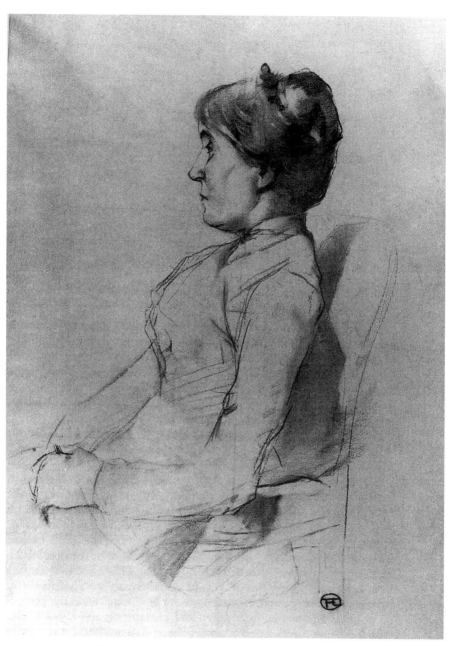

3 〈아델 드 툴루즈로트레크 백작부인〉, 1892

대증손녀가 알퐁스샤를 백작과 순조롭게 결혼함으로써 타피에 드 셀레랑 가문과 툴루즈로트레크몽파 가문의 부가 통합되었다.

이러한 혈통의 유전적 특질이 로트레크의 성취와 상당히 관련 있다는 암묵적 동의가 있지만 사실 그렇지 않았다. 그보다는 그에게 제공된 특별한 사회적, 문화적 환경이 그의 반응과 행동에 영향을 주고 감수성을 일깨웠고, 한편으로 인생과 예술에 대한 태도를 결정하는 데 기여했다. 19세기 프랑스에서 귀족의 입지는 무척 기이했다. 여전히 군대에 영향력을 행사했고, 그중 일부가 기업과 산업 분야에 성공적으로 진출했다. 그럼에도 영향력은 계속 감소하고 있었는데, 이것을 촉발한 인물이 루이 14세1638-1715였다. 이후의 프랑스가 민주주의와 산업화를 지향함에 따라 정치적, 경제적 변화는 가속화되었다. 귀족들은 점점 자신들만의 세상에서 살게 되었고, 제1, 제2제정을 지지하는 '열등한' 귀족에 의해 신분적 가치가 저하되자 교회에 더욱 헌신하고 공화정을 철저히 거부했다. 예를 들어 툴루즈로트레크 가문은 개인 교회와 사제를 두었을 뿐 아니라 주교를 불러 집안행사를 주관하게 하고 오찬에 대주교를 초대해 아들을 훈계하도록 청했다. 루이 14세의 마지막 후손인 드 샤보르 백작을 앙리 5세라 칭하고(로트레크의 이름은 그를 따른 것이다) 그가 진정한 프랑스 왕으로서 왕위를 계승할 것을 믿어 의심치 않았다. 귀족들은 제3공화정의 평등주의 표방에 저항해 개인주의의 환상의 세계로 도피하고 기행奇行을 일삼고 돈을 들여 호화로운 성채를 지었다. 당시 귀족들의 이런 행태는 마르셀 프루스트가 쓴 『잃어버린 시간을 찾아서』의 인물들에 투영되어 있다. 프루스트는 로베르 드 몽테스키외 백작, 폴리냐크 왕자, 앙리, 다섯 권의 자서전을 쓴 로슈포르 백작, 대리석으로 지은 성이 유럽의 절경 중 하나로 꼽히는 보니 드 카스텔란 백작, 그리고 드레퓌스 사건을 두고 오테이에서 지팡이로 에밀 루베 대통령을 공격한 페르낭 드 크리스티아니 남작 등을 참고했다. 자부심이 강하고 과대망상에 빠져 오만한 그들은 프랑스 문화에 맞서고 전통의 가치를 부정하고 진정한 무력감의 상징이라고 여긴 부르주아적 가치와 행동 규범을 어떻게든 경멸하고 싶어 했다.

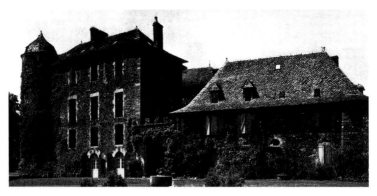

4 보스크 성

로트레크의 아버지 알퐁스 백작Comte Alphonse, 1838-1913은 이런 귀족 부류 중에서도 전형적인 인물이었다. 그는 무엇보다 사냥에 열정을 쏟았다. 결혼 직후 어린 신부에게 보낸 편지에 말, 개와 자신이 잡은 짐승에 관한 이야기를 무려 6장에 걸쳐 썼다. "오동이 사슴 사냥에 쓰는 사냥개 열 마리를 두고 멧돼지 사냥에 쓰라고 내게 열다섯 마리를 넘겼소. 나는 새로운 말을 찾다가 마구에 꼭 맞는 망아지를 구했다오. 어제는 사냥개들을 끌고 나갔소. 개들을 한꺼번에 풀어놓자 두 시간 만에 멧돼지를 사냥해 왔소. 이튿날 말이 앞다리에 상처를 입어 열흘 정도는 휴식을 취해야 하오. 오동 역시 파롤리에서 떨어져서 절뚝거리고 있소. 며칠째 우리는 한 마리도 잡지 못했다오. 난 두 살배기 돼지를 한 시간 만에 잡았소. 루시퍼와 블로처만 조금 상처를 입었고 나머지 개들은 멀쩡하다오." 그가 열정을 가진 또 다른 취미는 분장扮裝이었다. 그는 옷장에 구비해 놓은 스코틀랜드 의상, 터키 의상, 코카시아 의상, 십자군 의상 등 각종 의상들을 갖추어 입고 사진을 찍곤 했다.도5 볼로뉴 숲에서 말을 탈 때면 붉은 술이 달린 기이한 동양풍의 투구를 썼다. 집안의 보스크 성에서 점심을 즐길 때는 주름치마와 발레 무용수의 토슈즈를 신었다. 알퐁스 백작은 연날리기와 매 길들이기도 즐겼다. 여름이면 셔츠를 밖으로 꺼내 입고 팔에 매를 앉히고 알비 거리를 활보했다. 생고기가 들어 있는 봉지를 갖

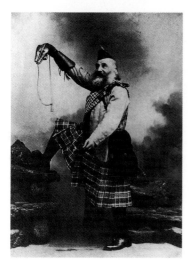

5 스코틀랜드 복장을 한
알퐁스 드 툴루즈로트레크 백작

고 다니면서 매에게 성수聖水만을 먹인다고 말하곤 했다. 1876년 1월 1일
에는 열한 살이 된 앙리에게 1862년에 출간된 매 길들이기 책을 선물하
면서 낭만적인 메시지를 적었다. "매 길들이는 법에 관한 책이 야외 활동
을 즐기는 방법을 알려 줄 게다. 언젠가 네가 인생의 쓴맛을 봤을 때 첫
째로 말, 다음으로 사냥개와 매가 소중한 친구가 되어 걱정을 조금이나
마 덜어 줄 거다." 알퐁스 백작은 알비에서 성당 계단 아래에 천막을 치고
몇 주일을 지내고, 농장의 농부들에게 땅을 오염시키는 '비열한' 쇠 삽 대
신 나무 삽을 쓰라고 설득했지만 그들은 말을 듣지 않았다. 그는 파리 이
곳저곳에 아파트를 빌려 지내며 보드빌 쇼, 카바레, 사창가 등 밤 문화에
심취했다. 성性에 대한 욕구 역시 남달랐고, 1868년부터 아내와 별거한
것도 이와 관련 있었다.

　왜소한 체구의 알퐁스 툴루즈로트레크 백작은 자신의 이미지를 실
제보다 대단한 인물로 창조했다. 화려했던 집안사와 현재 느끼는 정치적
무력감의 격차를 어떻게든 보상 받고 싶었던 것이다. 그는 아들을 자신
앞에 세워 두고 "네가 어디에 가든 이 아버지보다 훌륭한 사람 앞에 서지
못할 게다!"라고 말하곤 했다. 알퐁스 백작은 후에 아들의 영구차를 손수
운전하겠다고 고집을 피웠는데, 이들 부자父子 사이를 고스란히 보여 주

는 사건일 것이다. 로트레크는 아버지를 무척이나 존경했다. 한편으로는 부러움 때문이었고, 다른 한편으로는 아버지의 기대에 훨씬 못 미치는 자신을 자각하는 슬픔에서 비롯된 것일지라도 말이다. 그는 신체적 결함을 바라보는 통상적인 멸시로 인해 행동의 훌륭함이 가려지는 현실을 감수했다. 여느 사람들과 달리 겉모습에 상관없이 타인을 관찰하고 노동계급과 '하층계급'에 다가갔을 뿐 아니라 19세기 유럽의 산업화와 엄격하고 과시적인 사회 분위기에서 생겨난 불안과 분노의 감정을 강하게 표현하던 무정부주의적 분출에도 접근했다.

레옹 도데Léon Daudet가 말한 다음 일화가 사실인지 확인할 길이 없지만 이들 부자의 사고방식을 명확하게 보여 준다. 어느 날 밤 로트레크와 프루스트가 동석한 웨버 가족의 파티에서 누군가 알퐁스 백작 이야기를 꺼냈다. 어느 날 백작이 다바레이 백작과 길을 걸어가는데 노동자 계급의 아가씨가 쇼윈도 안의 반지를 부러운 눈빛으로 쳐다보고 있었다. 그는 아가씨의 팔을 잡아끌고 보석상 안으로 들어가서 5천 프랑짜리 반지를 사주었다. 깜짝 놀란 아가씨가 "당신이 누구신지 알지 못하는 데요"라고 말하자, "나도 당신을 모르오. 하지만 어여쁜 아가씨는 쓸데없이 보석을 탐하지 않는다고 들었소"라고 대꾸하고는 모자를 들어올리고 걸어나갔다. 이 일화를 들은 프루스트는 "놀라운 귀족의 진정한 징표"라고 표현했다. 이 말에 로트레크는 "전형적인 중산층이 할 법한 말이군요"라고 응수했다. 실제로 로트레크는 말년까지도 자신의 출신 배경을 공공연히 떠벌리곤 했다. 그를 보고 어찌할 바를 모르는 포도주 상인과 믿지 않는 창녀들에게 자신이 '툴루즈 백작'이라고 사실과 다른 말을 하기도 했다. 한번은 과거 세르비아 왕이었던 밀란Milan이 가족에 관해 묻자, 로트레크는 "아! 우리는 1100년에 콘스탄티노플뿐 아니라 예루살렘을 점령했습니다. 당신은 오브레노비치Obrenovitch 가문에 그쳤지만요"라고 답했다. 그의 집안 배경은 작품에 끌린 대중의 관심은 물론이고 수집가와 비평가에게도 영향을 주었다. 하지만 그의 작품이 '근본적'으로 훌륭한 귀족 가문의 명예에 먹칠한다고 생각하는 사람들이 있었다는 점에서 부정적인 측면이 강했다.

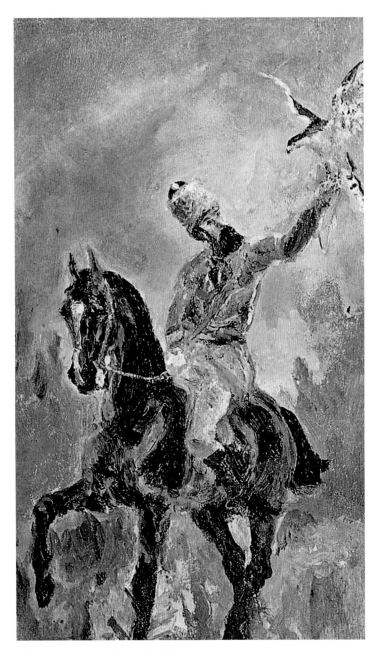

6 〈매를 길들이는 알퐁스 드 툴루즈로트레크 백작〉, 1879~1881

2

프로방스에서 파리로

로트레크의 유년기는 그런대로 즐거운 나날이었다. 그는 알비의 높다란 타운하우스, 보스크와 몽파 두 곳의 성, 그리고 나르본 근처 셀레랑의 외가 고택을 오가며 지냈다. 언덕 자락에 자리 잡은 알비의 저택은 마을 요새가 정원을 관통하고 성城처럼 거대한 성당이 분위기를 압도했다. 하지만 로트레크에게 덧문을 닫아 놓은 캄캄한 방들과 반짝반짝 윤이 나는 바닥은 상당히 위협적이었다. 보스크의 성에서는 아버지와 함께 매사냥을 계속했다. 이 무렵 로트레크가 부모의 불화에 대해 알고 있었는지, 또는 서로를 공격하려는 계략에 이용당했는지 그 여부를 알기 어렵다. 어쨌든 로트레크가 오랫동안 방어기제로 사용한 자기 비하적 표현과 짝을 이루는 특유의 유머 감각이 아주 어린 시절부터 발현된 것만은 분명하다. 그는 여덟 살 때 어머니와 파리로 이사했고 리세 퐁탄Lycée Fontanes, 지금의 리세 콩도르세로 알려진 명문학교에 입학했다. 두 사람은 포부르 생토노레 거리 근처의 시테 뒤 레티로에 있는 페레 호텔에서 살았는데, 이 아파트는 집안에서 사실상 영구 임대하고 있었다. 알퐁스 백작은 두 사람을 보기 위해 자주 방문하곤 했는데, 그럴 때면 지하의 작은 방에서 잠을 청했다.

　로트레크는 파리에서 지내는 동안 르 보스크에 사는 친할머니에게 자주 편지를 썼다. 아래는 1872년 12월 30일에 로트레크가 썼던 편지다.

　사랑하는 할머니께, 이 편지라도 보내게 되어 정말로 기뻐요. 할머니께 행복하고 풍요로운 신년이 되시라고 인사할 수 있으니까요. 방학이 되

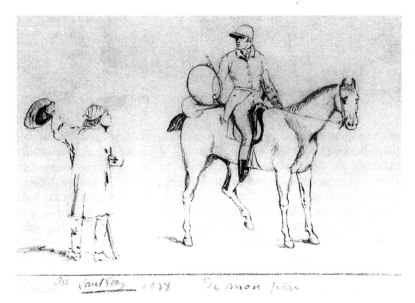

7 레이몽 드 툴루즈로트레크 백작, 〈오른쪽으로 멈춰선 말〉, 1838

8 알퐁스 드 툴루즈로트레크 백작, 〈뒤따르는 말 두 마리〉

9 샤를 드 툴루즈로트레크 백작이 그린 앙리,
약 1878

면 정말로 르 보스크로 돌아가고 싶었는데. 물론 파리에서 지내는 것도 나
쁘지 않아요. 지금은 방학이라서 최대한 재미있게 지내려고 노력 중이에
요. 그런데 여드름 때문에 쉽지 않아요. 긁어대느라 시간을 많이 허비하거
든요. 부디 에밀리 이모에게 저의 작은 카나리아 롤로가 노래를 잘한다고
전해 주세요. 그리고 아주 착하다는 것도요. 이 녀석에게 새해 선물로 작
고 예쁜 새장을 사 주었어요.

　　부디 [보스크의 마부 중] 위르뱅과 다른 하인들에게도 제가 새해인사
를 전하더라고 말해 주세요.

여덟 살의 앙리는 여드름 빼고는 즐거운 나날을 보냈다. 학교에서는
평생을 가까이 지낼 모리스 주아이앙Maurice Joyant, 1864-1930을 만났다. 주아

10 〈르네 프랭스토〉, 1882

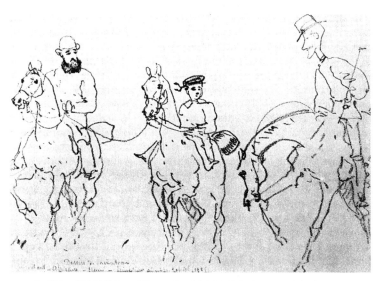

11 **르네 프랭스토** 〈말을 탄 알퐁스 드 툴루즈로트레크 백작과 아들 앙리 드 툴루즈로트레크〉, 약 1874

이앙은 로트레크에 의해 유언집행인으로 지명되었고, 로트레크의 사후에 그의 작품 세계를 열정적으로 세상에 알렸다. 로트레크는 또한 대를 이을 아들에게 부쩍 친근감과 관심을 보이던 아버지 덕분에 파리 생활의 즐거움을 만끽하고 있었다. 두 사람은 동물원, 승마학교, 경마장과 볼로뉴 숲에 자주 갔다.

놀랍게도 앙리 로트레크에게 일생을 좌우할 세계를 처음 소개한 사람은 아버지인 알퐁스 백작이었다. 툴루즈로트레크 가문은 뜻밖에 예술적 성향이 강했다. 앙리의 할아버지 레이몽 백작1812-1871은 뛰어난 데생화가였고(알비 미술관 소장의 스케치 1.8가 증명하듯), 사랑하는 조카의 초상(약 1878)을 그럴듯하게 그린 삼촌 샤를은 열정적인 아마추어 화가였다. 어린 앙리에게 가장 먼저 그림을 권유한 사람이 샤를 삼촌이었다. 앙리는 오랫동안 샤를 삼촌에게 자신의 예술 활동을 보고했다. 하지만 알퐁스 백작 또한 미술에 조예가 깊었다. 직접 스케치하고, 채색하고, 조각했다. 또한 그의 주위에는 예술가 친구들이 많았고, 이들을 만날 때면 어린 아들을 같이 데려가곤 했다. 이러한 친분은 소년 앙리에게 중요한 영

향을 미쳤다. '보헤미안적 삶la vie de bohème'의 즐거움뿐 아니라 여러 삶의 방식이 있다는 것을 알게 했다. 알퐁스 백작이 좋아한 화가는 말 그림과 해박한 지식으로 유명한 청각장애인 화가 르네 프랭스토René Princeteau, 1839-1914였다.도10, 11 프랭스토는 이 '꼬마le petit'에게 관심을 보였고 이후 5, 6년 동안 꾸준히 미술 지도를 해 주었다. 두 사람의 장애가 서로를 이어 준 듯하지만, 사실 둘 다 그것을 의식하지 않았다. 프랭스토는 열 살의 로트레크에게 보드빌 쇼의 매력을 알려 주었고, 1874년에 설립되어 1898년 메드라노 서커스단으로 이름을 바꾼 페르난도 서커스단에 데려갔다. 로슈슈아르 대로 63번지에 위치한 이 서커스단은 에드가 드가Edgar Degas, 1834-1917와 조르주 쇠라Georges Seurat, 1859-1891가 자주 들르던 곳이기도 했다.

어린 로트레크가 르네 프랭스토처럼 아버지를 통해 알게 된 또 한 사람은 존 루이스 브라운John Lewis Brown, 1829-1890이라는 말 그림 화가였다. 그는 나폴레옹 3세 황제의 총애를 받았고 장루이에르네 메소니에Jean-Louis-Ernest Meissonier, 1815-1891와 해양화가 샤를 뷔송Charles Busson의 라이벌로 유명했다. 하지만 아버지의 지인들 가운데 가장 영향력을 끼친 사람은 장루이 포랭Jean-Louis Forain, 1852-1931이었다. 그는 뻐딱한 말투와 재기 넘치는 그래픽 삽화가 그야말로 잘 어울렸고, 당대의 생활상을 정확하게 관찰하고 신랄하고 매력적으로 표현했다. 포랭은 여러 측면에서 오노레 도미에와 콩스탕탱 기스Constantin Guys, 1802-1892(61쪽 참조)의 특징을 결합했는데, 알퐁스 백작은 이런 포랭을 각별히 좋아했다. 포랭의 작품이 자신이 싫어하는 부르주아 사회에 대한 조롱을 담고 있기 때문임이 분명했다. 알퐁스 백작은 포랭을 재정적으로 계속 지원했고, 그의 고단한 말년에 대해 로트레크에게 한 차례 언급했다. "돈에 쪼들리는 포랭에게 돈을 보내고 싶은데. 하지만 그가 그 일을 알게 하고 싶지 않구나. 어쩌면 그는 나에게 지옥에나 가라고 말할 것이다." 로트레크가 포랭의 영향을 가장 강하게 받은 때는 1887년과 1889년 사이였지만, 이후 평생 동안 포랭이 그려 준 아버지의 초상화를 간직했다. 모리스 주아이앙에 따르면 "로트레크는 수년 동안 그 초상화를 애지중지하며 늘 곁에 두고 드로잉의 모범으로 삼

았다."

훗날 로트레크의 화가 활동에 영향을 미친 어린 시절 교육의 또 다른 결과는 바로 영국에 대한 호감이었다. 그의 아버지는 평소 알고 지내던 영국인 마부를 고용했고, 어머니는 식사 시간에 종종 영어로 아들에게 말을 건네곤 했다. 로트레크에게는 미스 브레인Miss Braine이라는 아일랜드 출신의 가정교사가 있었는데, 둘은 오랜 기간 연락을 주고받았다. 영어를 잘하게 되자 그는 '법석fuss'이나 '그것이 문제로다that is the question' 등의 영어를 프랑스어와 섞어 말했다. 편지 말미에는 '당신의yours'나 어머니에게 '당신의 아들your boy'이라고 적기도 했다. 후에 찰스 콘더Charles Conder, 1868-1909, 하트릭Hartrick, 윌리엄 로덴스타인William Rothenstein, 1872-1945 등 파리에 체류하는 영국인 화가들을 알게 되었고, 당시 또래의 프랑스인들처럼 열렬한 영국 숭배자가 되었다. 그리고 영국인 기수들과 운동선수들이 즐겨 찾던 루아이알가의 아이리시 앤 아메리칸 바 같은 곳에 드나들었다. 그는 파이프담배를 피우는 영국군(1898)도161과 르 아브르에 있던 영국 선원들의 선술집 스타Star에서 서빙하며 노래를 하던 돌리Dolly(1899)도162, 도164를 그렸다. 후에는 오스카 와일드를 라 굴뤼La Goulue의 부스 패널 그림(83쪽 참조)에 구경꾼 중 한 사람으로 등장시키기도 했다.도152 1895년 오스카 와일드의 재판이 열릴 당시 로트레크는 영국에 머물고 있었다. 콘더의 주선으로 와일드를 직접 만났는데, 와일드는 초상화 모델 제의를 당연히 거절했다. 그러나 로트레크는 아랑곳하지 않고 와일드의 재판에 참석해 스케치를 여러 장 그렸고, 그중 하나가 『라 르뷔 블랑슈La Revue Blanche』 5월 15일자에 실렸다.

소년 시절 로트레크는 다양한 그림들을 그렸다. 1873년에는 작은 스케치북에 연필, 붉은색 초크, 수채물감, 잉크, 크레용 등 온갖 재료로 데생을 했고,도12 1875년과 1878년 사이에는 연습장뿐 아니라 프랑스어, 라틴어 교재와 연습문제에 장식글자와 학, 독수리, 말, 원숭이 등을 그려 넣었다. 그림을 그리고 싶은 욕구가 거의 강박적인 수준에 이르렀던 듯하다. 로트레크는 어린아이에게는 복잡한 주제와 씨름하고 있었는데, 허

12 로트레크의 초기 스케치북 일부, 약 1873–1881

13 장교를 그린 드로잉, 1880

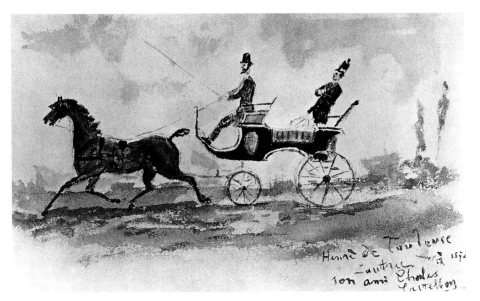

14 로트레크가 친구 샤를 카스텔봉에게 보낸 1878년의 수채화

풍쟁이 기사braggadacio의 분위기를 풍기는 장교가 다리를 벌리고 선 모습 등을 그렸다.도13 이것은 1880년 보스크 성 근처 카르모Carmeaux에서 열렸던 군사훈련을 그린 드로잉 연작 중 하나이다. 샤를 삼촌의 도움을 받아 로트레크의 시각 언어는 날로 풍부해지고 주제도 한층 복잡해졌다. 특히 다리를 다친 후 홀로 오랜 시간을 보내야 했던 로트레크에게 그림은 위안이 되었다. 1878년 6월 로트레크는 친구 샤를 카스텔봉Charles Castelbon에게 보낸 편지에 사고를 이야기한 후 말미에 적었다. "내가 회복하고 나서 그린 첫 수채화를 보낼게. 훌륭하진 않지만 선물이라고 여겨 주길 바래." 이 그림은 상당히 훌륭하다.도14 로트레크의 아버지가 마부를 뒷좌석에 앉히고 사륜마차를 직접 모는 모습인데, 분위기가 경쾌하고 색채가 눈부시고 관찰이 정확하다.

　　로트레크는 기본적인 미술교육을 샤를 삼촌에게 받고, 좀 더 전문적인 내용은 프랭스토에게 교육받았을 테지만 약간 저속하고 주제도 말에 한정되었을 것이다. 물론 팔레트 색상이 한층 밝아졌는데, 당시 인상주의가 전통적인 프랑스 회화를 그리던 주류 화가들에게도 파급되었기 때

문이다. 로트레크가 아홉 살과 열여섯 살 사이에 그린 독창적인 스케치와 데생을 연구하면, 훗날 그의 작품 세계를 규정하는 기본 요소 몇 가지를 이미 발전시키고 있음을 볼 수 있다. 후에 반복적으로 그리는 독특한 옆모습, 즉 매부리코에 톱해트를 쓴 다소 거만하고 냉소적인 모습이 이때 등장했다. 고지 가족의 초상화인 〈첫 영성체 날Un Jour de premiere communion〉(1888)도61에서 고지의 모습이나, 발랑탱 르 데소세Valentin le Désossé(84쪽 참조)의 다양한 그림에 보이며, 1880년대 드로잉과 수채화에서 이러한 표현을 처음 확인할 수 있다. 반복적으로 등장하는 또 다른 양식적 표현은 인물의 포즈이다. 바로 기수나 말 타는 사람들이 흔하게 보이는 약간 과장된 다리의 자세로 인해 생기는 모습이다. 이는 1870년대 중반의 군인 그림에 처음 나타났고, 1881년에 그린 〈오퇴유의 추억Le Souvenir d'Auteuil〉도18에서 가장 두드러진다. 마부뿐 아니라 세련되게 휜 모자를 쓴 아버지도 이 자세를 취하고 있다. 한편, 각종 사교 모임의 필수인 춤에 푹 빠지게 될 화가에게 다리 표현은 중요한 부분이었겠지만 로트레크는 다리를 지나치게 강조했다. 예를 들어, 르 데소세와 파트너의 춤(1890), 〈물랭 루주에서: 여자 어릿광대Au Moulin Rouge: La Clownesse〉에서 가브리엘이 허리 양쪽에 손을 얹은 자세, 1893년 미를리통Mirliton 포스터에서 아리스티드 브뤼앙Aristide Bruant의 자세,도81 그리고 어울리지 않는 리라의 반주에 맞춰 아이리시 앤 아메리칸 바에서 춤을 추는 흑인 광대 쇼콜라Chocolat의 모습(1896)도153 등이다. 다리에 대한 지대한 관심은 자신의 불구에 대한 반작용이었을 수 있는데, 남자의 형상을 길쭉하게 그리는 경향이 이러한 생각을 뒷받침한다.

1875년 리세 퐁탄을 그만둔 로트레크는 6년 동안 집에서 교육을 받았는데 그다지 성공적이지 않았다. 하지만 어쩌면 그의 인생에서 가장 행복한 시간이었을 것이다. 그는 알비의 집과 셀레랑의 시골 영지에서 지냈고 이따금 니스와 파리를 방문했다. 주로 시골에서 생활했고 이 무렵 유일하게 풍경화를 그리기도 했다.도15, 16, 17 풍경화 대부분은 그의 어머니가 잘 간직했고 지금은 알비의 미술관에 소장되어 있다. 색채가 밝

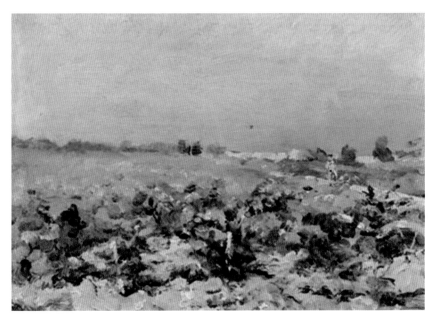

15 〈셀레랑, 포도밭 풍경〉, 1880

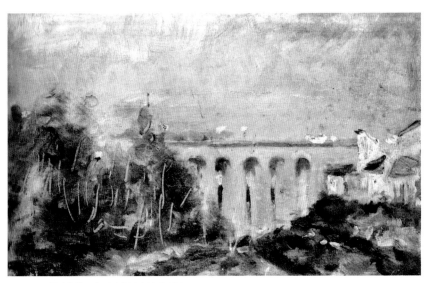

16 〈알비에 있는 카스텔비예의 구름다리〉, 1880

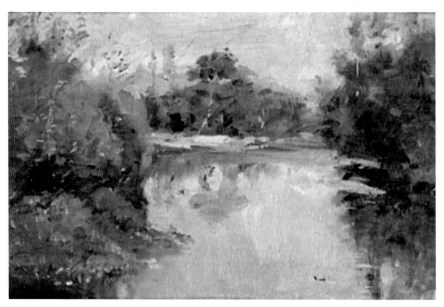

17 〈셀레랑, 개울가에서〉, 1880

고 신선하며 생동감이 넘치는 소품 위주이고, 이중 몇몇 작품은 알프레드 시슬레Alfred Sisley, 1839-1899 혹은 카미유 피사로Camille Pissarro, 1830-1903의 초기 작품을 연상케 한다. 모두 빛과 그림자의 유희와 연관되었고, 활달한 색채로 움직인다.

　1881년 이후 로트레크는 코르몽 화실에서의 습작을 제외하면 풍경을 그리지 않았다. 당시 프랑스 화가로서는 매우 예외적인 선택이었다. 그가 풍경을 싫어한 것은 우연이나 주제 접근에 대한 제한성 때문이 아니었다. 그는 처음부터 자연을 그릴 때 무력감을 느꼈지만, 1896년경 불가능하다고 여긴 것을 이상적으로 표현하는 데 성공하고서 친구들에게 말했다. "단지 인물만이 존재한다. 풍경은 아무것도 아니고 엑스트라에 머물러야 한다. 순전히 풍경만을 그리는 화가는 악당이다. 풍경은 인물의 성격을 이해시키는 데에만 활용되어야 한다. 코로Corot는 인물에만 훌륭하다. 밀레Millet, 르누아르Renoir, 마네, 휘슬러Whistler도 마찬가지다. 인물

18 〈오퇴유의 추억〉, 1881

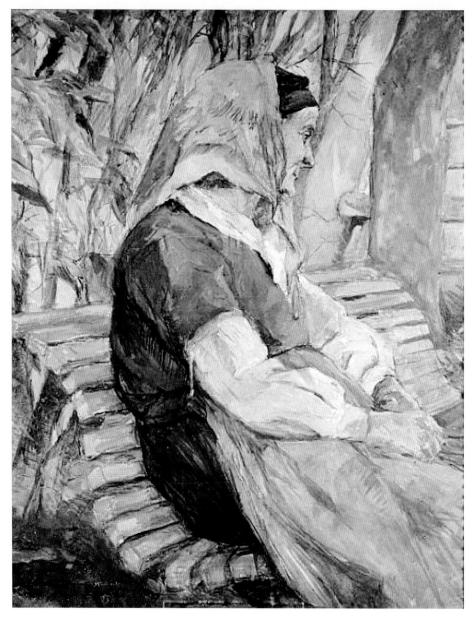

19 〈셀레랑의 벤치에 앉아 있는 늙은 여인〉, 1882

화가들은 풍경을 그릴 때 마치 얼굴처럼 그리고 만다. 드가의 풍경은 꿈 속의 풍경이라서 탁월하다. 카리에르Carrière의 풍경은 마치 얼굴가면 같다. 모네Monet는 인물에 소홀하지 않았다면 더욱 위대한 화가가 되었을 것이다." 어쩌면 로트레크의 이 독특한 신념은 알코올로 인해 더욱 과장되었을 수 있다. 그게 아니라면 로트레크가 25년 전에 한 말을 바탕으로 후에 주아이앙이 지어냈을 가능성도 있다. 사실이 어찌 되었건 간에 풍경화에 대한 로트레크의 반감은 어쩌다가 나온 말이 아닌 것만은 분명하다.

풍경과 달리 로트레크가 진정으로 좋아한 분야가 있었다. 그는 처음부터 인물화와 사랑에 빠졌다. 인물들의 신체적 특징, 독특한 얼굴 생김새, 자세, 내면을 드러내는 외적 신호들에 열렬한 관심을 보였다. 그 자신도 초기에는 관심의 대상이어서, 알비 미술관에 〈거울 앞의 로트레크 초상Portrait de Lautrec devant une glace〉(약 1880–1883)도22을 위한 드로잉 5점이 소장되어 있다. 판지에 유채로 그린 이 작품은 코로 혹은 휘슬러가 사용했을 법한 은회색이 주조를 이루고, 거울을 올려놓은 선반 위 여러 물건들에도 이러한 색조가 반영되어 있다. 입술의 붉은색이 유난히 두드러진다. 거울이 화가와 감상자 사이에 끼어들어 장벽 효과를 낳고 있으며, 우리를 꿰뚫어 보는 듯한 열여섯 살 소년의 눈빛에서 뭔가 종잡을 수 없는 분위기가 느껴진다.

로트레크의 다른 인물화들은 이런 느낌을 주지 않는다. 모델을 구하는 데 문제가 없었기 때문이다. 팔에 매를 올리고 말을 탄 아버지의 모습은 야심에 찬 중동 신사처럼 묘사되었고, 인물보다 말의 표현에 더 주의를 기울였다. 프랭스토를 그린 흥미로운 초상 역시 캐리커처와 과장적 요소가 로트레크 예술의 미래를 예감케 한다. 가족과 친구들을 그릴 때에는 단순하게 접근해 구도가 파격적이지 않고 붓질이 섬세하다. 40대 초반에 들어선 어머니도 자주 모델이 되었는데, 초상마다 얼굴이 모두 달라서 해석상의 의문을 낳는다. 빠른 붓질이 두드러지는 1882년 유화 초상에서 어머니는 결혼 무렵의 사진에서 느껴지던 소박한 생기와 같은 잔잔함을

20 〈말로메의 포도 수확, 술 창고로 돌아가는 길〉, 1880–1883

보여 준다.도21 한편 같은 시기의 목탄 스케치에서는 우울하고 명상적인 분위기를 풍긴다. 어머니가 새로 구입한 보르도 근처의 말로메Malromé 성은 로트레크가 좋아하는 휴식처였는데, 1883년 이곳에서 그린 초상화는 실망과 체념의 분위기를 풍긴다.도24 배경의 갈라진 붓질과 밝은 색채에서 인상주의에 대한 로트레크의 자각이 드러난다. 다시 말해 1870년대 후반 마네의 인물화, 예를 들어 〈자두Le Prune〉(약 1877)도62 또는 〈온실 속의 마네 부인Madame Manet dans la serre〉도23과 유사하다.

마네의 영향은 청년 루티Routy를 그린 몇몇 작품에 분명하게 드러난다. 루티를 묘사한 그림 3점, 대형 초상 드로잉 6점, 투사도 한 점이 남아

21 〈아델 드 툴루즈로트레크 백작부인〉, 1882

22 〈거울 앞의 로트레크 초상〉, 약 1880–1883

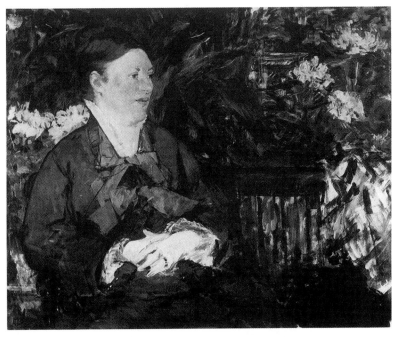

23 **에두아르 마네,** 〈온실 속의 마네 부인〉, 1879

있다.도25 루티는 셀레랑 영지를 지키던 인부의 아들로 로트레크와 같은
또래였다. 1882년 마네가 〈폴리 베르제르의 바*Bar aux Folies Bergère*〉를 전시한
해에 로트레크는 루티의 두상과 흉상 초상화를 유화로 그렸다. 그해 4월
에 로트레크는 더 가르칠 것이 없다는 르네 프랭스토의 충고에 따라 보
나Bonnat의 화실에 들어갔으니 분명 마네의 그림을 보았을 것이다. 이 초
상화에 대해 아드리아니Adriani는 다음과 같이 밝혔다. "프랭스토에게 배운
물감의 얼룩덜룩하고 상반되는 칠을 덕지덕지한 위쪽 손은 마네의 후기
작품의 특징이다. 우연히, 당시 목탄 드로잉, 예를 들어 뮌헨 소재의 에
밀리 숙모 드로잉도28과 형태상 유사한 윤이 잘난 길이 물감의 긴 붓질을
돕는 스케치 같은 가벼운 붓질뿐만 아니라 밝은 색채와 어두운 회색 또
는 검정색을 나란히 병치하는 돌발성은 마네와 닮았다. 검은색을 다루는

24 〈아델 드 툴루즈로트레크 백작부인〉, 1883

25 〈셀레랑의 청년 루티〉, 1882

능력에서 벨라스케스와 고야Goya에 필적하는 마네 말이다."

언젠가 보나와 같은 직업화가에게 배워 보라고 한 프랑스토의 충고는 두 가지 이유로 앞당겨 실현되었다. 1881년 말 로트레크가 툴루즈에서 대학입학 자격시험인 바칼로레아에 합격했음에도 불구하고 프랑스 교육체제의 벽을 넘을 수 없었던 현실과, 아들이 운동선수가 될 수 없는 현실을 받아들인 아버지가 화가를 꿈꾸는 아들의 소망을 묵인하는 동시에 샤를 삼촌이 적극적으로 지지하고 어머니가 찬성한 덕분이었다. 어쨌든 불운하게 일명 '길거리의 자작Vicomte du Passage'이라 불리던 당시 유명 조각가도 자작Viscount의 신분이었다. 로트레크의 선택은 툴루즈에서 처음 만난 친구 앙리 라슈Henri Rachou, 1855-1944가 제안하고 프랑스토 역시 환영하며 받아들인 결과였다.

1882년 4월 17일 로트레크는 함께 수업을 받던 학생들과 치른 '입문식'에 관해 아버지에게 편지를 썼다. 조르주 뒤 모리에George Du Maurier, 1834-1896의 소설 『트릴비Trilby』를 읽어 보면 알겠지만 입문식은 대개 난폭하고 두려운 경험이다. "친절한 라슈 덕분에 잘 넘겼어요. 호텔에서 우연히 만난 미국 청년이 저와 함께 들어갔어요. 그들은 우리와 얘기를 나누고 토디를 사 줬어요. 아주 힘들지는 않았어요. 서로 치고받긴 했지만 진짜 싸움은 일어나지 않았지요. 영국인과 미국인이 많아요. 그들 속에 제가 끼어 있습니다. 그림은 꾸준히 그리고 있습니다. 약간 지루하기도 하지만요. 미국에서 온 청각장애 화가 무어 씨가 일본 골동품을 많이 가져왔어요. 어제 길거리의 자작을 만났는데 아버지의 안부를 물었습니다. 어제 그는 잡지 『라 비 모데른La Vie Moderne』에 말이 뛰어가는 모습을 다양하게 그렸습니다.…… 아버지 안녕히 계세요. 모두에게 안부 전해 주세요."

스페인 바스크 출신의 레옹 보나Léon Bonnat, 1833-1922는 제도권에서 그다지 유명한 화가가 아니었다. 카라바조Caravaggio, 1571-1610와 리베라José de Ribera, 1591-1652의 영향을 받은 그의 아카데믹한 사실주의는 화려하고 미학적인 인물화를 제작하는 데 이상적인 매체가 되었다. 그의 재능은 위대하고 훌륭한 주제를 묘사하는 데 국한되지 않았다. 벽화 기술 역시 인기

26 〈말과 경주견〉, 1881

가 많아서 팡테옹과 최고재판소, 여러 교회에 그의 프레스코화가 장식되었다. 그는 1885년에 19세기 프랑스의 가장 중요한 걸작들이 걸린 팡테옹에 〈생드니의 순교Martyre de Saint-Denis〉를 그리기도 했다. 당시 프랑스 미술계의 중요한 일들이 그에게 편중되었다. 예술원 회원이자 에콜 데 보자르Ecole des Beaux-Arts의 교수가 되었고 1905년에 학장이 되었다. 그러나 그는 맡은 직책보다 훨씬 복잡한 인물이었다. 그는 드가의 평생지기였다. 둘은 학생들 사이에서 라울 뒤피Raoul Dufy, 1877-1953와 오통 프리에스Othon Friesz, 1879-1949처럼 혹은 다른 한편으로 장 베로Jean Béraud, 1849-1935와 알프레드 롤Alfred Roll, 1846-1919처럼 뗄 수 없는 사이로 생각되었다. 또한 감식안이 탁월해 그가 고향의 바욘Bayonne 미술관에 기증한 컬렉션은 미술관의 귀중한 보물이 되었다.

　앵그르Jean-Auguste-Dominique Ingres, 1780-1867의 후예임을 자처한 보나는 드로잉을 매우 강조했는데, 그의 화실에 다니는 동안 로트레크는 헬레니즘 석고상 앞에서 대부분의 시간을 보냈다. 로트레크의 드로잉에 대해 보나는 호의적이지 않았다. 로트레크는 샤를 삼촌에게 보낸 5월 7일자 편지에 적었다. "이상하다고 여기시겠지만 보나 선생님이 저를 어떻게 격려

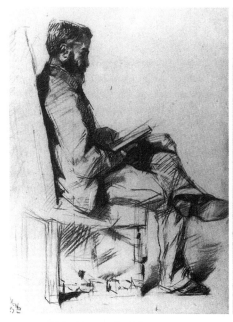

27 〈샤를 드 툴루즈로트레크 백작〉, 1882 28 〈에밀리 드 툴루즈로트레크 백작부인〉, 1882

하는 줄 아세요? 제 그림이 나쁘지 않고 스타일이 있지만 드로잉은 형편
없다고 솔직히 말씀하시죠. 그러면 저는 빵 조각으로 드로잉을 몽땅 지
우고 용기를 짜내 다시 그리곤 해요." 보나는 로트레크를 그다지 좋아하
지 않았던 듯하다. 편견 때문이라기보다는 교육적 측면에서 제자의 발
전을 위해 불가피한 일이었다. 1904년 로트레크가 비로소 미술계에서
인정을 받게 되자 찬양자들이 〈레옹 들라포르트의 초상Léon Delaporte〉(1893)
을 뤽상부르 미술관에 기증하겠다고 제안을 했다. 당시 미술관협회 회장
이던 보나는 이 제안을 거절했다. 주아이앙은 이렇게 회고했다. "평상시
의 그가 아니었다. 어떤 설득도 소용이 없었다. 주술에라도 걸린 듯 흥분
했다."

　　두 사람의 스승과 제자 사이는 오래 지속될 수 없었다. 보나는 에콜
데 보자르에 일자리를 얻었고 1882년 여름 개인교습을 그만두기로 결정
했다. 그는 로트레크에게 화가로서의 원칙에 대한 자각, 자아비평과 회

화기술의 향상을 강요했다. 그로 인해 로트레크의 색채는 한때 어두워졌다. 알비에서 휴가를 보내던 9월 초 로트레크는 파리의 아버지에게 편지를 썼다. "보나가 학생들을 모두 돌려보냈습니다. 저는 친구들과 상의하여 코르몽의 화실에 들어가기로 했습니다. 코르몽은 유망한 젊은 화가로서 뤽상부르에 〈카인의 도주*La Fuite de Caïn*〉도31를 제작했어요. 힘이 넘치고 간결하면서도 독창적인 재능을 가졌죠. 저와 친구들이 그의 화실에서 공부하고 싶다는 전보를 라슈가 보냈고 그가 수락했어요. 프랭스토 선생님이 제 선택을 칭찬하셨어요."

29 〈말을 탄 사람, 거리의 신사〉, 1881

도제 교육

로트레크는 페르낭 코르몽Fernand Cormon, 1845-1924이 "강렬하고 소박하고 독
창적인 재능"을 지녔다고 했지만, 모두가 이 말에 동의했던 것 같지는 않
다. 본명이 페르낭 피에스트르Fernand Piestre인 코르몽은 성마르고 까다로워
보이는 외모에 유명 보드빌 극작가의 아들이었고, 그림 못지않게 화려한
여성편력을 자랑했다. 로트레크가 나중에 보드빌에 흥미를 느끼게 된 사
실이 흥미롭다. 코르몽의 초기작은 이국적인 동방 풍경이 주를 이루었
다. 그의 스승 중 유명한 동양학자 외젠 프로망탱Eugène Fromentin, 1820-1876의
영향과 무관하지 않을 것이다. 하지만 코르몽은 일찌감치 구약성서의 도
상학적 가능성을 탐구하기로 결정하면서 어마어마한 명성과 인지도를
누리게 되었다. 친동생을 죽인 아버지의 죄로 인해 도주하는 석기시대의
가족을 그린 극적인 작품 〈카인의 도주〉(1880)도31가 살롱전에 입선한 것
이다. 코르몽은 관대하고 너그러운 스승이었는데, 로트레크는 이 점이
실망스러웠다. 처음 그는 몽마르트르 언덕으로 올라가는 길 중간쯤에 있
는 콩스탕스가의 화실에서 매주 두 번 30여 명의 학생들을 만났다.도30
1883년 화실은 클리시 대로로 옮겼다. 코르몽 교육의 핵심은 후세 사람
들에게 '조형적 가치'로 알려진 형상적 구조에 대한 중시였다. 하지만 그
의 그림은 상상적 활력이 견해와 합쳐져 레옹 보나의 미학적 현학의 건
조한 정직성보다 훨씬 자극이 되었다.

　신입생들에 대한 코르몽의 반응은 로트레크가 가족 특히 어머니에
게 정기적으로 쓴 편지에 시간 순으로 기록되어 있다. 로트레크는 힘들
게 작업하는 중이고 잘 해 나가고 있다고 강조했지만, 그 밑바닥에는 자

신을 책망하는 심경이 깔려 있다. 1882년 11월 편지에는 "제 인생은 따분해요. 안타깝게 단조로운 작업을 반복하고 있고 코르몽 선생님과 아직 얘기를 못해 봤어요"라고 썼다. 하지만 한 달 후에 "일이 잘 풀리고 있어요. 코르몽 선생님이 따뜻하게 맞아 주었어요. 저의 드로잉을 좋아해요." 그리고 1884년에 "오늘 아침 코르몽 선생님을 만났어요. 저를 칭찬하면서 제 무지를 일깨워 주셨어요." 그로부터 며칠 후에 다시 편지를 보냈다. "코르몽 화실에서 색칠이 형편없다고 지난 두 번의 편지에서 말씀드렸나요? 코르몽 선생님은 제가 소매를 잘못 그리지만 라피트 가문의 아이들은 잘 표현하고, 풍경을 아주 잘 그린다고 평했어요. 전체적으로 모든 사람들을 놀래킨 앙크탱의 풍경에 비해서는 미미한 수준이지만요. 앙크탱은 인상주의 화풍으로 그리는 것을 자랑스러워 해요. 재능이 뛰어난 작가들 사이에 있으면 누구라도 어린아이가 된 느낌을 받을 거예요."

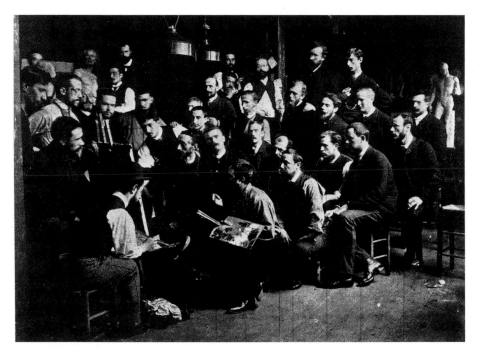

30 코르몽 화실. 코르몽이 이젤 앞에, 로트레크가 왼편 앞쪽에 앉아 있다.

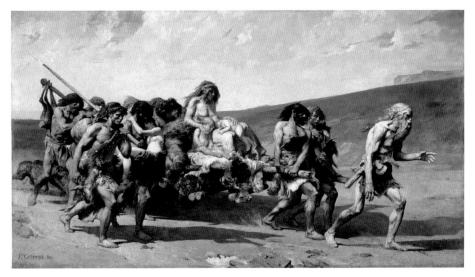

31 페르낭 코르몽, 〈카인의 도주〉, 1880

이 무렵 로트레크는 부모와 사이가 그리 좋지 않았다. 로트레크는 기본 생활비뿐 아니라 르 보스크에서 보내는 먹을거리를 포함해 자신의 취미 생활 모두 부모에게 의존하고 있었다. 와인 상자, 거위간 통조림뿐만 아니라 자신과 친구들의 유흥비까지 도움을 받았던 것이다. 신앙심이 깊은 로트레크의 어머니는 아들이 화가의 길을 가는 것은 감내할 수 있지만, 도덕적 탈선에 대해서는 매우 민감했다. 1883년 로데즈의 주교인 부레Bourret 추기경이 보스크 성의 새 기도실을 방문했을 때 가족들에게 설교 도중에 어머니의 간청을 받았던 듯 이렇게 말했다. "나의 사랑하는 아들아, 네가 선택한 직업이 좋은 일임은 분명하지만 한편 매우 위험한 일이기도 하단다." 반면 알퐁스 백작은 아들의 일이 위험하다고 생각하지 않았다. 내심 더 모험적인 일을 바랐는지 모르지만 앙리가 자신의 바람대로 될 수 없는 현실을 받아들이고 어느 정도 단념했다. 그럼에도 아들이 선택한 화가라는 직업이 집안의 명예를 훼손해서는 안 된다고 늘 생각하고 있었다. 백작만 이렇게 생각했던 것이 아니다. 1890년대에 수년간 여러 차례 에드몽 르 펠르티에Edmond le Pelletier 같은 몇몇 비평가들은 『레코 드 파리L'Echo de Paris』 잡지 등에 로트레크가 무용수와 창녀를 그림으로써 위대

한 가문의 명성에 먹칠했다고 힘주어 말했다. 그래서인지 알퐁스 백작은 대중에게 공개되는 작품에는 가명을 쓰라고 요구하기도 했다. 사실 앙리는 1887년에 발간된 『르 미를리통 _Le Mirliton_』 8월호 표지 드로잉에 로트레크의 철자 배열을 바꾼 '트레클로 _Tréclau_'라는 서명을 적어 넣었다.도71 때로는 덜 알려진 가족의 성 끝자리에 붙은 몽파 _Monfa_를 쓰기도 했다.

1884년 6월 로트레크가 직업화가로서 가족의 인정을 받는 계기가 찾아왔다. 코르몽이 빅토르 위고의 전 작품을 삽화로 제작하는 프로젝트에 함께하자고 요청한 것이다. 첫 번째 작업은 『세기의 전설 _La Légende des siècles_』이 될 예정이었다. 이 일에 대한 어머니의 놀라운 반응은 6월 14일에 자신의 어머니에게 보낸 편지에서 드러난다.

> 어머니가 꼭 아셔야 할 일이 있어서 편지를 씁니다. 앙리가 아틀리에 학생들 중 유일하게 뽑혀 빅토르 위고의 첫 번째 책을 유명 화가들과 함께 그리게 되었어요. 출판사와 계약이 마무리되었으니, 그 아이가 애써 그린 작품이 코르몽의 승인을 받아 계약대로 진행되기만을 바라야겠죠. 어머니의 손자가 처음 벌게 될 5백 프랑이(!!!) 저한테 어떤 의미인지 아실 거예요. 앙리가 아틀리에에서 가장 보잘것없는 존재가 아님을 증명한 셈이니까요.…… 그들이 이제 앙리가 앞으로 매우 유명해질 거라 기대한다니, 정말 믿을 수 없는 일이에요.

어머니의 편지는 로트레크에 대한 복잡다단한 심경을 고스란히 드러낸다. 아들이 무엇인가를 성취했다는 사실에 대한 놀라움과 자긍심, 아들의 신체적 불구에 대한 분명한 자각, 보호하고 싶은 모정, 그리고 탐욕이라기보다 예술가가 되겠다는 아들의 열망을 지원하는 자신의 판단이 옳았음을 입증하는 증거로서 아들의 재정 상황에 대한 걱정 등이 혼재되어 있다. 이 프로젝트는 진행 도중 무산되어 작품이 출판되지 못했지만, 로트레크에게는 작업을 권유받았다는 사실이 무엇보다 중요했다.

코르몽 화실에서 보낸 첫 18개월 동안 로트레크는 시테 뒤 레티로에

32 〈침대에 앉은 나신의 여인 습작〉, 1882

서 어머니와 함께 생활했다. 화실에 매일 아침 9시 30분에 나타났고 저 녁에 집으로 돌아가는 시간이 점점 늦어졌다. 어머니의 보호를 받던 이 시기를 포함해서 코르몽 화실에서 훈련하는 5년여 동안 그는 여러 방면 의 사람들을 접하게 되었고, 이것이 그에게 예술적 토대뿐 아니라 새로 운 집과 가족을 마련해 주었다. 이곳에서 사귄 친구들과는 일생 동안 관 계를 유지했다. 그들은 로트레크에게 힘과 보호막이 되어 주었고, 이것

33 〈에밀 베르나르〉, 1885

은 무심한 척했지만 사실 로트레크가 간절히 원하던 것이었다. 그에게는 사람들이 좋아할 만한 부분이 많았다. 보호자를 자처한 친구 라슈는 당시 로트레크의 인상을 다음과 같이 기록했다. "내가 보기에 가장 눈에 띄는 특징은 탁월한 지식과 몸에 밴 조심성, 헌신적인 친구들에 대한 무한한 호의, 그리고 동료들에 대한 깊은 이해심이었다. 그는 우리 친구들을 평가하는 데 있어 한 번도 틀린 적이 없었다. 그는 심리적 통찰력을 지니고 있어 검증을 거친 사람만 신뢰했으며, 가끔 낯선 이들을 대할 때만 까칠하고 무뚝뚝했다. 그럼에도 불구하고 상황에 따른 평상시 행동은 나무랄 데 없었다. 자만하거나 과욕을 부리는 모습을 한 번도 본 적이 없다. 그는 예술가였고, 칭찬을 좋아했지만 과신하지 않았다. 가까운 친구들

34 〈빈센트 반 고흐〉, 1887

앞에서도 자신의 작품에 만족을 표하는 경우가 드물었다."

코르몽의 화실에는 뛰어난 학생들이 모여들었다. 그중 도발적이고
개성적인 양식을 펼친 '상징주의의 아버지' 에밀 베르나르Emile Bernard, 1868-
1941는 이미 경건주의pietism에 심취해 전 생애와 작품에 영향을 받고 있었
다.도33 또한 프랑수아 고지가 있었고, 판화가 아돌프 알베르Adolphe Albert,
1865-1928는 나중에 《살롱 데 장데팡당Salon des Independants》에서 후원자가 되어
주는 등 로트레크에게 큰 도움을 주었다. 르네 그르니에René Grenier, 1861-1917
는 툴루즈 출신의 부유한 '딜레탕트dilettante(예술이나 학문 따위를 직업이 아니
라 취미 삼아 하는 사람들—옮긴이 주)'였고, 1884년에 로트레크는 그의 집에서
함께 살았다. 그중에서도 가장 뛰어난 예술가는 루이 앙크탱과 빈센트

반 고흐Vincent van Gogh, 1853-1890도34였다.

루이 앙크탱은 로트레크의 초기에 가장 영향을 미친 주요 인물로서 편지에 이름이 자주 등장한다. 그는 큰 키에 당당한 걸음걸이를 하고 자신감이 넘쳤으나, 말년이 되어서야 '20세기의 루벤스'라는 명성을 얻었다. 로트레크를 처음 만날 무렵 앙크탱은 자신에게 최고의 명성을 안겨준 화려한 로코코화풍 벽화를 그리는 화가가 아니었다. 그는 코르몽 화실에서 혁신과 실험에 거듭 열정을 쏟다가 지쳐가고 있었다. 그는 로트레크와 동료 화가들에게 예술적 혁신가들의 활동에 접근할 수 있는 경로를 제공했다. 촉진제로서 그의 역할은 탁월한 지적 능력에 의해 확고해졌다. 폴 시냐크Paul Signac, 1863-1935가 "앙크탱 재능의 10분의 1만 가져도 진정한 창의력을 지닌 손에 의해 기적이 만들어질 것"이라고 말할 정도였다. 앙크탱의 초기 작품에 영향을 준 화가는 미켈란젤로와 들라크루아였고, 들라크루아에 대한 관심이 인상주의로 이어졌다. 앙크탱은 1874년 인상주의 제1회 전시부터 1886년 마지막 전시까지 엄청난 자극을 받았던 게 분명하다. 게다가 그의 빨강머리 애인은 인상주의 화가들을 존경했을 뿐 아니라 귀스타브 카유보트Gustave Caillebotte, 1848-1894의 그림을 소장하기도 했다. 앙크탱은 언젠가 얼마 동안 베퇴유Vétheuil에 머무른 적이 있었는데 모네의 발치에 있기 위해서였다. 그러나 앙크탱은 이 부분에서 착각하여 헛된 노력을 하고 있었다. 그는 후에 자신의 진짜 관심사가 빛이 아니라 색채임을 깨달았고 일본판화에서 많은 가르침을 받았던 것으로 보인다. 드가(자신을 사로잡은 경마, 무용수, 사교계 여성들과 같은 대상들에서 주제를 찾았고, 파스텔 기법을 모방하려 했던), 또는 모네(예술에 대한 접근이 어쨌든 상당히 실용주의적이었던)보다도 말이다. 앙크탱은 넓고 평평한 색면色面을 발전시켰는데, 이것이 반 고흐에게 강렬한 인상을 주었다. 반 고흐는 1887년에 다양한 노란색 톤으로만 이루어진 앙크탱의 풍경화 〈정오의 풀 베는 사람Le Faucheur à midi〉을 보고 찬사를 보냈다. 다음으로 앙크탱에게 큰 영향을 준 것은 조르주 쇠라의 작품과 이론이었다. 1887년 앙크탱은 베르나르와 함께 클루아조니슴Cloisonnisme으로 알려진 양식을 발전시키는

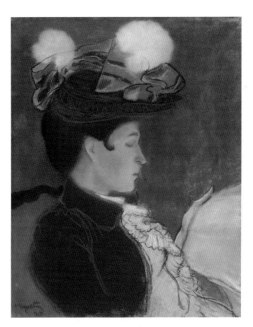

35　루이 앙크탱.
〈신문을 읽는 젊은 여인〉, 1890

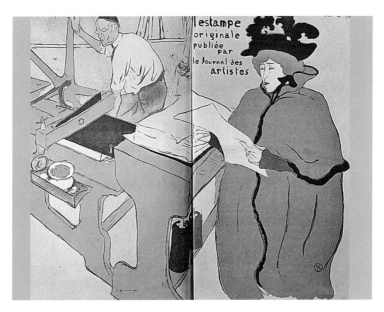

36 「레스탕 오리지날」의 표지, 1893년 3월

37 **에밀 베르나르**, 〈라 굴뤼〉, 약 1886~1889

데, 이는 자신이 정의한 '회화 상징주의Pictorial Symbolism'로 변화했다. 이것이 혁신을 향한 앙크탱의 마지막 여정이었다. 이후 앙크탱은 10여 년 동안 아카데믹한 벽화예술에 안착해 후기 작품을 주로 제작했다.

로트레크가 앙크탱을 마네 이래로 가장 위대한 화가로 생각하고 영향받았던 것이 분명하지만, 그의 영향은 양식적 측면에 한정된 것이 아니었다. 로트레크를 아리스티드 브뤼앙 무리와 『르 미를리통』(104쪽 참조)에 소개하고, 카바레, 보드빌 쇼와 몽마르트르에 관심을 갖게 한 것이 바로 앙크탱이었다. 앙크탱의 〈신문을 읽는 젊은 여인Jeune Femme lisant un journal〉(1890)도35이 로트레크의 상상력을 사로잡았고, 1893년에 출판된 『레스탕 오리지날L'Estampe Originale』 표지도36를 포함한 이미지에 영감을 주었던 것이 틀림없다. 앞에서 언급한 반 고흐가 경탄한 앙크탱의 두 작품 〈정오의 풀 베는 사람〉과 〈오후 5시의 클리시 대로Avenue de Clichy à cinq heures de l'après-midi〉에서는 후에 로트레크가 자신만의 양식으로 완성한 넓은 색면 표현이 나타난다. 두 작가는 또한 라 굴뤼(84쪽 참조)를 비롯해 주제를 공

38 **오노레 도미에**, 〈식당의 뮤즈〉, 1864

유했고, 1893년 앙크탱의 대작 〈물랭 루주의 댄스홀_La Salle de danse au Moulin_
Rouge〉은 사실상 로트레크 양식을 혼성모방pastiche한 작품으로, 〈물랭 루주
의 무도회_Le Bal au Moulin Rouge_〉뿐 아니라 잔 아브릴Jane Avril의 포스터를 그림
에 등장시킨다.

　로트레크는 열여섯 살에 코르몽 화실에 들어갔으나 '반항'을 이유로
2년 만에 쫓겨난 에밀 베르나르와 개인적으로나 양식적으로나 친밀한 관
계를 유지했다. 양식상 친밀도는 베르나르의 두 캐리커처 작품에서 확인
된다. 하나는 로트레크가 이젤 앞에 앉아 있는 모습이고, 다른 하나는 두
사람이 함께 앉아 그림을 그리는 모습이다. 로트레크 역시 1885년 겨울
에 베르나르의 모습을 그렸다.도33 이 그림에 대해 베르나르는 후에 기록
했다. "그는 스무 번이나 앉아 있는 자세를 바꾸었지만 배경과 얼굴을 어
우러지게 하는 데 실패했다." 1884년 베르나르는 사창가에 관심을 갖기
시작해 대형 파스텔 드로잉 〈살의 시간_L'Heure de la chair_〉을 그렸다. 적당히
어두운 방에서 두 남녀가 껴안고 있는 모습을 묘사했다. 4년 후에는 〈사

창가에서*Au Bordel*)라는 제목의 12장 수채화 화집을 완성했고,도115, 116 이는 반 고흐가 유사한 주제로 작품 2점을 그리는 데 영감을 주었다. 이 분야에 있어 베르나르와 로트레크 둘 다 드가에게 빚을 졌지만, 이 작품들에 보이는 베르나르의 접근법이 분명 로트레크에게 영향을 준 것이 분명하다. 로트레크가 1890년대 이전에 이런 주제를 그린 적이 없음에도 말이다. 베르나르의 이 화집 가운데 〈살롱의 여인*La Femme au salon*〉과 로트레크의 〈물랭가의 살롱에서*Au Salon de la Rue des Moulins*〉도120는 유사성이 확연하다. 또한 로트레크가 1891년에 제작한 물랭 루주 포스터의 느낌이 베르나르가 1889년 이전에 제작한 드로잉 〈라 굴뤼*La Goulue*〉도37에서 발견된다. 특히 르 데소세의 단호한 포즈, 실루엣으로 처리된 관중, 한 줄기 후광 같은 빛, 그리고 과감한 공간배치 등이 그러하다.

라슈는 로트레크의 학창 시절에 관해 이렇게 적었다. "그는 매일 아침 나와 함께 코르몽 화실에서 열심히 공부했고 오후에는 우리에게 배정된 모델들을 그렸다.…… 내가 그에게 조금이라도 영향을 주었다고는 믿지 않는다. 그는 나를 데리고 이따금 루브르, 노트르담, 생세브랭에 다녔고, 고딕미술만큼이나 드가, 모네와 인상주의 화가들 모두를 좋아했다. 화실에서 작업해도 그에게 한계는 없었다." 고딕미술과 인상주의 두 극단의 어딘가로 로트레크의 관심을 규정하기 힘들지만, 당시의 젊은 화가는 누구라도 인상주의의 영향을 벗어날 수 없었다. 이에 대해서는 7장에서 심층적으로 다룰 것이다. 한편 로트레크의 화풍과 창조적 개성이 코르몽 화실에서 발전을 거듭하는 동안, 다른 영향들도 여전히 작용하고 있었다. 삽화 출판이 늘어나고, 풍자잡지가 급증하고, 19세기 초반 복잡한 프랑스 정치사로 인해 논쟁이 격해지면서 정치캐리커처의 부활을 자극했다. 산업화로 인한 프랑스 사회의 급격한 변화가 신분에 대한 증오와 불안감, 민감함을 낳으면서 역사상 유례를 찾기 힘든 풍자 과잉의 시대가 도래했다. 로트레크는 일찌감치 '풍속 캐리커처*la caricature des moeurs*'를 다루면서 코르몽과 동료들 사이에서 풍자화가로 불렸다. 그는 이 분야에서 선배 화가들이 이루어 놓은 성과를 의도적으로 차용했다. 그중 가장

영향을 끼친 작가는 오노레 도미에였다. 도미에는 각종 신문과 잡지를 위해 무려 4천여 점의 석판화를 제작했다. 도미에와 로트레크 모두 당대의 생활상에 끌렸지만 바라보는 시각이 서로 달랐다. 도미에는 복음주의자로서 날카로운 회의의 눈초리로 바라보았고, 로트레크는 역설적 무관심으로 바라보았다. 두 사람은 표현 수단도 달랐다. 도미에는 대규모 시장을 대상으로 하기에 에피소드적 요소 혹은 농담이 필요했고 설명을 덧붙였다. 반면 로트레크는 캐리커처 몇 점을 제작했는데, 악의든 호의든 간에 과장된 요소를 작품에 도입함으로써 개성을 드러내거나, 상황을 강조하거나, 순수하게 미학적 기능을 위해 작업했다. 두 사람 모두 사건의 흐름 속에서 에피소드를 관찰하다가 중요한 순간을 포착해 시각적 언어로 요약했는데, 예쁘거나 미화된 표현을 자제하고 인간의 추하고 나약한

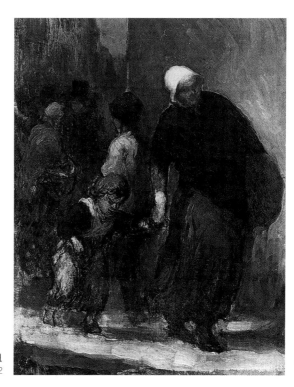

39 **오노레 도미에**,
〈세탁부〉, 1852

40 〈세탁부〉, 1888

모습을 강조했다. 도미에는 1864년작 〈식당의 뮤즈*La Muse de la brasserie*〉도38에서 처음으로 이 주제를 인상적으로 표현했고, 후에 마네도 이에 매혹되어 〈폴리 베르제르의 바*Bar aux Folies Bergère*〉를 제작했다. 그리고 로트레크의 작품들로 이어졌는데, 특히 1886년 7월『르 쿠리에 프랑세*Le Courrier Français*』에 실린 〈진 칵테일*Le Gin Cocktail*〉도60에서 두드러졌다.

도미에는 거리, 특히 거리 여인들의 삶을 처음으로 미술에 끌어들인 작가 중 한 사람으로, 돌풍이 부는 날씨를 핑계로 맨다리를 드러내거나 허리를 숙인 바 종업원들의 가슴을 보이게 하는 음탕한 판화의 공급자들처럼 단지 관음증 때문에 이 여인들을 그린 것이 아니었다. 로트레크는 물에 푹 젖은 빨래를 등에 지거나 아이와 함께 무거운 발걸음을 끌고 가는 세탁부도39 등 도미에의 가장 강렬한 이미지들을 받아들였다. 1880년대 후반 잡지들에 그린 초기 삽화에서 이런 경향이 두드러진다. 〈세탁부*La Blanchisseuse*〉도40는『파리 일뤼스트레*Paris Illustré*』에 실렸고, 〈어린 심부름꾼*Le Petit Trottin*〉도141은『르 미를리통』에, 〈불르바르 엑스테리외*Boulevard Extérieur*〉도66는『르 쿠리에 프랑세』에 실렸다. 또한 도미에는 100년 전에 와토*Watteau*가 이 주제를 처음 그린 것처럼, 인기연예인을 주제로 삼은 초기 작가 중 한 사람이다. 도미에와 로트레크 둘 다 극장의 이미지를 표현할 때 청중과 관객의 반응에 관심을 가졌다. 샤를 보들레르*Charles Baudelaire, 1821-1867*가 자신의 저서『현대 생활의 화가*Le Peintre de la vie moderne*』에서 '산보자'라는 뜻을 가진 '플라뇌르*flâneur*'로서 화가의 개념을 널리 알렸고, 도미에, 마네, 드가와 로트레크는 이 개념을 강력히 실행했다. "마치 공기가 새에게, 물이 물고기에게 그러하듯, 도시의 군중은 그에게 환경이다. 그의 열정과 사명은 군중의 일부가 되는 것이다. 이 열정적인 관찰자이자 완벽한 산보자가 끊임없이 요동치며 머물지 않는 무수한 군중의 심장부에 거처를 마련한다는 것은 무한한 기쁨이다." 보들레르는 특별히 콩스탕탱 기스를 지칭하기도 했다. 일반 세상*le monde*과 화류계*le demimonde*에 대한 기스의 활달한 드로잉은 로트레크가 좋아하는 주제와 풍자적 무심함을 예고했다. 기스는 도미에와 마찬가지로 이러한 접근법이 캐리커처와

41 〈관객에 인사하는
이베트 길베르〉, 1894

과장, 관찰의 극단에 서 있기에 사디즘과 동정심 사이를 오갈 수밖에 없음을 깨달았다. 그리고 로트레크는 이러한 애매모호한 접근법을 가장 강렬한 이미지를 표현하는 데 활용했다.

로트레크의 캐리커처는 표현의 강도가 다채롭다. 스케치북과 편지에서 보이는 자신의 야만적 이미지부터 뚱뚱한 호색한, 굳은 표정의 창녀에 대한 복수심에 불타는 그림을 거쳐(빅토르 요제의 소설 『기쁨의 여왕*Reine de Joie*』을 위해 그린 포스터가 전형적이다), 이를테면 1899년 작업한 포스터의 잔 아브릴의 포즈도155나 마녀의 얼굴을 한 이베트 길베르의 이미지(귀스타브 제프루아Gustave Geffroy가 글을 쓰고 석판화로 작업해 1894년 출판된 화집에서)처럼 반은 조롱이고 반은 애정 어린 왜곡에 이르기까지 다양하다. 이런 측면은 그의 그림에는 거의 등장하지 않았으나 그래픽 작품에서 중요한 역할을 했다. 대중예술의 형식에서 왜곡과 과장은 있는 그대로 묘사하는 시각적 표현법보다 사람들의 눈길을 훨씬 효과적으로 끌 수 있다. 로트레크는 이 방법을 활용해 쥘 세레Jules Chéret, 1836-1932 같은 선배 화가들이 감히 시도하지 못하는 경지에 이르렀다.

로트레크의 이런 과격한 활동은 일면 그의 추한 외모로 인해서일 수도 있다고, 프로이드 학설의 추종자들은 캐리커처로 향하는 충동의 기저에 어느 정도 사디즘이 깔려 있을 것이라고 강조한다. 하지만 로트레크를 가장 충동질한 것은 19세기 프랑스에서 캐리커처가 맡게 된 중요한 역할이었다. 한편으로 기술혁신 때문에 가능한 일이기도 했다. 석판화가 발명되면서 신문과 잡지에 복잡한 이미지를 복제할 수 있게 되었고, 인쇄기에 증기에너지가 도입됨으로써 생산비가 엄청나게 절감되었고, 기차로 인해 통신과 교통이 훨씬 원활해졌다. 누구나 쉽게 각종 인쇄물을 접할 수 있게 되면서 19세기 말에 글을 아는 인구가 꾸준히 증가하고 있었다. 글로만 이루어진 인쇄물의 지루함을 없애는 데는 이미지가 요긴했다. 19세기 말에 망점half-tone 인쇄술이 발명되기 전까지 뉴스에 딸린 그림은 직접 손으로 새겼는데, 이는 힘든 노동일 뿐 아니라 시각적 설득력도 모자랐다. 그에 따라 캐리커처에 대한 갈망이 점점 커졌다. 모네 역시 젊

은 시절 르 아브르에서 1860년대에 지역 인사들의 캐리커처 초상을 그려주고 꽤 많은 수입을 얻었다.

19세기 과학자들은 식물, 동물, 암석뿐만 아니라 인간의 범주를 분류하는 데 편향적으로 몰두했다. 스위스의 관상학자 요한 카스파르 라바터Johann Caspar Lavater, 1741-1801가 저술한 4권짜리 책 『사람들의 인식과 인류애의 촉진에 대한 관상학 소고Essai sur la physiognomie destiné à faire connaître l'homme et à le faire aimer』의 프랑스어 번역본이 1801년 출간된 이후 얼굴과 두상을 근거로 성격을 파악하려는 관심이 일었다. 이로 인해 라바터의 책 삽화가 제시하듯 외적 특징을 더욱 과장해야 할 필요가 있었다. 이를 통해 화가들은 인물의 성격을 특징지었고 당장 효과가 극대화되었다. 특히 정치 캐리커처는 19세기 프랑스 역사를 규정하는 폭력과 매도의 자극을 받아 더욱 강렬해졌다.

여기에는 또 다른 잠재적 이유가 있었다. 역사상 이렇게 많은 사람들이 가까이 맞대고 살았던 적이 없었다. 산업혁명으로 인해 도시가 대규모화되면서 나타난 현상이었다. 라바터의 책 제목이 제시하듯 사회적, 감정적 잣대를 적용해 사람을 분류하려는 욕구가 커질 수밖에 없었다. 독일의 사회학자 게오르크 지멜Georg Simmel은 1958년에 다음과 같은 글을 남겼다. "대도시의 대인관계는 귀보다 눈의 활동의 지배를 받는다." 그리고 이 관계가 신분에 의존할 때 캐리커처 예술은 사회적 갈등에서 매우 강력한 공격무기가 되었다. 하지만 이를 통해 화가는 새로운 사실주의적 경지를 열어젖혔다. 로트레크의 그래픽 작품에 자주 등장하는 '부류들', 이를테면 바 종업원, 기수, 웨이터, 선원, 영국 댄디, 세탁부, 점원, 가수 등은 지난 50년 동안 캐리커처 작가의 작업을 통해 독창적으로 화가의 재료로 전환되었다.

도미에, 기스, 로트레크와 가장 가까운 동시대 작가 장루이 포랭은 귀스타브 쿠르베Gustave Courbet, 1819-1877의 그림과 인상주의 화가들의 철학에 잔잔하게 묘사된 현대생활에 관심을 보였다. 이 주제는 미술계뿐 아니라 문학계도 휩쓸었고 공쿠르 형제Goncourt, 에밀 졸라Émile Zola, 1840-1902

등의 작품에서 엿볼 수 있다. 이 무렵 로트레크 역시 포스터 등 대중적이고 상업적인 작품에서 주변 사람을 관찰해 개인적이고 즉각적으로 표현하기보다 감정을 누그러뜨리고 접근했다. 로트레크는 파리의 코르몽 화실에서 처음 일본판화를 접한 후 일본의 모든 것에 관심을 가졌고, 이 관심은 그의 생애에 걸쳐 지속되었다. 그가 가장무도회에 사무라이 옷을 입고 일본인형을 들고 참가한 모습의 사진이 남아 있다.도42 1886년에는 반 고흐와 일본으로 여행가는 방법에 대해 토론을 벌였고, 그로부터 10년 후 바생다르카송의 타소Tassaut에서 금욕과 요양의 시간을 보내는 동안 다시 여행을 계획하기도 했다. 레픽가 51번지에 자리한 코르몽 화실 근처에 포르티에Portier라는 루브시엔 출신의 은퇴한 건설업자가 살고 있었다. 그는 도미에, 코로, 세잔의 그림뿐 아니라 호쿠사이, 우타마로, 하루노부 등의 일본판화를 판매했는데, 로트레크도 그중 몇 점을 구입했다. 이것은 새로운 유행이 아니었다. 30년 전부터 모네는 르 아브르에서 상선의 선원들에게 일본판화를 사들였다. 리볼리가의 상점 라 포르트 시누아즈La Porte Chinoise에는 앙리 팡탱라투르Henri Fantin-Latour, 1836-1904와 휘슬러 같은 미술가들이 자주 드나들었고, 1880년대에 동양 미술품만을 판매하던 빙Bing 갤러리는 로트레크뿐 아니라 반 고흐, 앙크탱과 베르나르에게 영감의 원천이 되었다. 로트레크의 관심은 일본에서 사용되는 종이, 붓, 물감 등 재료로 확대되었다. 특히 그래픽아트 분야에 적용되었다. 로트레크는 특히 이것을 자신만의 분야로 만들었고, 이 무렵 기술적으로 채색의 형태까지 확장되었다. 이런 면에서 일본의 선례는 결실을 맺었다. 로트레크는 일본판화를 통해 극적이고 설득력 있게 공간을 구성하는 방법을 익혔을 뿐만 아니라 윤곽선과 형태의 암시, 순색으로 이루어진 색면을 조작하고, 장식적 문양이 구도상 묘사적 요소에 의해 제한되지 않고 전체적으로 잘 어우러지게 배치하는 능력을 얻었다.

42 일본 사무라이 복장을 한 로트레크, 약 1892

4

몽마르트르의 발견

스무 살 생일을 맞은 1884년 여름 로트레크에게 두 가지 중대한 변화가
일어난다. 수염을 기르기 시작했고, 시테 뒤 레티로에 있던 가족의 집을
떠나서 친구인 르네 그르니에 부부의 안락한 아파트로 이사했다. 르네
그르니에와 릴리의 집은 퐁텐가 19번지의 아파트 2층이었고, 1879년부
터 1886년까지 같은 건물에 살았던 드가에 따르면 "그 건물에서 가장 아
름다운 방"이었다. 로트레크의 어머니는 집을 떠나는 아들이 못마땅했는
데, 자신의 시야를 벗어나서 잘못된 길로 들어서지 않을까 우려했기 때
문이다. 그래서인지 로트레크의 편지는 어머니를 안심시키기 위해 어쩌
면 지어낸 것일 수도 있는 구절들로 가득했다. "저는 예전의 일상으로 돌
아왔고 이렇게 봄까지 지내려 합니다. 너무 지쳐서 밖에 나갈 생각이 들
지 않아요. 그르니에의 아늑한 화실에서 보내는 저녁 시간은 정말 좋습
니다. 제게 털모자와 슬리퍼를 뜨개질해 주시면 좋을 것 같아요. 카페는
따분하고 아래층에 내려가기 귀찮아서요. 그림 그리고 잠자는 것이 제
생활의 전부예요."

그르니에 부부는 사회적으로 지위와 명망이 높았다. 르네 그르니에
는 기병 부대에서 복무했고, 로트레크보다 나이가 몇 살 많았고, 툴루즈
의 지주 가문 출신으로 12,000골드프랑의 개인 수입이 있었다. 그는 다
정하고 활달하여 친구들이 많았으나 창조적 재능이 모자랐다. 그의 부인
릴리는 브리콩트로베르 출신의 시골 아가씨로 드가의 모델을 한 적이 있
었다. 릴리는 솔직하고 순진하고 생기가 넘쳐서 모든 사람을 매료시켰
다. 그녀는 로트레크의 자신감에 작은 불씨를 피워서 북돋을 만큼 온화

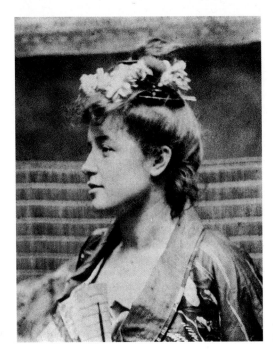

43 알베르 드 벨르로슈에게 선물 받은
기모노를 입은 릴리 그르니에

하고 보호 본능을 일으키고 장난스럽게 대해 주었다. 이 무렵 두 사람의
관계는 로트레크가 보낸 쪽지로 짐작할 수 있다.

공작부인, 내일 함께 식사하기로 한 것 잊지 않았지요. 에르미타주의
웨이터들이 저번에 당신이 늙은 양반과 함께 우리를 기다렸다고 하더군
요. 이번에는 그 사람을 벽장에 가두고 혼자 나오시오.
당신의 작은 손에 키스를,
H.T.L.

1888년 로트레크가 그린 릴리의 인상적인 초상화도44는 왜 그녀를
'공작부인'이라고 불렀는지 납득하게 한다. 그녀는 뒤랑Duran의 학생이던
알베르 드 벨르로슈Albert de Belleroche, 1864-1944에게 선물 받은 기모노를 입고
의자에 앉아 리본을 만지작거리며 도도하고 변덕스러운 분위기로 아래

68

44 〈릴리 그르니에〉, 1888

를 내려다보고 있다. 대충 쓸어 올린 머리카락이 왼쪽 눈 위로 쏟아진 선이 분명한 얼굴은, 기모노의 황홀한 붓질과 거칠게 칠한 어두운 녹색 배경과 대비를 이룬다. 그림 속의 릴리는 당시 사진 속의 모습과 완벽하게 일치한다.도43 사진 속에서 릴리는 대부분 분장扮裝을 하고 있다. 르네와 함께 로트레크가 복사服事 옷을 입거나,도45 르네와 로트레크 둘 다 여장女裝을 하거나, 기타를 연주하거나, 로트레크가 스페인 무용수의 옷을 입은 사진도 있다. 코르몽의 학생들과 함께 찍은 사진에서 로트레크는 릴리 곁에 앉아서 팔로 그녀의 의자를 받치고 있다.

당시 그르니에 부부의 친구들 사이에서 널리 유행한 분장에 대해 여러 가지 해석이 있지만, 그중 특별히 도움 되는 해석은 없는 듯하다. 로트레크 입장에서는 아버지의 취미를 흉내 낸 것일 수도 있고, 아니면 힘든 현실을 벗어나 환상의 세계로 도피한 것이라고 볼 수도 있다. 어찌되었건 이러한 현상은 역사상 반복적으로 등장하는 인간의 사회적 행동 중 하나로서 카니발이나 종교 의례와 세속적 의례를 통해 제도화되었다. 사춘기의 통과의례처럼 생각되던 분장이 1850년부터 1930년 사이 유럽에서 선풍적인 인기를 끌었다.

이 무렵 로트레크를 위해 포즈를 취한 두 명의 여인은 신기하게도 릴리를 무척이나 닮아 있었다. 그중 한 여인은 로트레크가 길에서 우연히 만난 카르멘 고댕Carmen Gaudin이다. 1885년 로트레크가 그르니에의 집을 떠나 몽마르트르 공동묘지 바로 뒤의 가네롱가 22번지 라슈의 아파트에서 살기 시작한 직후였다. 카르멘은 노동자 계층 출신으로 천성이 온순하고 아주 훌륭한 모델이었다. 그녀는 후에 코르몽의 작품에 석기시대 여인으로, 벨기에 화가인 알프레드 스테벤스Alfred Stevens, 1823-1906의 그림에 카르멘으로 등장한다. 로트레크는 카르멘의 드로잉을 많이 그렸는데, 대부분 1888년 7월 7일자『파리 일뤼스트레』에 실린〈세탁부-La Blanchisseuse〉도 47와 1889년『르 쿠리에 프랑세』에 실린 창문에 기대선 초상〈불르바르 엑스테리외〉도66와 관련된 습작들이다.〈불르바르 엑스테리외〉는 아리스티드 브뤼앙의 악보에 삽화로 사용되었다. 여느 화가처럼 로트레크도 멋

45 1889년 「르 쿠리에 프랑세」의 가장무도회. 로트레크는 복사 옷을 입고 있고 르네와 릴리 그르니에가 뒤편에 앉아 있다.

진 창작 아이디어를 활용해 가능성을 극대화했다. 카르멘이 구겨진 셔츠가 놓인 다리미판을 잡고 창문을 바라보는 모습을 준비 작업으로 그린 여러 드로잉뿐 아니라 캔버스에 그린 유화도 있다.

여성 노동자라는 주제는 19세기 후반 프랑스 미술에서 대단한 인기를 끌었다. 드가에 비하면 자주 활용하지 않았으나 로트레크도 이 주제에 매력을 느꼈던 것이 분명하다. 훨씬 평판이 안 좋은 계층의 여인들에게로 옮겨 가기 전까지 관심을 갖고 있었다. 몽마르트르의 인구 대부분이 소규모 상인들과 파리 시내의 서비스업에 종사하거나 중산층을 위해 일하는 근로자들이라는 사실이 영향을 주었을 것이다. 세탁소가 가장 많았는데 그곳에서 일하는 여성들은 청결한 향기와 관능을 풍기며 방금 다

46 〈엘렌 바리〉, 1888

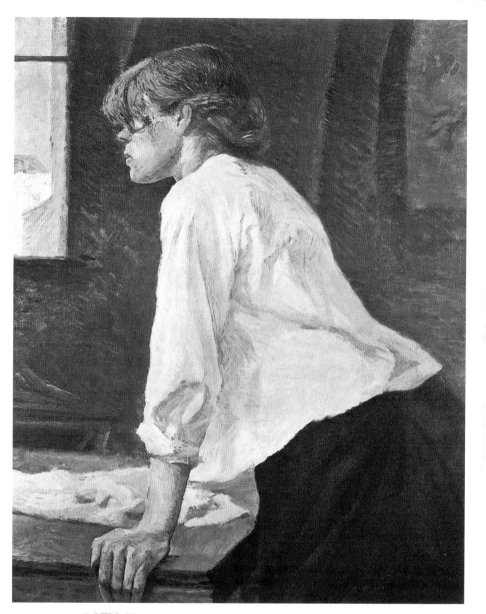

47 〈세탁부〉, 1888

리미질한 옷들을 바구니에 담아 거리 곳곳으로 날랐다. 이 여성들 중 상당수가 사실상 윤락가에 드나들었지만, 정도의 차이는 있어도 대부분 직업으로 생각하지 않았다. 1887년 O. 코멘지Commenge 박사가 여성의 직업과 비밀 매춘의 참여 정도를 조사한 통계에 따르면, 모자 상점의 종업원이 1,326명으로 가장 많았고 다음으로 세탁부가 614명이었다. 세탁부들은 고객들에게 직접 세탁물을 배달했는데, 드가가 발견한 대로 새로운 모델로서 그리고 다른 이유에서 유용했다. 언어 가정교사는 소수였다. 여성 점원과 세탁부들이 18세기 미술과 문학에서 시골 처녀들이 맡았던 역할을 대신했다. 이들은 에밀 졸라, 공쿠르 형제 등 사실주의 작가들의 소설에서 독보적인 존재가 되었고, 티소Tissot, 르누아르, 오거스터스 에그

Augustus Egg, 1816-1863와 드가의 그림에도 자주 등장했다. 이들은 '불행한 자매들'이라는 근대 생활의 여주인공 역할을 따내기 위해 서로 경쟁했다.

로트레크가 각별한 관심을 보인 또 다른 모델은 강렬한 인상의 엘렌 바리Hélène Vary였다. 엘렌은 어릴 적부터 코르몽 화실에서 모델로 일했고, 로트레크가 콜랭쿠르가 21번지에 임대한 화실에서 모델을 섰을 때 나이가 열일곱 살이었다. 로트레크가 엘렌을 그린 4점의 초상 가운데 세 작품을 이 화실에서 작업했는데, 표현의 완전한 단순성을 방해하는 일체의 배경으로부터 그녀를 의도적으로 고립시킨 듯하다. 그 결과 르네상스 시대 초상화가 암시되고, 캔버스 틀을 벽에 기대어 놓은 배치가 구도의 복잡성을 더한다.도46 로트레크는 프랑수아 고지가 찍은 사진에 크게 의존한 것이 분명하다.도48 물론 그림 속의 엘렌은 사진 속의 엘렌보다 자세가 한층 꼿꼿하고 의자와 캔버스가 분명하게 묘사되었고 귀를 타고 흘러내려온 머리칼을 귀 뒤로 단정하게 넘기고 있다. 로트레크의 서명이 있는 이 그림은 1890년 볼니가의 《예술과 문학 서클Cercle Artistique et Littéraire》전에 전시되었다.

그르니에 부부의 집에서 로트레크는 파티와 분장, 아르장퇴유와 빌리에쉬르모랭Villiers-sur-Morin과 같은 센 강변 휴양지로의 나들이 등으로 즐거운 나날을 보냈다. 로트레크는 루이 앙크탱과 평소에 자주 묵던 페르 앙슬랭Père Ancelin 여관에 벽화 4점을 제작했다. 극장의 일상을 다룬 이 벽화들은 드가의 양식으로 그려졌다. 배우에게 출연 순서를 알려 주는 콜 보이, 발레단, 분장실의 무용수, 관객들의 모습뿐만 아니라 챙이 있는 모자와 언제나처럼 붉은 스카프를 매고 자신이 좋아하는 아파치족 복장을 한 로트레크 본인의 모습도 그려 넣었다. 그의 이런 차림은 어린 시절부터 아버지와 파리를 둘러보며 신대륙에 대해 잘 알고 있었고, 자신만의 것으로 만들기 시작했음을 보여 준다. 프랑스 대중오락의 전통은 노동자 계층이 거주하는 지역에서 면면히 이어지고 있었다. 19세기의 파리는 도심 곳곳에 넓은 대로를 건설하는 붐이 일면서 대로변에 카페들이 속속 들어섰다. 1900년경 파리와 그 근교에만 27,000곳이 넘는 카페가 있었

다. 카페콩세르café-concert는 150여 곳이 생겨났는데, 환한 조명과 포스터, 화려한 입구가 사람들을 사로잡았다. 파리를 서구 세계의 환락 중심지로 만들려는 프랑스 정부의 의도가 있었고, 한편으로 제2제정(1852-1870) 때부터 20세기 초반까지 수차례의 국제전시회로 파리의 위상은 한층 올라갔다. 그리하여 파리의 인구가 급증했는데, 지방에서 몰려온 사람들이 대부분이었다. 남프랑스, 오베르뉴, 노르망디 등의 지역에서 온 사람들은 가까이에 모여 살며 커뮤니티를 형성함으로써 지역 전통과 노래, 오락 형태를 유지했다.

파리 노동자 계층의 대중문화와 오락은 영화가 등장하기 전까지 황금기를 구가했다. 1893년부터 1913년 사이 오락산업에 지출한 총비용은 32,599,084프랑에서 68,452,394프랑으로 증가했고, 파리 인구는 32퍼센트 증가했다. 돈과 여가 모두 이전보다 훨씬 풍부해졌다. 마르크스의 딸과 결혼한 사회주의 혁명가 폴 라파르그Paul Lafargue, 1842-1911의 책 『게으를 권리Le Droit à la paresse』의 출간은 당시 시대정신의 변화를 드러낸다. 이 책은 프롤레타리아가 스스로 즐길 권리, 사실상 의무를 강력히 주장했다. 라파르그는 하루 노동시간을 3시간으로 제한하고 "모든 사람들이 나머지 낮과 밤 시간을 빈둥거리고 술을 마시며 흥청댈 수 있어야 한다"라고 설파했다.

파리의 부유하지 않은 지역에서 제공되는 다양한 오락을 즐기기 위해 모여든 사람들 대부분은 라파르그의 주장을 알지 못했고 알 필요도 없었다. 당시 방종의 측면에서 독보적 위치를 누리던 몽마르트르 지역이라고 다를 바가 없었다. 몽마르트르는 1871년 3월에 수립되어 5월에 붕괴된 파리 코뮌 동안 정부군에 피를 흘리고 저항함으로써 프랑스 전역에서 그리고 전 세계적으로 명성을 얻었고, 채석장과 고지대 지형을 활용해 밀뿐만 아니라 화장품의 원료도 갈아대는 방앗간들이 산재한 낙후된 마을에서 벗어난 지 얼마 되지 않았다. 폐쇄된 채석장 지역에 건설이 장려되었고, 1880년대에 마을 아래에 대로가 둘러쌌지만 여전히 의식적으로는 파리와 구분되었다. 이 지역에는 소규모 수공업자, 연예인, 잡범,

매춘부, 예술가, 그리고 원칙에 따른 선택이든 상황에 의해 어쩔 수 없었든 간에 기득권층을 옹호하기보다 반란을 일으켜 저항할 가능성이 높은 사람들이 대거 거주하고 있었다. 그리하여 몽마르트르는 강압적인 산업 사회로부터 벗어난 피난처로서, 산업화에 동조하는 세력에 대항하는 요새로서의 성격을 띠게 되었다. 에밀 졸라의 소설 『목로주점 L'Assommoir』 (1877)에서 주인공 제르베즈와 구제는 몽마르트르 쪽으로 걸어 올라가다가 시골의 흔적 즉 교외banlieue의 모습에 감명을 받는다. "제재소와 단추공장 사이에 아직 초록빛이 남아 있는 풀밭이 펼쳐져 있었다. 말뚝에 매인 염소가 빙빙 돌면서 울었고, 구석에는 바싹 마른 나무 한 그루가 뜨거운 햇빛에 금방이라도 바스러질 것 같았다……. 두 사람 다 아무 말도 하지 않았다. 하늘에는 백조가 노닐 듯 한 떼의 흰 구름이 천천히 흘러가고 있었다. 그들은 아득히 흐릿하게 보이는 몽마르트르 언덕과 지평선을 가로지르는 높다란 공장 굴뚝 숲과 너절하고 황량한 교외를 아무 생각 없이 바라보고 있었다. 두 사람은 여기저기 흩어진 선술집들을 둘러친 푸른 숲을 본 순간 눈물 날 정도로 감동했다."

49 **빈센트 반 고흐**
〈물랭 드 라 갈레트〉, 1886

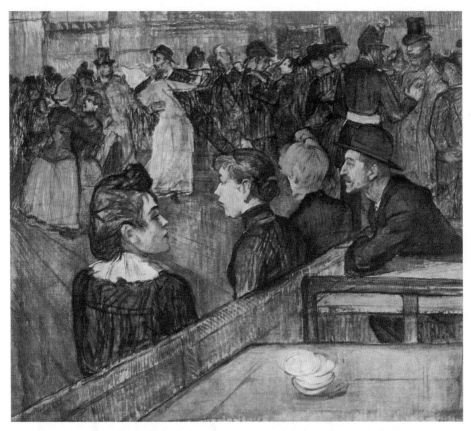

50 〈물랭 드 라 갈레트의 구석〉, 1889

　　로트레크는 코르몽 화실에서 공부하던 시절 이미 카바레를 접했는
데, 그곳은 본래 가벼운 음식과 술을 마시는 장소였다. 그러나 이후 수십
년 동안 이른바 '유흥산업'이 더욱 세련되고 다양해지자 훨씬 자주 드나
들었다. 초기 카바레는 공공오락과 즉흥적인 춤 전통에 기반을 두었으
나, 1870년대에 이곳을 넘겨받은 사업가들이 고정된 지역에서 기본적인
숙소와 가벼운 음식을 제공하기 시작했다.
　　카바레 중 처음으로 명성을 얻은 곳은 1876년 르누아르가 인상적으
로 그린 적이 있는 물랭 드 라 갈레트Moulin de la Galette였다.도49, 51 이곳의 명

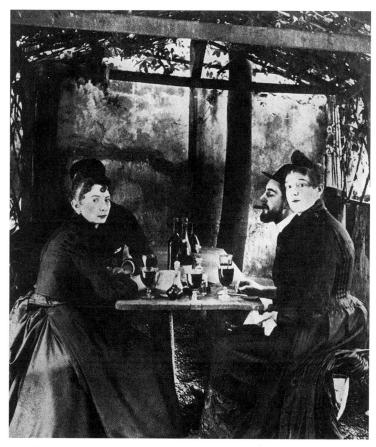

51 물랭 드 라 갈레트 정원에서 로트레크와 친구들

물인 작은 케이크를 뜻하는 '갈레트'를 따라 이름이 붙었다. 여전히 파리의 향수업자를 위해 붓꽃 뿌리를 종종 갈아 주고 있었지만, 제분소 자체가 파리를 조망하기에 좋은 장소인지라 방문객들에게 입장료 10상팀을 받았다. 하지만 이런 명소와 더불어 이곳을 운영하던 드브레 가족은 카페레스토랑을 짓고 무도장을 마련했다. 저녁이 되면 르누아르의 그림에 등장하는 가스등이 환하게 켜졌다. 열 명의 음악가로 이루어진 오케스트라가 음악을 연주했지만 여전히 거리에서 춤을 추는 듯한 기분이 들었

52 〈물랭 드 라 갈레트에서, 라 굴뤼와 발랑탱 르 데소세〉, 1887

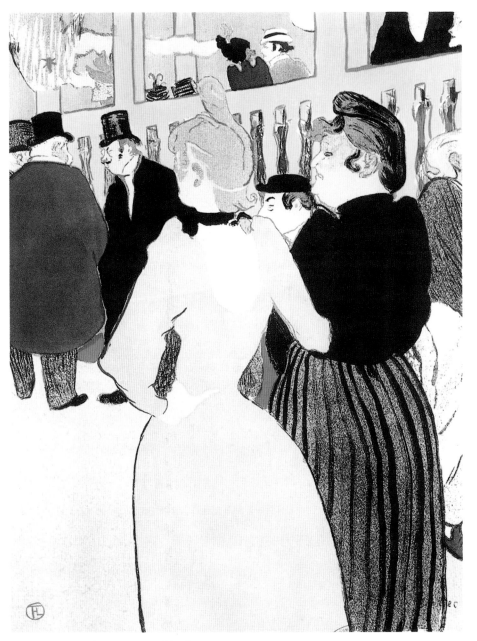

53 〈물랭 루주에서, 라 굴뤼와 언니〉, 1892

54 〈라 굴뤼의 막사〉, 1895

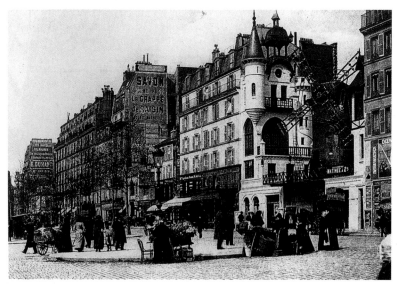

55 클리시 대로의 물랭 루주

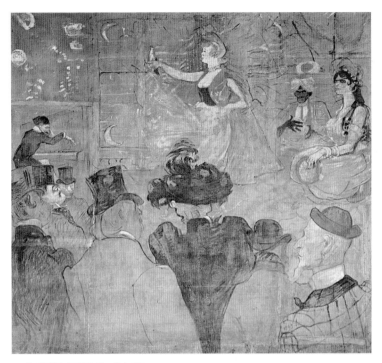

56 〈놀이공원〉(라 굴뤼의 부스 패널), 1895

다. 이곳을 드나드는 고객층은 매우 다양했다. 오후 3시부터 자정 이후까지 문을 여는 일요일에는 르누아르가 목격한 대로 분위기가 '점잖았다.' 왈츠 요금으로 2수스, 카드리유quadrille 요금으로 4수스를 받았다. 그러나 월요일이 되면 지역사회의 평판이 좋지 않던 사람들이 그 자리를 차지했고 잦은 싸움과 사고로 악명이 높았다. 로트레크는 한참을 걸어 올라가야 하는 지리적 위치 탓에 자주 드나들 수 없었을 것이다. 그럼에도 그곳의 명물인, 계피와 정향을 넣고 끓인 멀드 와인을 좋아했던 것은 분명하다. 사회계층에 대한 편견을 잘 표출하지 않던 로트레크가 이곳을 방문하고 한 번 말한 적이 있었다. "제기랄, 제발 여기서 나갑시다. 가난한 자들의 방종한 삶은 저들의 궁핍한 삶보다 훨씬 끔찍하군." 하지만 로트레크는 이곳을 주제로 여러 작품을 그렸고, 무도 장면을 유화로 그린 첫 대

작 〈물랭 드 라 갈레트의 구석Un Coin du Moulin de la Gallette〉도50이 대표적이다. 이 그림은 조신한 부류의 여성들이 바 혹은 카운터에 등을 돌리고 줄지어 앉은 모습을 묘사했는데, 구도상으로 춤추는 사람들과 이야기를 주고받는 주아브Zouave 보병대 장교와 톱해트 신사들이 주요 부분을 차지한다. 무도장이던 물랭 드 라 갈레트는 시대의 변화에 부응해 카페레스토랑에서 오락 또한 선보였는데, 주로 직업 가수와 무용수들의 즉흥적인 무대가 펼쳐졌다.

이들 중 두 사람이 1880년대 중반 로트레크의 작품에 처음 모습을 드러낸다. 이 작품은 유화 스케치로서 황갈색 판지에 채도가 낮은 회색만으로 그리는 그리자유grisaille 기법이 사용되었다.도52 그는 장면의 연극적인 분위기를 완벽하게 살려냈다. 두 사람은 춤출 때의 우아한 자태만큼이나 게걸스러운 식탐과 자유분방하고 거침없는 말투로 유명했는데, '라 굴뤼(대식가)'라는 별명으로 불리던 루이즈 웨버Louise Weber와 그녀의 파트너인 에티엔 르노댕Etienne Renaudin, 1843-1907이 그들이다. 에티엔은 유연한 이중관절로 다재다능한 연기를 펼쳐 '발랑탱 르 데소세(뼈가 없는 발랑탱)'이라는 별명으로 불렸고 웨버를 발굴했다. 그는 낮에는 코퀴에르가에서 점잖은 와인 판매상이었고, 밤이 되면 시체처럼 창백한 얼굴로 경쾌한 발동작에 아무리 회전을 해도 절대 떨어지는 법이 없는 낡은 모자를 쓰고 있었다. 이 모든 것이 몽마르트르 경관의 필수적인 부분으로 자리 잡았다.

라 굴뤼는 무용수로서 일약 스타가 되었다. 그녀는 물랭 드 라 갈레트에서 주당 3,750프랑을 받고 물랭 루주로 옮겼다.도53, 55 얼마 후 뇌이Neuilly에 자신의 전용 공연장을 마련하고 패널벽 두 개를 로트레크의 그림으로 장식했다. 하나는 그녀가 발랑탱과 춤추는 모습이고,도54 다른 하나는 무대에 오른 그녀가 관중들을 향해 서 있는 장면이다.도56 그녀의 주특기는 정체를 알 수 없는 '동양' 춤이었다. 현재 오르세 미술관에 소장된 이 패널들에는 실물 크기의 전신상으로 라 굴뤼, 잔 아브릴과 발랑탱 르 데소세가 그려져 있다. 그림 속 관중들 사이에 오스카 와일드와 평론가

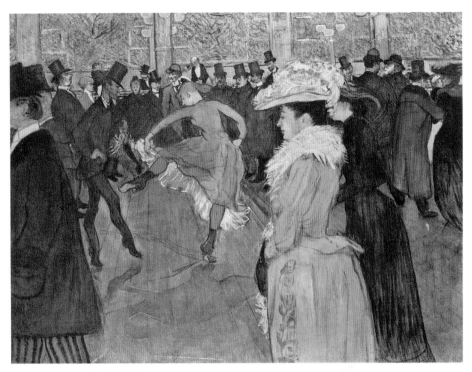

57 〈물랭 루주에서〉, 1890

인 펠릭스 페네옹Félix Fénéon이 있다. 후에 라 굴뤼는 레슬러로 변신했는데, 특히 다리를 쫙 벌리는 기술에 능했다. 몸집이 불어나면서 이런 기술을 쓸 수 없게 되자 그녀는 사자 몇 마리를 사들여 함께 무대에 올랐다. 그중 한 마리가 루앙의 축제에서 어린아이의 팔을 물어뜯는 사고를 내면서 이 공연 역시 접어야 했고, 이후 사창가의 일꾼으로 전락했다. 결국은 생투앙에서 이름이 리골로Rigolo인 개와 함께 카라반에서 지내며 넝마를 줍다가 생을 마감했다. 그녀는 1929년 1월에 세상을 떠났는데, 같은 해에 로트레크가 그녀의 전용공연장에 그려 준 패널이 뤽상부르 궁전에 전시되었다.

물랭 드 라 갈레트와 비슷하지만 좀 더 세련된 고객들을 끌어들인 카바레가 로슈슈아르 대로에 자리한 엘리제몽마르트르Elysée-Montmartre였

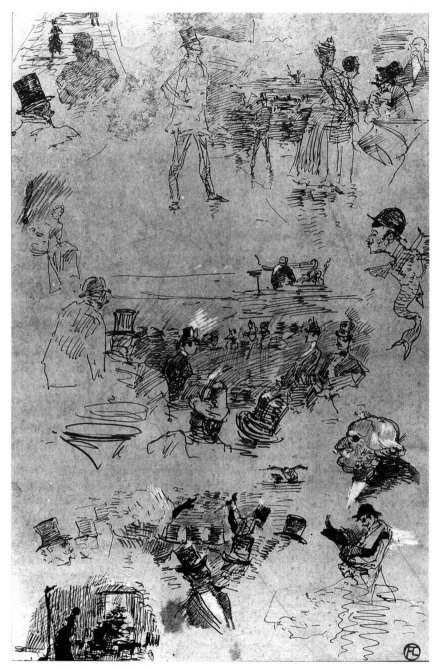

58 〈루이 13세의 의자 카드리유 댄스〉, 1886

다. 이곳은 로트레크가 제작한 일련의 그림과 드로잉 배경이 되었다. 1885년 아리스티드 브뤼앙과 화가 지망생이자 최초의 카바레인 샤 누아르Chat Noir(검은 고양이)를 세운 로돌프 살리Rodolphe Salis가 루이 13세 의자 소유권을 두고 치열하게 공방을 벌인 사건의 과정을 그린 것이다.도58 살리는 이 일에 관해 다음의 후렴구가 있는 노래를 만들었다.

아! 여인들은 편안하다,
루이 13세 의자에 앉아 있을 때.

1889년 엘리제몽마르트르는 이 지역을 휩쓴 변화의 바람을 이기지 못하고 문을 닫았고, 그 자리에 트리아농Trianon이라는 카페콩세르가 들어섰다. 참여가 공연에 자리를 내준 것이다. 이른바 카바레아르티스티크cabaret-artistique라는 새로운 사회현상이 등장했고, 이것이 정치적 회의주의와 창의적 실험정신을 자극하는 동시에 사회적 장벽을 허무는 환경을 조성함으로써 로트레크뿐만 아니라 화가와 작가들의 입지를 굳혔다. 오랫동안 화가와 작가들의 살롱 역할을 했던 카페에서 파생되었고, 카페는 게르부아Guerbois, 누벨아텐Nouvelle-Athènes, 볼테르Voltaire로부터 쿠폴Coupole과 뒤마고Deux-Magots로 이어졌다. 하지만 마네와 드가에게 깊은 감동을 준 카페콩세르가 더 직접적인 원형이었다. 앙바사되르Ambassadeurs와 엘도라도El Dorado처럼 유명한 카페콩세르는 파리인뿐 아니라 전 세계인을 끌어모았다. 입장료를 대폭 인상한 19세기 말 전까지 다양한 사회계층의 고객들이 이곳을 드나들었다. 그들에게 선보인 소재는 대부분 거칠고 때로는 저속한 것들이었고, 상습적인 도피처가 되면서 정치적 위기 때마다 자주 폐쇄되었다. 그리하여 20세기까지 경찰 첩자가 출몰하고 내무성의 감시를 받곤 했다. 1870년대에 교육부 장관이던 쥘 시몽Jules Simon은 "우리를 혼란시켜 독약을 팔아먹는" 존재라고 묘사했다.

그러나 카바레아르티스티크는 더욱 사적이고 친밀했으며, 여러 면에서 카페콩세르보다 극렬히 체제에 저항했다. 특히 타협을 모르는 프롤

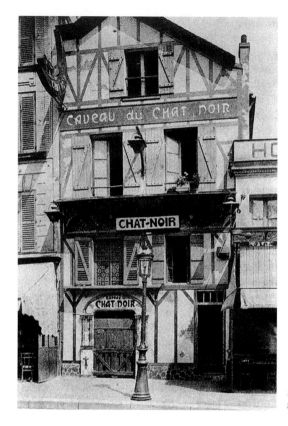

59 로슈슈아르 대로
84번지의 샤 누아르

레타리아들과 예술가들이 함께 섞여 있었다는 점에서 몽마르트르의 성
격을 잘 드러냈다. 이들은 공식 미술의 질서에 대한 부적응자라고 스스
로 낙인찍었는데, 때때로 자신도 모르는 사이에 무정부주의자와 공산주
의자로 분류되었다. 대중들이 보기에 두 단어는 의미의 차이가 없었다.
최초이자 가장 오랫동안 중요한 카바레아르티스티크는 로돌프 살리가
1882년 문을 연 샤 누아르였다. 당시 30대의 살리는 캐리커처 작가, 메달
조각가, 고고학자 그리고 인도 캘커타 소재의 건물을 장식한 벽화가 등
여러 직업을 전전하다가 좀 더 안정적인 일을 찾고 있었다. 그 와중에 샤
누아르에 대한 아이디어가 떠올랐고 로슈슈아르 대로 84번지의 버려진

우체국 터에 문을 열었다.도59 물론 이 모험은 엄청난 성공을 거두었고 3년 후에는 라발가의 더 넓은 장소로 이전했다. 이 건물의 3층은 100명 넘게 수용할 수 있었다. 실내의 절반은 박물관처럼, 나머지 절반은 극장 무대처럼 독특하게 꾸몄다. 곳곳에 중세와 르네상스 시대의 소품들, 교회 의자, 주석과 동 항아리, 문장紋章, 태피스트리, 그림과 벽화를 장식했다. 웨이터들에게는 아카데미 프랑세즈(프랑스 한림원) 복장을 유니폼으로 입게 했고, 살리 자신은 원장 옷을 입고 나타나 고객들에게 '예하'나 '각하'처럼 고릿적 존칭을 섞어 가며 연설을 하곤 했다. 샤 누아르가 유명세를 떨치자 이런 경칭에 걸맞은 손님들이 드나들기 시작했다. 처음 10년 동안 고객 중에는 그리스와 세르비아의 왕들, 영국 왕세자, 르낭Renan, 파스퇴르Pasteur와 불랑제Boulanger 장군 등이 있었다.

하지만 상류층 사람들에게 이곳의 매력은 사실 전혀 매력적이지 않다는 것이었다. 이 카바레가 성공을 거두고 로트레크와 다른 이들을 매료시킨 데에는 여러 가지 이유가 있었다. 살리는 뛰어난 쇼맨이자 홍보 전문가였다. 그는 기존의 가치를 모욕하는 음탕하고 풍자적이고 감상적이고 냉소적인 노래와 시 등으로 뛰어난 프로그램을 구성했고, 이것을 훌륭하게 소화하는 공연자들을 무대에 올렸다. 아리스티드 브뤼앙은 빈민층의 슬픔과 기쁨을 노래했고 부르주아 계층에 욕설을 퍼부었다. 피아니스트 샤를 드 시브리Charles de Sivry는 엄청난 팬들을 몰고 다녔고, 때때로 드뷔시Debussy의 지휘 아래 노래 공연이 있었다. 벽화 대부분을 그린 화가 앙리 리비에르Henri Rivière, 1864-1951와 유명 캐리커처 작가이자 일러스트레이터인 카랑 다슈Caran d'Ache, 1858-1909는 테아트르 시누아théâtre chinois를 운영했다. 그는 조명에 아연을 잘라내 만든 실루엣을 비춰 스크린에 그림자 이미지를 생기게 했고, 그리하여 알베르 로비다Albert Robida, 1848-1926가 상상한 미래 파리의 상공에서 벌어지는 전쟁 같은 판타지를 구현해낼 수 있었다. 살리는 테오필알렉상드르 스타인렌Théoplile-Alexandre Steinlen, 1859-1923을 비롯한 여러 문학가들과 미술가들을 지원했다. 스타인렌은 드로잉과 판화에 로트레크보다 강렬한 사회적 메시지를 담았지만, 유사한 점이 많

았다. 그리고 레옹아돌프 윌레트Léon-Adolphe Willette, 1857-1926가 샤 누아르의
벽에 대작 〈주여 용서하소서Parce Domine〉를 그렸는데, 로트레크가 나중에
그린 두 작품은 그의 화풍에서 영향을 받았다. 1896년에 제작한 포스터
〈성난 암소La Vache Enragée〉와 1898년에 제작한 석판화 〈피크닉Picnique〉이 그
것이다.

처음에 살리는 1878년 결성되어 '레 이드로파트Les Hydropathes'를 자칭
하는 미술가들과 문학가들 그룹을 초대해 샤 누아르를 근거지로 삼도록
했다. 이 그룹은 주로 사회적인 이슈에서 모티브를 찾았지만, 더 넓은 분
야에 관심을 갖고 있었고 그리하여 잡지를 창간했다. 이 잡지는 '리드로
파트L'Hydropathe'라고 부르다가 살리의 광고 욕구를 만족시키기 위해 '르
샤 누아르Le Chat Noir'로 제목을 바꾸었다. 잡지가 발간된 15년 동안 스타
인렌, 카랑 다슈, 윌레트와 같은 화가들은 풍자적이고 인습 타파적이며
이상주의적인 시도를 함으로써 자신들의 관점을 표출했다. 카바레와 무
도장, 윤락가와 창녀에 대한 관심에서 로트레크와 유사성이 많았다. 한
편 '부르주아를 놀래키고' 싶은 욕구, 아니면 허세를 부려 산업사회의 급
속한 발전과 도덕성과 관련된 복잡한 구조, 이를 뒷받침하는 사회적 기
준에 의해 발생된 더러움과 가난, 불평등에 대항하려는 일종의 무정부주
의적 충동으로 볼 수 있는 태도를 취했다.

19세기 후반 무정부주의는 종잡을 수 없을 정도로 다양한 형태로 프
랑스인들에게 영향을 끼쳤다. 언제나 일단의 예술가들이 매료되었다.
1889년 피사로는 예술가와 무정부주의자, 사회주의자의 교류를 목적으
로 한 소셜아트 클럽Club de l'art social에 가입했는데, 클럽은 1년 만에 해산되
었다. 하지만 피사로는 무정부주의를 계속 열렬히 지지하며 이 운동과
연계된 신문 두 곳에 삽화를 그렸고, 1890년에는《사회적 불명예Turpitudes
Sociales》라는 제목을 붙인 28점의 프로파간다 드로잉 화집을 제작했지만
출간하지는 않았다. 로트레크는 정치 활동가는 아니었지만 사고방식이
귀족적이고 냉소적인 반동가(보수주의자)인 드가에 가까웠다. 피사로는
이런 드가에 대해 "대단한 무정부주의자! 물론 미술에 국한된 것이고 본

인은 깨닫지 못할 것!"이라고 적확하게 표현했다. 로트레크의 정치적 회의주의에 대해서는 무정부주의자로서 호화로운 포요 호텔에 폭탄을 던진 혐의를 받는 비평가 펠릭스 페네옹이 제대로 간파했다. 그는 1889년 《앙데팡당》 전에 걸린 로트레크의 작품을 제일 먼저 알아보고 폐간 직전의 무정부주의 잡지 『랑드오르L'Endehors』에 1893년 로트레크가 갤러리 부소 발라동 에 시Galerie Boussod Valadon et Cie에서 전시회를 가졌고 판화가 샤를 모랭Charles Maurin, 1856-1914에게 동참을 권유한 일 등에 대한 심층 기사를 실었다. 모랭은 무정부주의자였고 로트레크에게 드라이포인트 에칭 기술을 가르쳐 주었다. 이 기사에서 페네옹은 로트레크의 "격렬하고 호방함"을 강조하며 "자신이 좋아하는 주제를 변형시키는" 방법에 주목했다. "그는 만족을 모르고 그것들을 사랑하고 탐구한다. 남성 관객들, 노망에 가까운 까다롭고 골빈 인간들은 우스운 반면 젊은 무희들은 공허하게 퇴폐적이다." 그는 확신에 찼다. "그의 색채는 전혀 '예쁘지' 않다. 실제를 있는 그대로가 아니라 암시하는 징후만을 그림으로써 예상치 못한 이미지로 생명을 고정시킨다. 기술, 색채, 드로잉이 어우러져 작품이 진정한 창조력을 가지며, 은밀하고 심지어 꺼림칙하기도 하지만 틀림없는 아름다움을 지닌다."

페네옹은 몇 주 후에 로트레크의 작품에서 '불온한' 무정부주의자의 태도가 보인다는 기사를 또 다른 무정부주의 주간지 『르 페르 피나르Le Père Pinard』에 실었다. 이 주간지에는 피사로, 윌레트, 스타인렌, 펠릭스 발로통Félix Vallotton, 1865-1925과 막시밀리앙 뤼스Maximilien Luce, 1858-1941가 삽화를 그리고 은어를 의도적으로 사용해 글을 썼다. 페네옹은 《앙데팡당》 전시 리뷰에 다음과 같이 썼다. "로트레크는 대단한 배짱과 용기를 지녔다. 색채와 드로잉 어디서도 허세를 부리지 않는다. 흰색과 붉은색이 매우 단순한 형태 안에 큼지막하게 흩뿌려져 있다. 이것이 그의 방식이다. 부유한 늙은이가 팁을 위해 연거푸 입을 맞춰대는 매춘부와 노닥거리는 모습을 로트레크만큼 잘 표현하는 작가는 없다."

무정부주의에 대한 로트레크의 공감은 이 시기 '레 장코에렌Les Incohérents'

과의 관계에서도 드러난다. 1882년 쥘 레비Jules Lévy가 설립한 단체로 이에
동조한 문학가들과 예술가들이 다다이즘과 초현실주의를 선도했고 후에
무정부주의 이데올로기를 공산주의로 대체했다. 이 단체는 일련의 전시
회로 활동을 개시했는데, 첫 번째 전시회는 레비의 아파트에서 열렸다.
여기에는 유머작가인 알퐁스 알레Alphonse Allais가 흰색 판지로 만든 작품들
가운데 〈눈 속에서 가진 여자 빈혈환자의 첫 모임Première Communion de jeunes filles
anémiques dans la neige〉이라는 제목의 샤 누아르 기둥도 있었다. 전시 작품 대
부분이 그림 수업을 전혀 받은 적 없는 사람들의 것이었다. 이듬해에 《렉
스포지숑 데 자르 장코에렌L'Exposition des Arts Incohérents》이라는 훨씬 큰 전시
회가 열렸고 무려 2천여 명의 관람객이 들었다. 이 전시가 언론의 주목을
받는 연례행사로 자리 잡게 되자 '이해할 수 없는'이라는 뜻을 가진 '앙코
에렌Incohérent'이 문화혁명의 상징어가 되었다. 전시에는 정치가와 군인들
의 모습을 기괴하게 일그러뜨린 작품이 많았다. 팔이 없고 턱수염이 있
는 남자 밀로의 비너스 〈무슈 베뉘 드 밀로Monsieur Venus de Milo〉처럼 유명 미
술품을 패러디한 작품도 있었고, 판지로 된 해가 비데에서 솟아오른다거
나, '어떤 젖을 빨아야 할지 당황한 아이'의 모습 등 수수께끼jeux d'ésprit 같
은 작품들이 전시되었다." 출품자들은 가명을 썼고, 로트레크는 1886년
과 1889년 전시 작품에 "톨라브세그뢰그Tolav-Segroeg, 몽마르트르 출신 헝
가리인"이라고 서명했다. 로트레크가 출품한 작품은 빵으로 만든 소조상
과 〈바티뇰 기원전 5년Les Batignolles cinq ans avant Jésus-Christ〉이라는 제목의 에머리
종이에 그린 유화였다. 바티뇰은 몽마르트르와 생라자르 중간에 위치한
지역으로, 인상주의 화가들 대부분이 한때 그곳에 살았다. 에머리 종이
는 로트레크가 이들 작품의 '거친' 질감을 슬쩍 반영하려는 의도였던 것
같다. 로트레크는 파리인들의 달력에 연례행사가 된 앙코에렌 무도회에
도 자주 참석했다. 기괴한 의상으로 유명했던 이 무도회는 1888년 풍자
잡지 『르 쿠리에 프랑세』에 인수되었다.

5

거리 미술관

사회적 통념과 달리 예술가들, 특히 뛰어난 예술가치고 자신의 작업을 선전하고 홍보하는 데 주저하고 움츠러들거나 친분을 잘 활용하지 않거나 작품이 가져올 경제적 대가에 무심한 사람은 거의 없다. 로트레크도 예외가 아니었다. 몽마르트르에서 밤새 파티를 하고 알코올에 점점 빠져 갔음에도 불구하고, 사업가 기질을 타고난 로트레크는 학생 시절부터 자신의 이름을 알리고 인맥을 활용하는 데 탁월한 능력을 발휘했다. 또한 자신의 인지도를 입증하는 수입에 대한 관심 역시 인생 말기까지 놓지 않았다. 그는 일찍부터 당시 넘쳐 나던 잡지와 저널로 인해 상당한 수입을 누렸다. 이 무렵 파리에만 잡지가 1,343종이 있었고, 대부분 몽마르트르 주변에 있어서 접근도 쉬웠다. 이 잡지들은 이미 탁월한 회화의 전통을 확립하고 있었다. 로트레크는 회화에 깊은 관심을 보였지만 기존의 미술시장을 뚫기 어렵다는 사실을 잘 알고 있었다. 그는 상당히 오랫동안 무명 예술가들에게 미술시장에 근접할 수 있는 통로를 제공하던 여러 전시 기관들에 조심스레 자신의 작품을 제출했다. 하지만 잡지에 작품이 실리고 이름이 알려지면서 창조적 개성 역시 내보일 수 있게 되었다.

로트레크는 1886년 9월 6일자 『르 쿠리에 프랑세』에 처음 작품을 게재하면서 이 분야로 진출했다. '프랑스 통신'이라는 거창한 이름과 달리 '몽마르트르 생활의 기록Chronique de la Vie Montmartroise'이라는 부제가 더 어울리는 지역신문이었다. 이 신문은 제로델Géraudel 회사에서 생산된 목캔디의 홍보를 담당한 광고 대리업자였던 쥘 로크Jules Roques에 의해 2년 전 창간되었다. 제품을 대대적으로 홍보하는 것이 주 목적이었다. 창간호 표지

60 〈진 칵테일〉, 1886

는 전면 누드화로 장식했는데, 수년 동안 이 모습을 파리의 카페 997곳에
서 발견할 수 있었다. 공공의 도덕성을 해친다는 이유로 여러 차례 경찰
에 고발되자 언론계뿐만 아니라 미술계까지 자유의 수호를 외치기도 했
다. 로트레크가 로크를 알게 된 것은 아마도 그르니에 부부를 통해서인
듯하다. 로크는 로트레크에게 드로잉을 의뢰했다. 이렇게 제작된 〈진 칵
테일Le Gin Cocktail〉도60은 같은 해 생동감 넘치는 목탄과 흰색 초크 스케치
로 다시 제작되었으며, 현재 알비 미술관에 소장되어 있다.

 그 후로 3년 동안 로트레크는 학창 시절의 친구인 모리스 주아이앙
이 편집하는 『파리 일뤼스트레』를 비롯한 잡지들에 15점의 삽화를 실었
다. 『파리 일뤼스트레』를 위해 도시 생활 연작을 제작했는데 에밀 미슐레
Emile Michelet가 작성한 '파리의 여름L'Eté à Paris' 기사에 삽화로 사용되었다.
그중 1888년 7월 7일자에 실린 〈첫 영성체 날Un Jour de première communion〉도61

61 〈첫 영성체 날〉, 1888

62 에두아르 마네, 〈자두〉, 약 1877

은 본래 판지에 목탄과 유화로 그려졌고, 색채는 배경의 건물에만 사용
되었을 뿐 나머지가 모두 흑백이었다. 종교적인 경건함이 진하게 배인
주제에 대한 접근법이 단조롭고 따분하며 실제 처리법도 일관성이 없다.
유모차를 미는 아버지는 프랑수아 고지를 스케치한 것이다. 드로잉 여러
점과 초상의 모델인 고지는 로트레크의 화실에서 이 그림을 위해 의자
뒤를 잡고 포즈를 취했다. 고지의 말을 들어 보면 이렇다.

　　로트레크의 구도상으로는 다섯 사람이 필요한데 모델은 한 사람뿐이
　　었다. 하지만 그는 기억을 떠올려 다른 네 사람의 특징을 쉽게 살려냈다.
　　그리고 거리를 내려가는 마차와 가게 진열장에 놓인 풀 먹인 셔츠를 그려
　　넣었다. 나를 노동자의 모습으로 그리기 위해 그레이트코트는 오버코트로

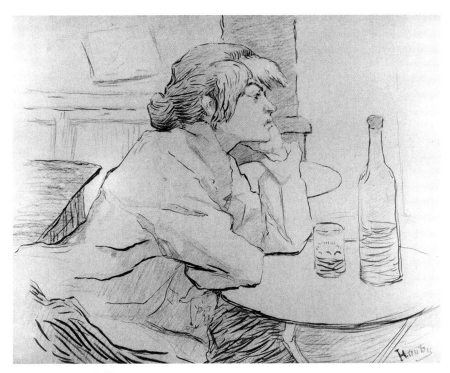

63 〈숙취〉, 1889

바꾸었고, 바지 길이를 줄였고, 발은 훨씬 크게 했다. 아기는 유모차에서
손을 흔들었다. 첫 영성체를 받게 될 아이는 흰 베일을 쓰고 흰 드레스를
입고 어머니를 앞서 걸어가고 있다. 아이 어머니는 검정 드레스에 새둥지
모양의 보닛을 썼고, 기이할 정도로 가냘픈 다리에 흰 스타킹과 발목이 높
은 검정 부츠를 신은 아이의 손을 잡고 있다.

로트레크가 네 인물을 모델 없이 그린 것은 분명하다. 인물의 얼굴은 흰
원에 검은 점으로만 눈을 형식적으로 표시했고, 고지의 모습조차 책상다
리를 하고 걸어가는 듯 오른발과 다리가 어색하다. 구도 그리고 초크와
목탄을 활기차게 구사한 점에서 로트레크의 특별한 재능이 드러난다.
　　1889년 로크는『르 쿠리에 프랑세』에 실을 수 있도록 회화 4점의 드

64 **빈센트 반 고흐**, 〈탕부랭에서〉, 1887

로잉을 주문했다. 그중 첫 번째 작품 〈숙취La Gueule de bois〉도63가 4월 21일자
에 실렸다. 어린 아가씨가 바의 테이블에 멍하게 기대 있는 모습이었다.
이 작품은 콘셉트와 구도상으로 《제2회 인상주의전》에 전시되었던 드가
의 1876년작 〈압생트L'Absinthe〉와 마네의 〈자두〉도62에서 영향을 받은 것이
분명하다. 마네의 〈자두〉는 1880년 라 비 모데른La Vie Morderne 갤러리의 전
시 아니면 1884년 에콜 데 보자르의 마네 회고전에서 보았을 가능성이
크다. 〈숙취〉의 모델은 로트레크에게 특별한 관심을 보였고 1887년 자신
이 살던 콜랭쿠르가의 아파트를 화실로 빌려 주기도 했다.

　　마리아Maria로 알려진 이 모델의 이름은 마리클레멘타인 발라드Marie-
Clémentine Valade, 1867-1938였고, 프랑스 중부에 위치한 리무쟁의 베생쉬르가
레탕프에서 태어나 세탁부이던 어머니 손에 이끌려 파리로 왔다. 처음에
는 베누빌가의 몰리에 서커스단Cirque Molier에서 곡마사와 그네 곡예사로

65 〈수잔 발라동〉, 1886

66 〈불르바르 엑스테리외〉를 위한 습작, 1889

일했다. 이 서커스단은 포부르 생토노레의 살롱을 떠날 때 만능 광대가 된 생트알데곤드 백작과 전설적인 그네 묘기를 펼치던 위베르 드 로슈푸코 백작 등 아마추어들의 공연으로 유명했다. 마리클레멘타인은 사고로 부상을 입은 후 직업을 화가의 모델로 바꾸었고 르누아르의 〈마을의 춤*La Danse à la ville*〉(1883)과 피에르 퓌비 드 샤반*Pierre Puvis de Chavannes, 1824-1898*의 〈성스러운 숲*Bois Sacré*〉(1884)의 뮤즈가 되었다. 로트레크는 1884년 샤반의 이 그림을 스케치로 패러디하기도 했다. 그녀는 같은 건물에 살던 페드리고 잔도메네기*Federigo Zandomeneghi, 1841-1917*의 모델도 섰다. 1883년 말 그녀는 아들 모리스*Maurice*를 낳았는데 친아버지로 알려진 물랭 드 라 갈레트의 단골 미구엘 위트릴로 이 몰랭*Miguel Utrillo y Molins*을 따라 아이 성을 위트릴로로 지었다. 그녀는 이후 드가의 격려에 힘입어 그림에 몰두했고, 드가는 그녀의 드로잉을 자신의 거실에 걸어 두기도 했다. 이 무렵 그녀는 수잔 발라동*Suzanne Valadon*으로 이름을 바꾸었다. 그녀는 연애에도 적극적이

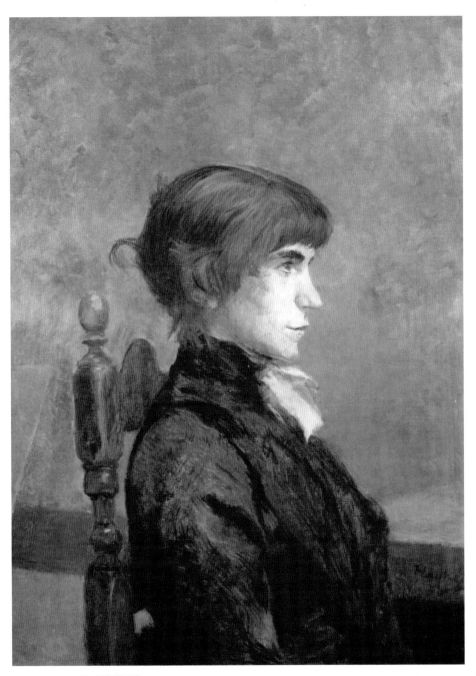

67 〈잔 웬즈〉, 1886

어서 로트레크, 잔도메네기, 에릭 사티Erik Satie 그리고 아마도 앙크탱 등 수많은 연인이 있었다. 로트레크는 그녀의 옆모습을 주로 그렸다. 현재 코펜하겐 뉘 카를스베르그 글립토텍 미술관에 소장된 1886년작 〈수잔 발라동의 초상〉도65은 예외적인 4/3 측면상으로, 터번처럼 틀어 올린 머리 모양이 반 고흐의 1887년작 〈탕부랭에서Au Tambourin〉도64를 연상시킨다.

네덜란드인 반 고흐는 코르몽 화실 출신의 화가들과 매우 긴밀한 관계를 유지했다. 1888년 4월 동생 테오에게 쓴 편지에서 "로트레크가 그림을 끝냈니? 여인이 팔을 카페 테이블에 기대고 앉아 있는 그림 말이다"라고 물었다. 이는 판지에 유화물감으로 수잔 발라동의 정면을 그린 초상 〈화장 분Poudre de riz〉도68을 가리킨다. 로트레크의 두 초상 작품에서 보이는 양식의 차이는 그가 받은 상반된 영향을 드러낸다. 한 해 먼저 제작한 수잔 발라동의 초상도65은 매우 느슨하고 거의 표현주의적 양식으로 그려졌고, 1889년 4월 19일자 『르 쿠리에 프랑세』에 번각본이 실린 〈물랭 드 라 갈레트의 구석〉도50과 유사하다. 반면 테이블 위에 놓인 분통 때문에 제목이 정해진 〈화장 분〉은 여러 면에서 더 전통주의적이고, 동시대의 다른 화가들보다 피사로에 가깝다. 한편 시냐크(자신이 쓴 『들라크루아 혹은 신인상주의De Delacroix au Néo-Impressionisme』에서)와 쇠라가 에밀 베르나르의 조력을 받아 주창한 분할주의Divisionism에 대한 관심도 눈에 띈다. 이 작품은 그가 처음 공공전시회에 참여하기 위해 브뤼셀에 보낸 11점 중 하나인데, 전시는 '20인Les XX'이라고 알려진 아방가르드 그룹이 주최한 것이다. 이 그룹은 1883년에 설립되었고, 이듬해부터 1893년 비평가 옥타브 모의 주도로 새로운 단체 '라 리브르 에스테티크La Libre Esthétique'로 개혁되기 전까지 매년 전시회를 열었다. 전시회는 디자인뿐 아니라 음악과 문학 등 다른 예술 분야를 망라했다. 『르 쿠리에 프랑세』에 두 번째로 실린 로트레크의 작품은 함께 그림을 공부했던 프레데릭 웬즈Frédéric Wenz의 여동생인 잔 웬즈의 초상화였다.도67 프레데릭의 아버지는 그들이 살던 랭스 화가 조합L'Union Artistique of Rheims 전시회에 나온 로트레크의 작품을 처음으로 구입한 장본인이다. '라 바스티유La Bastille'라는 제목은 아리스티드 브뤼앙이

68 〈화장 분〉, 1887–1888

써서 인기를 얻은 노래에서 따왔다. 그리고 마지막으로 〈불르바르 엑스테리외〉가 6월 2일자에 등장했고,도66 이 작품 역시 브뤼앙의 노래와 관련 있었다. 물론 로트레크는 이 습작을 제작할 때(카르멘 고댕이 나오는 붉은 머리의 세탁부 네 점의 습작을 그릴 때도47) 이 노래를 염두에 두고 구상하지는 않았다.

로트레크는 자신의 작품이 실린 잡지들이 대량으로 유포되면서 일종의 광고 효과가 나타나자 의뢰를 거절할 이유가 없었다. 하지만 그가 얻은 것은 실은 광고 효과가 전부였다. 로크는 돈을 주지 않았고 드루오 호텔Hôtel Drouot에서 드로잉을 판매하는 데만 열을 올렸다. 로트레크는 이 작품들을 회수하기 위해 법적 행동을 취했고, 이것이 로크의 증오심을 자극했다. 로크는 1901년 9월 15일자 잡지에 부고訃告 형식을 빌려 로트레크에게 복수를 감행했다.

웃지 않고는 볼 수 없는 콰지모도 같은 사람이다……. 그가 한 일이라곤 몽마르트르의 여자들을 우스꽝스럽고 천박하고 저속하게 만든 것뿐이다. 그의 장사 수완은 마치 회계사와 집행관을 한데 합쳐 놓은 듯하다. 아무리 작은 액수라도 자신의 이익에 해가 된다고 생각되면 법이라는 기계를 어떻게든 작동해서 각종 공문서를 남발하는 방법을 잘 알고 있다……. 마치 투우, 처형, 강탈 장면에 열광하는 관중들처럼 말이다. 로트레크에 열광하는 이들 역시 다를 바 없다.

그러나 잡지의 발행인이 로크 한 사람만 있는 것도 아니고, 카바레 아르티스티크의 운영자가 로돌프 살리 한 사람만 있는 게 아니었다. 로트레크는 샤 누아르에 자신을 고용한 살리를 통해, 그리고 자신의 작품을 높이 산 앙크탱 덕분에 당시 30대 중반의 아리스티드 브뤼앙을 만나게 되었는데, 이 만남은 두 사람 모두에게 엄청난 결실을 가져다주었다. 가티네Gâtinais에서 태어나 술꾼 아버지와 화를 잘 내는 어머니 밑에서 자란 브뤼앙은 처음에는 법률사무소에서 일했고, 그 다음은 보석상에서 그

리고 생라자르 역의 슈망 드 페르 뒤 노르Chemins de Fer du Nord에서 점원으로 일했다. 브뤼앙은 근처의 몽파르나스에 매료되어 작사와 작곡을 시작했다. 브뤼앙은 원래 노동자 계층의 말투와 태도에 혐오감을 느꼈지만 이내 언어와 생활방식을 바탕으로 냉소와 활기, 위트, 바닥에 깔린 신랄함이 그들의 언어와 삶에 대한 태도를 알려 주는 것을 알게 되면서 즐기기 시작했다. 그는 소외된 이들의 시인을 자처하고 부르주아의 방종과 자아도취를 꾸짖었는데, 양 계층 모두가 좋아했다. 그는 이 성공을 밑천으로 곧 자신의 카바레아르르티스티크인 미를리통Mirliton(사전적인 의미는 '갈대 피리'이고, 의미를 확장하면 거리음악 즉 대중음악을 가리킴)을 열었고 "모욕당하고 싶을 때 찾는 곳"이라고 광고했다. 미를리통의 인기는 아첨하기보다 공개적인 모욕에서 즐거움을 느끼고 '돼지mon cochon'나 '나쁜 자식들un tas de salauds' 같은 욕을 들어도 싫지 않은 고객들을 브뤼앙이 만족시켰기 때문이었다. 물론 누구보다 만족감을 느낀 사람은 브뤼앙 자신이었다. 그는 "부유한 사람들을 이렇게 막 대함으로써 나는 복수를 하는 거"라고 말하기도 했다.

로트레크와 브뤼앙은 서로에게 자연스럽게 끌렸다. 로트레크의 그림은 앙크탱, 스타인렌 등의 작품과 함께 미를리통에 전시되었고, 브뤼앙이 편집을 맡은 잡지 『르 미를리통』은 살리와 『샤 누아르』보다 훨씬 발전적인 기회를 제공했다. 1885년 12월 29일자에 그림 〈루이 13세의 의자 카드리유 댄스Le Quadrille de la chaise Louis 13〉도58의 포토릴리프photo-relief(화상 주변에 명암의 차이가 나게 하여 상 부분을 화면에서 도드라져 보이게 하여 부조와 같은 효과를 낸 사진-옮긴이 주)가 두 페이지에 걸쳐 실렸다. 그림 속 사건은 앞서 언급한 살리와의 일로 브뤼앙은 이것을 노래로 만들었다. 이 그림은 미를리통의 벽에 걸렸고 그 사실이 설명에 적혀 있었다. 로트레크는 이 잡지를 위해 표지 삽화 4점을 제작했는데, 그중 3점은 별도의 릴리프 판을 사용하는 채색 스텐실이었기 때문에 일일이 지시를 내려야 했다. 이 기술은 채색 판화보다 비용이 적게 들었다. 스타인렌을 비롯한 화가들이 부분적으로 사용한 반면,도69 로트레크는 한 가지에서 네 가지 색을 채택

69 테오필알렉상드르 스타인렌,
「르 미를리통」 1886년 1월 15일자 표지

해 극적으로 보이게 하고 구도 때문에 사용했다. 때때로 이미지의 중앙
정면 쪽으로 고립시켰고 항상 흰 종이에 기본 드로잉의 검정색 선의 효
과를 극대화했다. 로트레크는 1886년과 1887년에 『르 미를리통』 표지 작
업도70, 71을 하는 동안 한정된 기술적 구조를 실험하여 잠재력을 확장했
다. 색면色面을 좁은 범위로 한정함으로써 모험적이고 놀랄 만한 구도 장
치로 나아가게 되었고, 이것이 그의 특색이 되었다.

로트레크의 이러한 접근법은 〈마지막 인사Le Dernier Salut〉라는 제목이
붙은 『르 미를리통』 1887년 3월호 표지도70에 잘 드러난다. 단순성과 세
련미, 사실주의와 매너리즘이 놀라울 정도로 잘 어우러진다. 그림의 반
이상은 전혀 손을 대지 않았다. 구도는 모자를 괴이하게 든 노동자의 모
습이 주도하고 채색은 보라, 노랑, 파랑으로 이루어졌다. 그림의 위쪽으

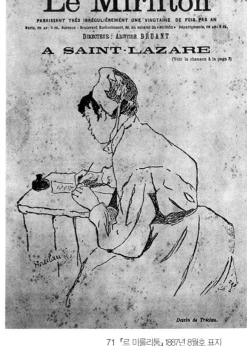

70 〈마지막 인사〉, 『르 미를리통』
1887년 3월호 표지

71 『르 미를리통』 1887년 8월호 표지

로 영구마차와 마부, 고용된 조문객 4인의 옆모습이 검은색으로 묘사되었는데, 샤 누아르의 테아트르 시누아에서 본 그림에서 영향받은 것이 확실하다. 장례 행렬은 길을 따라 가파르게 굽어지며 가로등을 돌아 사라진다. 집중된 순간의 포착과 탁월한 기술적 세련미가 돋보이는 작품이다.

이러한 종류의 채색 삽화는 제작 과정이 복잡했다. 모리아 바숑Maurias Vachon은 자신의 책 『프랑스 미술과 종이 산업Les Arts et les industries du papier en France』(1894)에서 이렇게 설명한다.

구도를 나타내는 기본 드로잉을 종이나 캔버스에 간략한 선, 윤곽선 또는 거칠고 신중한 필치로 그대로 옮긴 후 위치를 잡거나 채색 부분을 정

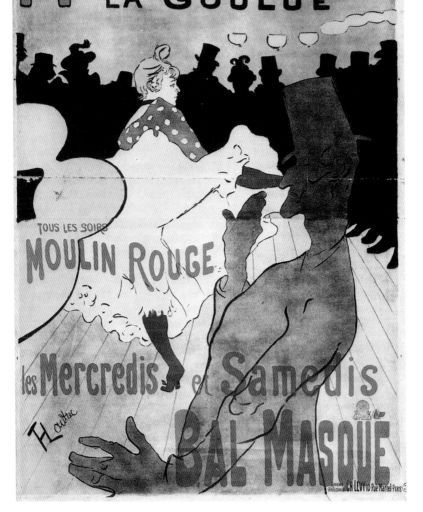

72 〈라 굴뤼〉, 물랭 루주 포스터, 1891

하게 된다. 사진의 경우에는 더욱 날카롭게 하기 위해 드로잉을 줄이고 금속판에 붙인다. 이 판으로 교정쇄를 미는데, 작가들은 어떤 색조로 할지 번호를 결정한다. 아니면 때때로 자유로운 영감에 맡겨 채색 판화에 매이지 않고 드로잉하기도 한다. 첫 번째 경우에는 인쇄 색채 전문가가 각 조판에 해당하는 색을 옮겨야 한다. 두 번째 경우라면 사전에 정해진 색을 사용하므로 상대적으로 쉬울 수도 있다. 그는 완벽한 모방, 곧 정교한 점각點刻, 겹쳐친 인화 기술, 작업상의 특별한 처리에 의해 작품의 미묘한 뉘앙스와 색채의 조화를 표현하는 일이 가능하다.

로트레크는 10년 동안 꾸준히 이 작업을 계속했고, 그 결과 완벽하고 자유롭게 색채를 구사하여 『르 리르*Le Rire*』와 『파리 일뤼스트레』의 삽화를 제작할 수 있었다. 로트레크를 열렬히 후원하던 생빅투아르가의 판화 판매상 에두아르 클라인만Edouard Kleinmann은 이 삽화들을 작가의 서명과 번호가 있는 한정판 판화로 제작해 판매했다. 이것이 값싼 그래픽아트에 새로운 권위를 부여하는 중요한 표식이 되었다.

하지만 로트레크는 브뤼앙을 통해 또 다른 재생산 과정을 탐구하게 되었고, 여기에서 굉장한 성취와 명성을 얻었다. 포스터는 18세기 말부터 파리의 외관을 장식하는 역할을 했지만, 19세기 후반에 뛰어난 작가들의 참여와 제작기술의 발전으로 인해 역할과 내용이 변모하기 시작했다. 쥘 셰레는 22세에 처음 주목을 받았는데, 19세기 프랑스에서 가장 성공을 거둔 자크 오펜바흐Jacques Offenbach, 1819-1880의 뮤지컬 〈지하세계의 오르페우스*Orpheus in the Underworld*〉를 위해 제작한 3색 석판화 포스터 덕분이었다. 셰레는 엄청난 반향을 일으킨 이 포스터의 뒤를 잇는 작품을 선보이지 못했다. 1859년부터 1866년까지 런던에 건너가 크레이머 출판사에서 포스터 디자인을 했기 때문이다. 런던에서 영국 석판 기술의 혁신을 배우고 돌아온 셰레는 자신의 인쇄소를 열어 포스터를 제작했고, 이 포스터들이 파리 거리를 변모시키기 시작했다. 당시 파리 거리에는 전통적인 광고게시판 외에 처음 도입한 영국인의 이름을 따서 '모리스 기둥Colonnes

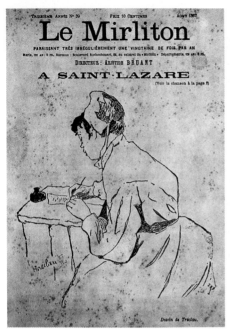

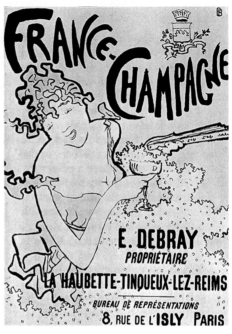

73 피에르 보나르의 포스터, 〈프랑스상파뉴〉, 1889 74 쥘 셰레의 포스터, 〈물랭 루주의 무도회〉, 1889

Morriss'으로 알려진 초록색 금속제 전시 기둥이 있었다.

　　포스터의 파급 효과와 시사성에 대해 공쿠르 형제와 위스망스 같은 작가들은 완벽하게 이해하고 있었다. 정치의식이 높은 페네옹은 포스터의 민주주의적 차원을 주장하기도 했다. "거리의 예술을 바라보게. 먼지 낀 금제 액자 대신 실생활의 예술인 채색 포스터가 보일 걸세. 자네가 어디를 가건 일 년 내내 야외 전시를 보게 되는 셈이지. 그것들은 위대한 화가의 작품일지라도 귀중품인 척하지 않아. 찢어지면 이내 그 위에 다른 포스터가 붙여지고, 이런 과정이 계속 되풀이되겠지. 미술가들도 그걸 개의치 않아. 당연하다고 생각하지. 이것이야말로 신神의 예술이고, 생활과 밀착되고 위선도 과장도 잘난 척도 없으니 평범한 사람들이 가까이 할 수 있는 미술이라네." 페네옹의 주장은 설득력이 있지만 한 가지 측면에서 틀렸다. 셰레, 스타인렌, 펠리시앵 롭스Félicien Rops, 포랭과 로트레크가 제작한 포스터의 상업적 가치를 알아챈 미술상들이 등장한 것이

다. 에두아르 클라인만은 포스터를 취급하기 전부터 로트레크의 『르 미 를리통』삽화들을 판매하고 있었다. 파리 좌안의 게네고가에 상점이 있 던 에드몽 사고Edmond Sagot는 1886년경 포스터 전문 판매상으로 이름을 얻기 시작했다.

쥘 셰레가 1869년작 〈발렌티노: 밤의 무도회Valentino:Grand Bal de Nuit〉와 같이 활판 인쇄술과 이미지의 조합으로 시작한 혁명은 기술 발전의 도움 을 받기는 했으나 근본적으로 양식적이었다. 그는 포스터가 광고보다는 벽화에 더 적합한 매체라고 생각했다. 명암의 대비를 피하고 넓은 부분 에 편평하고 투명한 채색을 사용하고 부분적으로 일본판화와 서커스 같 은 대중오락에 사용된 대중적 광고로부터 유래된 상상을 적용해 직접 석 판에 작업하고 글귀를 덧붙였다.

1893년 에두아르 뒤샤텔Edouard Duchâtel은 『미술 석판술에 대한 논 설Traité de lithographie artistique』을 발간해 이 매체를 사용하는 작가들에게 효과 적인 색 배합 기법에 대해 처음으로 설명했다. 그에 따르면 4가지 광물을 사용해 노랑, 빨강, 파랑과 검정색을 만들 수 있었다. 1891년 여름 로트 레크는 대성공을 거둔 뮤직홀 물랭 루주의 지배인 샤를 지들러Charles Zidler 에게 포스터 제작을 의뢰받고 이 기법을 사용했다.도72 물랭 루주는 1889 년 스페인 사업가이자 극장주이던 조제프 올레Joseph Oller에 의해 문을 열 었고, 홀에는 로트레크의 〈페르난도 서커스에서: 여자 기수Au Cirque Fernado: L'Equestrienne〉도139가 걸려 있었다. 지들러는 무용수들과 언론을 관리했다. 이 무렵 그가 셰레의 초기 물랭 루주 포스터도74를 이젤에 올려놓고 로트 레크에게 설명하는 사진이 남아 있다. 아마도 지들러는 이런 포스터를 원했던 모양이다. 로트레크를 설득할 필요가 없었다. 로트레크는 언제나 셰레를 존경했고 셰레도 따뜻하게 화답했기에, 그에게 이런 주문은 도전 의 기회였다. 로트레크는 기술적으로나 구도상으로나 새로운 시도를 해 야 했다. 다양한 매체를 결합함으로써 구도상의 효과를 달성했다. 필치 와 초크, 그리고 물감을 듬뿍 묻힌 붓을 채에 걸러 물감을 흩뿌리는 기법 을 사용해 풍부한 색채를 얻었다. 예를 들어 전경의 르 데소세는 뒤 배경

75 「라 르뷔 블랑슈」(2쇄), 1895

에서 춤을 추는 라 굴뤼와 더불어 중요한 구성 요소로 작용한다. 검정, 빨강과 파랑이 계속 뿌려져 진한 보라색이 되었다. 원래는 더 복잡하게 구성했으나 인쇄공이 이렇게 단순화했다.

로트레크의 작품은 전반적으로 쥘 셰레의 작품과 달랐고, 사실 이전의 어느 작품과도 비슷하지 않았다. 일본의 영향이 엿보이고 그해 같은 인쇄소인 에두아르 앙쿠르 에 시Edward Ancourt et Cie에서 제작 출판된 피에르 보나르Pierre Bonnard, 1867-1947의 포스터 〈프랑스상파뉴France-Champagne〉도73와 연관성이 발견된다. 로트레크는 보나르의 작품을 좋아해 그를 만나 평생 친분을 유지했다. 이들은 같은 전시에 자주 함께 참여하곤 했다. 셰레의 포스터와 비교하면 로트레크의 포스터는 단순함 그 자체이다. 이를테면 셰레가 관람객들과 술 마시는 사람들 각자를 소용돌이 모양으로 그려 사람들로 꽉 들어찬 인상을 주었다면, 로트레크는 거대한 검은색 덩어리를 이어지게 하고 톱해트와 여성들의 높은 모자와 화려한 드레스로 간간이 그 흐름을 단절하고, 금색과 흰색, 분홍색으로 이루어진 라 굴뤼에게 집중되게 했다. 약간 사악하고 캐리커처 같은 이미지의 르 데소세와 조합함으로써 더욱 강조되었다. 셰레가 익명의 사람들을 표현한 반면, 로트레크는 캐리커처로 개성을 포착했다.

한 번에 똑같은 이미지를 3천 장도 찍어낼 수 있는 포스터의 등장은 로트레크의 경력에 가장 중요한 사건이었다. 그는 포스터라는 매체에서 자신이 독보적 작가가 될 수 있을 거라고 확신했다. 처음에는 악평을 받았으나 곧 명성을 얻었다. 그는 이에 대해 처음부터 어렴풋이 짐작하고 있었다. 6월에 어머니에게 편지를 썼다. "포스터 나오기만을 기다리는 중인데, 인쇄가 상당히 지연되고 있어요. 하지만 포스터 작업은 즐거워요. 작업실 전체를 제가 주도하는 기분이 들어서 새로워요." 같은 해 12월 26일에 다시 편지를 썼다. "신문은 어머니 아들에게 매우 친절해요. 어머께 찬사로 가득한 기사를 오려 보냅니다. 인쇄공의 실수가 있었지만 제 포스터가 성공적으로 거리에 걸렸어요." 특히 로트레크를 즐겁게 한 신문기사는 인상주의 화가들을 옹호했던 아르센 알렉상드

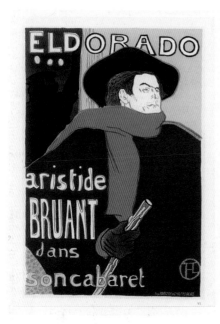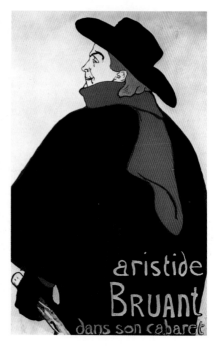

76, 77 〈카바레의 아리스티드 브뤼앙〉, 1892. 엘도라도와 앙바사되르에 그의 출연을 알리기 위해 제작한 포스터.

르Arsène Alexandre가 『르 파리Le Paris』에 쓴 2단짜리 칼럼이었다. 로트레크는 "공화당 성향이 아주 강한 신문이에요. 다른 가족들에게는 말하지 마세요"라고 어머니에게 썼다. 작품에 대한 호평 부분에 밑줄을 그어 제8회 《살롱 데 장데팡당》 전시회와 브뤼셀에서 있었던 《20인 그룹Les XX》 연례 전시에 걸기도 했다.

　한편 브뤼앙은 가브리엘가의 카페콩세르 앙바사되르와 스트라스부르 대로의 엘도라도에서 출연 요청을 받는 등 대활약을 하고 있었다. 그는 이 카페콩세르에 걸 포스터 두 점을 로트레크에게 의뢰했다.도76, 77 나중에 두 건이 더 있었는데 이 포스터로 인해 브뤼앙은 미술사상 와토의 〈질Gilles〉을 제외하고 아마도 사람들이 가장 많이 알아보는 엔터테이너가 되었다. 하지만 앙바사되르의 매니저 피에르 뒤카르Pierre Ducarre는 체구

78 〈자전거를 탄 브뤼앙〉, 1892

가 작고 나이 든 구두쇠 보수주의자였고 로트레크의 포스터를 '불온한 쓰레기'라며 퇴짜 놓았다. 그리고 보수적인 화가 조르주 레비Georges Lévy에 게 포스터를 다시 의뢰했다. 브뤼앙은 로트레크의 포스터가 자신의 이미 지를 가장 완벽하게 포착한다며, 앙바사되르의 매니저에게 로트레크의 포스터를 받아들이지 않으면 출연하지 않겠다고 엄포를 놓았다. 이 포스 터는 물랭 루주의 포스터만큼이나 엄청난 반향을 일으켰다. 부유한 미술 후원자인 타데 나탕송은 로트레크의 가까운 친구이자 영향력 있는 잡지 『라 르뷔 블랑슈』의 발행인이었다. 이 잡지는 상징주의 운동의 역사에서 중요한 역할을 했다. 주아이앙이 갤러리 부소Galerie Boussod, 만지 에 주아이 앙Manzi et Joyant에서 주관한 로트레크의 첫 개인전 리뷰가 1893년 2월호에 실렸는데, 나탕송은 열변을 토했다.

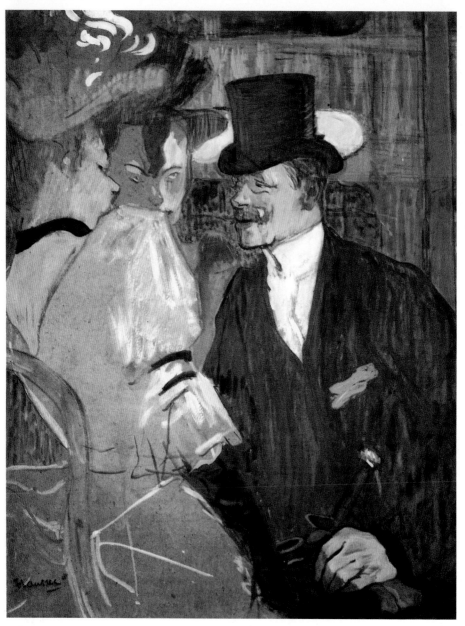

79 〈물랭 루주의 영국인〉, 유채와 구아슈, 1892

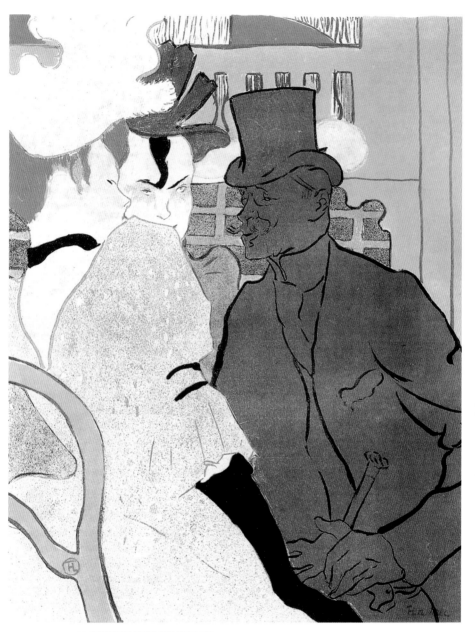

80 〈물랭 루주의 영국인〉, 채색 석판화, 1892

파리 시내의 벽 곳곳에 한때 나붙었던, 아니 지금도 장식되어 있는 포스터들은 우리를 놀래키기도 하고 거슬리게도 하고 즐겁게도 한다. 치마를 치켜 올린 무용수 주변에 바글거리는 시커먼 관객들, 앞쪽에 있는 놀라운 파트너, 그리고 아리스티드 브뤼앙의 초상 모두 잊을 수 없다. 사람들의 눈길이 기쁘게 움직여 셰레의 즐겁고 자유로운 색채의 쇼윈도 같은 진열에서 멈추었다가 다시금 툴루즈로트레크가 고통스럽도록 표현한 불안을 조장하는 강렬한 예술적 감성을 그들의 고통스러운 기억 속에서 찾아내게 된다.

로트레크가 준비한 브뤼앙 포스터는 사실 처음 포스터를 단순히 반대로 바꾼 것이다. 몇 가지 문제가 있었지만 기술적 문제는 아니었고, 그는 나중에 브뤼앙에게 이렇게 설명했다. "친애하는 브뤼앙, 내 답변을 여기에 보내네. 포스터의 이전 에디션ex-edition은 좋은 인쇄본이 남아 있질 않네. 엘도라도 운영자들은 아주 비열했지. 값을 깎으려 승강이하고 케Caix의 판화 값보다 덜 지불했다네. 그래서 원가를 받고 작업해야 했어. 그들이 우리의 돈독한 관계를 빌미로 나를 착취하다니 유감이네. 다음번에는 우리가 좀 더 신중해야 할 거야." 1893년 로트레크는 브뤼앙의 옆모습을 묘사한 또 다른 포스터를 제작했고, 이것은 1912년까지 계속 다른 버전으로 제작되었다. 작은 버전도 제작되었고, 브뤼앙은 서명과 함께 번호가 매겨진 판화를 미를리통 바에서 판매했다. 1893년 6월 9일자 『르미를리통』 표지에는 스타인렌이 드로잉한 버전이 실렸다. 톱해트를 쓰고 벽의 포스터를 바라보고 있는 댄디와, 배경에서 개들이 오줌을 누고 있는 모습이었다.

그해 연말에 발표된 최종 버전은 초기 이미지들과 상당히 달라져 있었다.도81 깃과 소매의 빨강색을 빼고 전체적으로 올리브그린과 검은색으로 인쇄되었고, 브뤼앙이 재킷 주머니에 손을 집어넣은 뒷모습을 묘사했다. 전체적으로 포스터라기보다 책의 삽화 같은 느낌이 강하다. 여기에는 그럴 만한 이유가 있었다. 로트레크의 다른 작품들처럼 이것도 여러

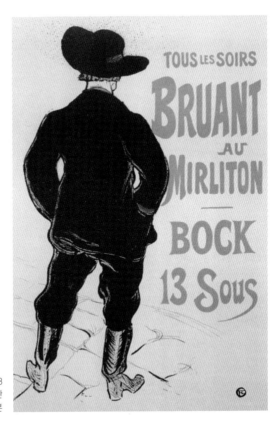

81 〈아리스티드 브뤼앙〉, 1893
미를리통 출연을 알리기 위한
로트레크의 포스터 최종본

용도가 있었다. 미를리통을 위한 포스터뿐 아니라 후에 브뤼앙 극장에도
쓰였고, 극작가이자 소설가인 오스카 메테니에Oscar Méténier, 1859-1913가 편
집한 브뤼앙 노래집의 광고와 표지에도 스타인렌의 삽화와 함께 사용되
었다. 아마도 로트레크는 이것을 내내 염두에 두고 있었던 듯하다.

　브뤼앙 포스터에 사용된 기술은 놀랄 만큼 단순했다. 예를 들어
1892년 주아이앙을 통해 부소 발라동Boussod Valadon이 출판을 맡아 〈물랭
루주의 영국인L'Anglais au Moulin Rouge〉이라는 석판 하나로 100장의 서명과 번
호가 매겨진 판화를 제작했다.도79, 80 이것은 링컨 출신의 예술가이자 줄
리앙 아카데미의 학생이던 윌리엄 톰 워리너William Tom Warrener, 1861-1934가

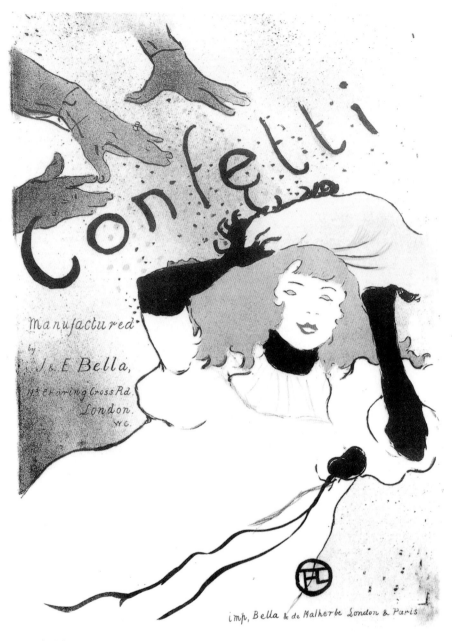

82 〈콩페티〉, 1894, 영국 회사 벨라 & 맬허브를 위한 포스터

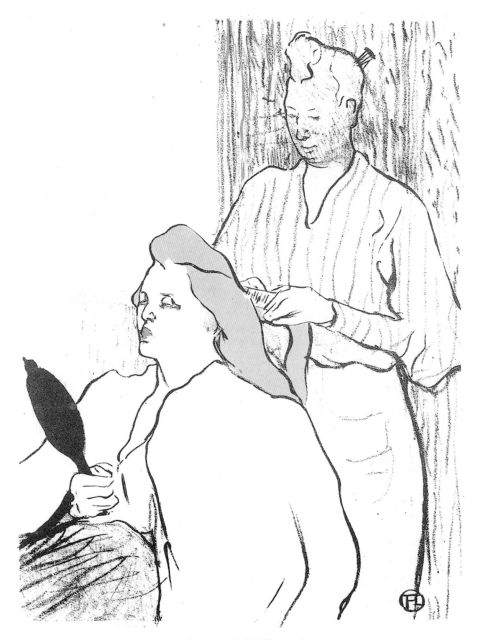

83 〈머리손질〉, 1893, 테아트르 리브르의 연극 〈파산〉을 위한 프로그램

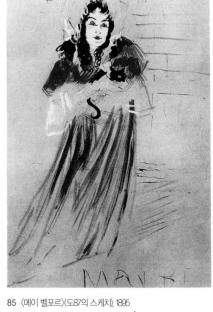

84 〈메이 밀통〉(도86의 스케치), 1895 85 〈메이 벨포르〉(도87의 스케치), 1895

최신유행 의상을 입고 두 여인과 애기하는 모습을 담고 있다. 여기서 로트
레크는 자신이 좋아하는 올리브그린, 파랑, 빨강, 노랑, 보라와 검정 6가지
색을 사용했고, 보라색 위주의 위리너는 여인들의 밝은 색과 대비를 이
루고 있다. 물랭 루주 포스터도72에서 르 데소세와 라 굴뤼의 모습과 유사
한 극적인 대비 방식을 채택했다. 여기서 보라는 빨강과 파랑을 겹쳐 만
들어낸 색이 아니라 미리 섞어 만든 잉크를 사용했다.

　　로트레크는 매우 적절한 시기에 그래픽 작업을 시작했다. 다가서기
힘든 사치로 여겨지던 미술 취향이 여러 사회계층으로 퍼져 나갔고, 판
화에 대한 긍정적인 열정이 일어나 출판업자들은 특별 선집을 출판했
으며 갤러리 4곳이 포스터를 전문적으로 취급했다. 이 분야의 개척자인
에드몽 사고는 1892년 카탈로그에 로트레크의 포스터 2점을 실어 3프
랑, 4프랑에 판매했다. 그는 카탈로그에 "드로잉과 색채 모두 놀라운 독
창성을 보여 준다. 개성적인 셰레를 제외하고 단연 독보적인 작가이다"

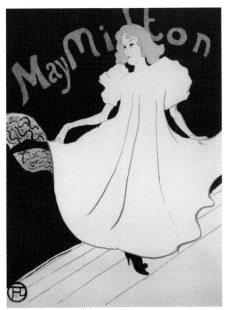
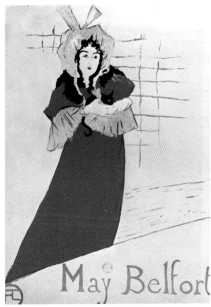

86 〈메이 밀통〉, 1895 87 〈메이 벨포르〉, 1895

라는 찬사를 늘어놓았다. 에드몽 사고는 로트레크의 모든 그래픽 작품을
대대적으로 광고했다. 에두아르 클라인만은 메이 벨포르, 메이 밀통, 잔
아브릴과 마르셀 랑데 등 연예인을 묘사한 30점의 흑백 석판화를 주문했
다.도84, 85, 86, 87 그뿐 아니라 스텐실의 도움을 받아 손으로 채색하고 귀
스타브 옹데Gustave Ondet가 출판한 데지레 디오Désiré Dihau, 1835-1909의 악보책
표지를 비롯해 한정판으로 서명된 흑백 석판화를 주문했다. 옹데와 폴
뒤퐁Paul Dupont과 보스크Bosc 등의 음악 출판업자들도 로트레크에게 자주
의뢰를 했다. 1893년부터 1901년까지 로트레크가 제작한 디오의 표지만
15종에 달했다. 극장 역시 유용한 일터였다. 배우 앙드레 앙투안André
Antoine은 1893년 피갈 광장에 테아트르 리브르를 열고 극장 로비에 쇠라,
시냐크, 반 고흐의 그림을 걸었고, 로트레크와 다른 작가들에게는 프로
그램 표지를 의뢰했다. 로트레크가 처음 제작한 것은 노르웨이 극작가
비외른스테르네 비외른슨Björnstjerne Björnson, 1832-1910의 연극 〈파산Une Faillite〉

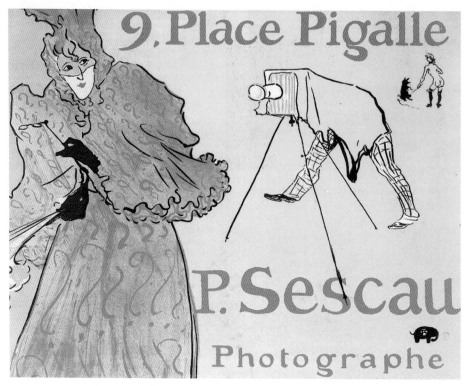

88 〈세스코 사진관〉, 1894

프로그램으로, 하녀의 머리손질을 받고 있는 여인의 모습을 묘사했다.도83
이것은 물랭가 드로잉 중 하나를 기초로 했다. 클라인만은 일본제 종이
를 모방한 종이에 작가의 조잡한 서명이 있는 100장의 인쇄본을 출판했
다. 판화를 전문으로 한 이 갤러리뿐 아니라, 부소 발라동 같은 이들은
모리스 주아이앙의 지도 아래 다양한 종류의 판화를 구비했을 뿐 아니라
〈물랭 루주의 영국인〉을 주문했다.도79, 80

　　판화의 제작비는 계산이 상당히 복잡했지만 로트레크는 예민하고
통찰력 있게 주시했다. 그의 포스터 판매 가격은 상태에 따라 2프랑에서
12프랑까지였다. 소량 인쇄하는 채색 석판화는 20프랑 정도에 판매되었
다. 로트레크가 받은 금액은 천차만별이었다. 1897년 귀스타브 펠레
Gustave Pellet, 1859-1919는 그의 작품 중 중요한 채색 석판화 〈라 그랑드 로지La

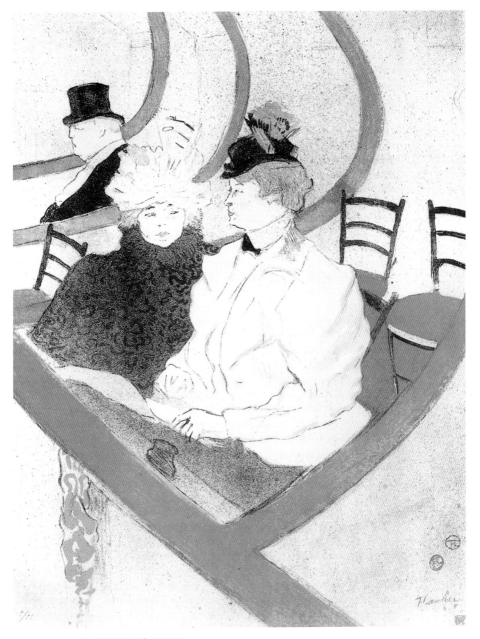

89 〈라 그랑드 로지〉, 1896–1897

Grande Loge〉도89를 출판했다. 형태와 색채의 배합이 훌륭한 작품이었다. 섬세하게 뿌려진 톤의 그라데이션으로 인해 12장만이 인쇄되었고 50프랑에서 60프랑의 높은 가격으로 판매되었다. 1898년 11월 로트레크는 펠레에게 다음과 같이 썼다. "1897년 7월 8일 10프랑의 도매가격과 20프랑에 가져갔소. 〈브라세리*Brasserie*〉 2매를 20프랑에, 〈라 로지*La Loge*〉 1매를 20프랑에 팔았지요. 총 40프랑의 수입을 얻었소. 당신이 내게 선금으로 총 200프랑을 주었으니, 150프랑이 남았소. 따라서 〈라 로지〉 8매를 놔두고 나머지는 회수하겠소." 이 글을 통해 로트레크가 판화 판매상에게 작품 판매가의 50퍼센트 정도를 받았음을 짐작할 수 있다

판화 제작의 재무 구조에 대해서는 로트레크와 영국 출판업자 W.H.B. 샌즈*Sands*의 계약 내용을 보면 더욱 정확히 분석할 수 있다. 파리와 런던에서 활동하던 샌즈는 『파리 매거진*The Paris Magazine*』을 발간하면서 양쪽의 모든 일에 간여하려 했다. 1898년 2월 28일 그는 로트레크에게 썼다. "이베트 드로잉 6점을 2~3주 내에 보내 줄 수 있겠습니까? 그녀가 이곳을 방문하는 5월 초에 이 드로잉의 수요가 넘칠 듯합니다. 우리 모두를 위해 좋은 일이고, 언론의 주목도 받을 듯합니다. 상류사회의 사람들도 보게 될 테니 당신에게도 좋은 일이죠." 로트레크는 이에 동의했으나 4월에야 드로잉 석판화 8점을 보냈다. 그리고 로트레크의 인쇄공 앙리 스테른*Henry Sterns*이 샌즈에 청구서를 보냈다. 석판 각 2프랑 40상팀, 석판 준비와 프루프 당기는 데 40프랑, 포장상자 2개 비용으로 5프랑 50상팀을 청구했다. 로트레크 자신은 드로잉 8점에 800프랑을 받았다. 당시 그의 회화보다 높은 값을 받은 것이다. 로트레크가 주아이앙과 함께 들르곤 했던 글뤼가에서 인상주의 작품 컬렉션으로 유명한 무아즈 드 카몽도 *Moïse de Camondo* 백작이 여자 어릿광대 차우카오*Cha-U-Kao*의 스케치에 500프랑을 지불한 것이 최고가였다. 이 스케치의 완성본은 세르비아 왕이 일찌감치 사들였다.

로트레크가 평생 회화보다 그래픽 작품으로 더 많은 수입을 벌어들인 것은 분명하다. 그 자신이나 다른 작가들 모두 판화를 회화보다 저급

한 미술이라고 생각지 않았다. 그는 자신이 참가한 모든 전시에 포스터와 석판화를 출품했다. 브뤼셀의 《20인 그룹》, 1891년 르펠르티에가의 르 바르크 드 부트빌Le Barc de Boutteville 갤러리에서 앙크탱, 베르나르 등과 함께한 전시회, 볼니가의 미술 문학 서클Cercle Artistique et Littéraire에서 연 그룹전에도 전시했다. 1893년 갤러리 부소에서 열린 개인전에는 회화와 석판화 30점이 전시되었다.

　　일반적인 평가 역시 많은 이들이 로트레크의 회화보다 그래픽 작품을 선호했다. 판화는 혁신적이고 모험적이며 유럽 미술에서 회화가 갖지 못한 미래의 발전을 기대할 만했다. 비평가 앙드레 멜르리오André Mellerio는 1898년에 출간된 책 『오리지널 채색 석판화La Lithographie originale en couleurs』에서 이렇게 평가했다. "툴루즈로트레크를 가장 먼저 거론해야 한다. 그는 콘셉트와 기술 양면에서 채색 석판화의 독창성에 중요한 기여를 했다. 그는 개인적인 기호와 취향에서 영감을 얻어 수많은 작품을 제작했다. 그가 판화에 탁월한 재능을 타고났음을 의심할 수 없다. 우리 생각에 특히 판화에 뛰어났다. 사실 그의 회화보다 판화를 더 좋아하는데, 그는 보다 복잡하고 덜 직설적인 매체에서 그리 편안하지 않은 듯하다. 놀라운 영감과 그가 고안한 정교한 기술, 훈련을 통해 익힌 매체에 대한 지식은 전적으로 스스로 이뤄낸 것으로서, 오리지널 채색 석판화 분야에서 그의 주도적인 역할은 당연한 것이다."

90 〈폴리 베르제르의 로이 풀러〉, 1892–1893

6

카바레와 사창가

로트레크는 석판화와 포스터 368점을 제작하게 되는데, 이 모두가 회화와 드로잉의 확고한 토대 위에 이루어진 것이다. 드로잉의 경우 무용수의 다리 혹은 가수의 팔처럼 하나의 해부학적 요소를 끝없이 탐구한 스케치부터 초크나 수채로 제작한 인물 습작과 진행 중인 작품을 위한 구도 스케치에 이르기까지 그 범주가 다양했다. 그러나 대개 그래픽 작품은 이미 존재하는 유화를 복제하는 수단으로 여겨졌다. 즉 매체를 바꾸는 것뿐이었다. 1892년 11월 일본풍 발레극 〈파파 크리장템*Papa Chrysanthème*〉이 누보 시르크Nouveau Cirque 무대에 올랐는데, 무용수들이 수련이 가득한 작은 연못 주변을 미국의 무용가 로이 풀러Loïe Fuller, 1862-1928 스타일로 신나게 뛰어다녔다.도90 로트레크는 이 모습을 판지에 유화 스케치 두 점으로 제작했고, 이를 기초로 1895년 뉴욕의 티파니Tiffany를 위해 스테인드글라스 창을 디자인했다.

로트레크가 자신이 표현하려는 다양한 이미지들에 맞춰 어떻게 매체들을 조정했는지 파악하기 쉬운데, 그가 특별한 개인에게 집착하는 경향이 있었기 때문이다. 그중 잔 아브릴이 가장 두드러진다. 로트레크는 그녀를 진심으로 사랑했고 관심사를 공유했으며 그녀의 이미지를 몇 번이고 계속해서 그렸다. 잔 아브릴에 대한 로트레크의 연민과 후원은 암흑기에도 그리고 죽기 직전까지 계속되었다. 그녀는 제2제정기(1851-1871) 동안 '그랑드 조리종탈grandes horizontales('위대한 수평선, 누운 여자'의 뜻으로 고급 매춘부를 가리킴-옮긴이 주)로 유명했던 라 벨 엘리제La Belle Elise의 사생아로 태어났고, 위트와 교양, 문학과 예술에 대한 관심과 격렬하고 거침

91 〈잔 아브릴〉, 1893 92 〈잔 아브릴, 멜리나이트〉, 1892

없는 춤 동작과 더불어 기품 있는 자태가 라 굴뤼보다는 〈이고르 공Prince
Igor〉에 가까워 파리의 명물이 되기에 손색이 없었다. 하늘빛을 닮은 파란
눈과 백지장 같이 하얀 얼굴은, 세기말 파리에 대해 혜안을 갖고 있던 영
국의 평론가 아서 시먼스Arthur Symons에 따르면 "타락한 처녀성의 분위기"
를 내뿜어 소유욕을 자극했다. 그녀는 패션 취향도 까다로워 물랭 루주
의 동료들이 좋아하는 화려한 색상보다 검정, 녹색, 연보라와 파랑 드레
스를 즐겨 입었고, 그리하여 '미치광이 잔Jane la Folle'이라고 불리기도 했다.
사실 한동안 정신병원에 갇히기도 했다. 그녀가 좋아한 책이 파스칼의
『팡세Pensées』였다고 한다. 1896년에는 뤼네포Lugné-Poë, 1869-1940의 유명한 연
극 〈페르귄트Peer Gynt〉에서 아니트라Anitra 역할을 맡았다. 그녀는 1900년에
프랑스 지방들을 일주하고 나서 1901년 뉴욕으로 떠났다. 1905년에는
무대를 은퇴하고 독일인 데생가 모리스 비아이스Maurice Biais와 결혼했다.

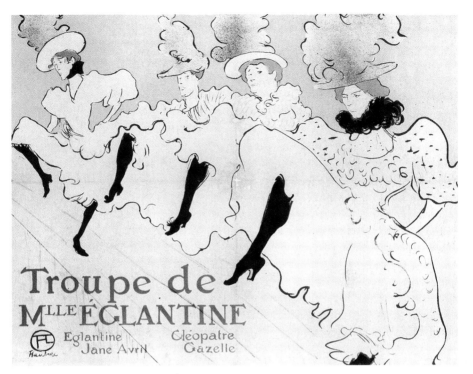

93 〈마드무아젤 에글랑틴 공연단〉, 1895-1896

노년에는 극빈한 삶을 살다가 양로원에서 생을 마감했다. 로트레크는 그
녀를 자신의 개인적, 사교적 생활의 일부로 여겼고, 미를리통과 물랭 루
주에서 만났을 뿐 아니라 페르 라튀유Père Lathuille 같은 고급 레스토랑에 데
려가고 찰스 콘더와 유명 사진가 폴 세스코Paul Sescau도88, 상징주의 시인 에
두아르 뒤자르댕Edouard Dujardin과 세계적인 플라밍고 무용수 마카로나
Macarona에게 소개하기도 했다. 콘더를 제외한 모든 이들이 로트레크의
1892년작 〈물랭 루주에서Au Moulin Rouge〉도145에 등장한다. 이 그림은 카유
보트가 적극 개발한, 한 곳으로 집중되는 선의 사용을 통해 공간감을 창
조하고 있다.

　　1897년 잔 아브릴은 팔레스 극장의 마드무아젤 에글랑틴 공연단도93
일원으로 런던에 가서 1월 15일 에트랑제 호텔에서 포스터 제작을 부탁
하는 편지를 로트레크에게 썼다. 다른 무용수들의 이름과 등장 순서를

94 〈물랭 루주에서 나오는 잔 아브릴〉, 1892

95 〈물랭 루주로 들어가는 잔 아브릴〉, 1892

알려 주고 나머지는 전적으로 그의 '탁월한 취향'에 맡기며, 빠른 시일 안에 완성해 주기를 영어로 '부탁하고please' 끝을 맺었다. 그는 스케치를 한 후 색이 들어갈 부분에 진노랑, 파랑과 빨강이라고 글씨로 적어 보냈다. 그녀가 좋아하는 옷, 몸짓, 독특한 모자, 장갑과 머리 모양은 구도상 다양한 시도를 할 수 있는 기회를 제공했다. 알비 미술관에 소장된 유화 스케치도91는 로트레크가 자주 사용하는 뒷모습을 그리고 있다. 잔 아브릴의 상체는 간단한 윤곽선으로만 표현되었지만, 모자가 그녀임을 분명하게 드러낸다. 같은 재료로 그린 다른 스케치도92는 얼굴 디테일을 생략했지만 무대에 섰을 때의 자세, 한쪽으로 기울어진 어깨, 팔의 위치, 다리와 리본 달린 신발 속 발의 움직임을 생생하게 묘사했다. 전체가 파랑으로 칠해지고 스커트와 무릎이 만나는 곳에 노랑이 펼쳐진다.

로트레크가 잔 아브릴을 유명인이 아니라 한 개인으로 바라보았음이 그녀의 두 인물화도94, 95를 통해 드러난다. 두 그림 모두 외출복 차림의 그녀가 걷는 모습을 묘사했는데, 그녀가 조용하게 움츠린 채 눈길을 떨구고 있다. 작품의 배경이 둘 다 물랭 루주 근처이고, 하나는 들어가는 장면이고 다른 하나는 나오는 장면이다. 첫 번째 작품에서는 그녀가 긴 목도리를 두르고 두 손을 맞잡고 양산을 팔에 무심히 걸고 있다. 두 번째 작품에서는 어깨가 높이 솟은 푸른색 코트에 어울리는 모자를 쓰고 팔을 옆에 붙이고 손을 코트 주머니에 넣고 있다. 마치 그녀를 버리고 가는 듯 행인들이 반대방향으로 걸어오고, 그녀의 얼굴표정은 음울하고 생각에 잠겼다. 그녀에게 '폭약'을 뜻하는 '멜리나이트La Mélinite'라는 별명을 안겨 준 무대에서 뿜어내던 열정은 어디서 왔는지 상상이 되지 않는 모습이다.

그녀를 그린 이미지 중에서 가장 유명세를 떨치고 『라르 프랑세L'Art Français』 1895년 7월호의 기사 제목을 '로트레크가 잔 아브릴을 그리다'라고 붙이게 한 것은 1892년과 1893년에 제작한 포스터들이었다. 이중 첫 번째 포스터는 마르튀르가에 위치한 작은 카페콩세르 디방 자포네Divan Japonais의 광고물로 1893년 1월 20일 게시판에 걸렸다.도96 일본식 등과

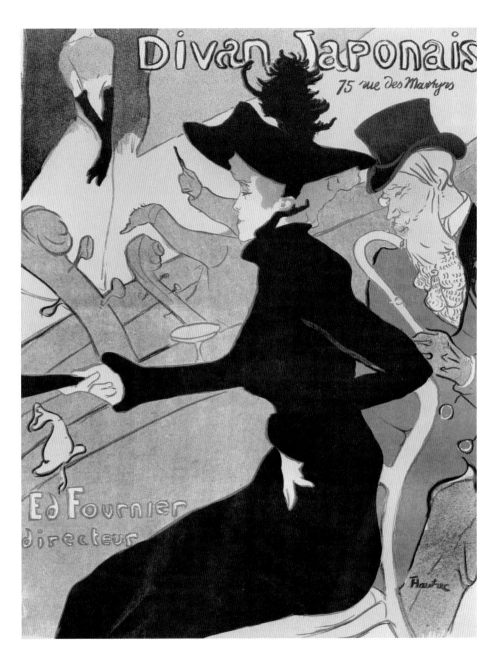

96 디방 자포네의 포스터, 1892

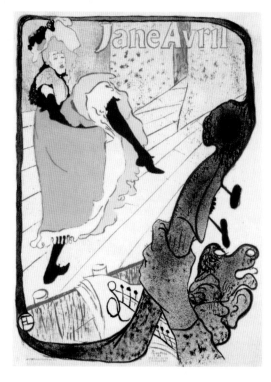

97 〈자르댕 드 파리의 잔 아브릴〉,
1893

인조 대나무로 꾸민 이 카페는 시인 예한 사라진Jehan Sarrazin이 문을 열었고
문학계 인사들로 북적댔다. 특이한 장식과 기모노를 입은 웨이트리스들,
파랑과 빨강색 당구대 등이 사람들을 매료시켰다. 이 카페의 스타는 마
르고 키가 크고 가슴이 납작한데다가 허스키한 음색으로 노래를 불러 수
많은 열성팬을 거느리던 이베트 길베르였다. 이베트는 로트레크의 도상
에서 중요한 부분을 담당하게 된다. 하지만 이 포스터에 그녀의 얼굴은
보이지 않는다. 여러 장의 사전 스케치를 했음에도 불구하고 말이다. 그
녀의 목 아랫부분만 보일 뿐이다. 그녀는 무대에 서서 자신의 트레이드
마크인 검정 장갑을 낀 길고 가느다란 팔을 꼬고 있다. 이 포스터의 중심
인물은 검정 드레스를 입은 잔 아브릴이고, 그녀 뒤쪽으로 생각에 잠긴
에두아르 뒤자르댕이 지팡이로 자기 입술을 톡톡 두드리고 있다. 오케스

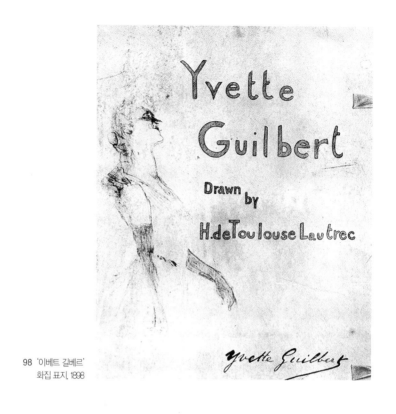

98 '이베트 길베르'
화집 표지, 1898

트라가 노란색이 섞인 회색 붕대처럼 화면을 가로지르는데, 악기들의 목
부분은 물랭 루주 포스터에서 르 데소세의 위협적인 형상을 상기시킨다.

얼마 후 로트레크가 자르댕 드 파리Jardin de Paris에 출연하는 잔 아브릴
을 위해 제작한 포스터도97에도 똑같은 모티브들이 나타난다. 여기서 악
기는 첼로 하나만이 손에 들린 채 등장하는데, 손가락의 털까지 분명하
게 묘사되었다. 악보의 일부가 보이는데 음표가 전형적인 로트레크 스타
일이다. 첼로의 어깨와 윗부분에서 나온 검은 선이 춤을 추는 잔 아브릴
을 둘러싸고, 그녀는 노랑, 오렌지, 빨강과 검정의 놀랍도록 선명한 조합
으로 붓과 스프레이 기법으로 표현되었다. 이 포스터는 경영자의 승인
하에 잔 아브릴이 직접 의뢰했고, 광고용 에디션에 더해 두툼한 모조양
피지에 찍은 20장 한정판은 클라인만에 의해 장당 10프랑에 팔렸다. 이

중 한정판 서명 에디션과 그가 제작한 포스터 중 일부를 모조양피지나 일본제 종이, 수제 종이에 찍는 일은 관례가 되었다. 대개 50장 정도였지만 나중에는 350장까지 찍기도 했다. 예를 들어 이베트 길베르의 1898년 화집 표지도98는 공단으로 가장자리를 덧댄 수제 종이에 인쇄되었고 25프랑에 팔렸다. 이 작품 가격은 그 당시의 물가와 비교했을 때 상당히 고가였다. 당시 로트레크는 콜랭쿠르가의 집 월세로 800프랑을 냈고, 입주 가정부에게 매달 40프랑을 지불했다. 샤 누아르의 점심 메뉴가 2프랑 50상팀이었고, 저녁 메뉴가 3프랑이었다. 물랭 루주, 페르난도 서커스, 폴리베르제르 바의 입장료는 3프랑 50상팀이었고, 미술가의 모델료는 주당 30프랑이었다.

『레스탕 오리지날』 1893년 3월 30일자 표지에는 무대 위에서의 이미지와 완전히 다른 잔 아브릴이 등장했다.도36 이 프로젝트는 미술상이자 출판업자였던 앙드레 마르티André Marty가 구상했고, '동시대 젊은 엘리트 화가들'이 제작한 10개의 오리지널 그래픽 작품을 출판하는 아이디어였다. 한 해에 4권이 발행되었고 에디션은 100부로 한정되었고 1년 구독료가 150프랑이었다. 이 프로젝트에는 피에르 보나르, 케르자비에르 루셀Ker-Xavier Roussel, 1867-1944, 모리스 드니Maurice Denis, 1870-1943 등의 예술가들도 참여했다. 첫 호의 앞뒤 표지에 로트레크의 삽화가 실렸는데, 케이프코트에 화려한 검정 모자를 쓴 잔 아브릴의 모습이었다. 그녀는 포부르 생드니에 위치한 에두아르 앙쿠르Edward Ancourt 회사의 인쇄 책임자 페르 코텔Père Cotelle이 방금 뽑아낸 교정쇄를 점검하고 있다. 그는 매일 낡은 스모킹 캡을 써서 유명해졌을 뿐 아니라 자신의 분야에 모든 요령을 꿰고 있는 것으로 유명했다. 그는 이 요령 중 많은 부분을 로트레크와 공유했다.

로트레크가 개인적으로 관심을 쏟은 일 하나가 영국 회사를 위해 제작한 포스터였다. 흥미롭게도 로트레크는 한동안 자신에게 적합하지 않은 스포츠인 사이클링에 지대한 관심을 가졌다. 던롭의 고무타이어 발명이 자전거에 혁명을 가져오면서 사이클링은 파리에서 최신 인기 스포츠

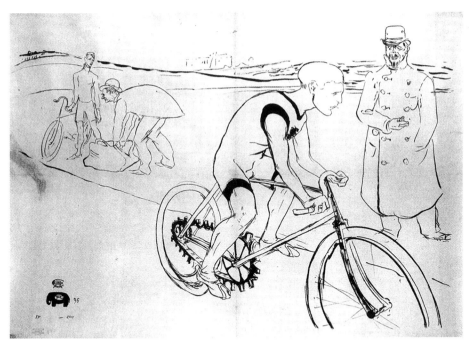

99 〈사이클선수 마이클〉, 로트레크가 영국 자전거 회사 심슨스를 위해 제작한 포스터, 1896

로 자리 잡았다. 마차들이 그러했듯 불로뉴 숲에서 자전거들이 행렬을
지어 달렸다. 사강 왕자Prince de Sagan는 정복을 차려 입은 갈리페Gallifet 장군
을 대동하고 파리 시가지를 사이클링으로 돌아다녔다. 교외의 전용 경기
장에서 열린 사이클 경주는 롱샹 경마대회에 맞먹는 사교 모임이 되었
고, 로트레크도 이 행사를 자주 찾았다. 그는 멋쟁이 친구들이 결성한 자
전거 동호회에 가입했다. 변호사 교육을 받던 트리스탄 베르나르Tristan
Bernard, 1866-1947는 사업가에서 저널리스트, 시인, 극작가 그리고 스포츠 기
획자가 되었다. 그는 '카페콩세르 상송의 의미' 기사를 시작으로 『라 르
뷔 블랑슈』에 정기적으로 기고했으며, 『르 주르날 데 벨로시페디스트Le
Journal des Vélocipédistes』를 발행하고 파리에서 가장 유명한 사이클 경기장 벨로
드롬 버팔로와 벨로드롬 드 라 센의 스포츠감독을 역임했다. 1895년 로
트레크는 벨로드롬 버팔로에 서 있는 트리스탄의 모습을 그렸다. 그는
질주하는 두 명의 사이클 선수에서 멀찍이 떨어져 홀로 서 있다. 그는 뚱

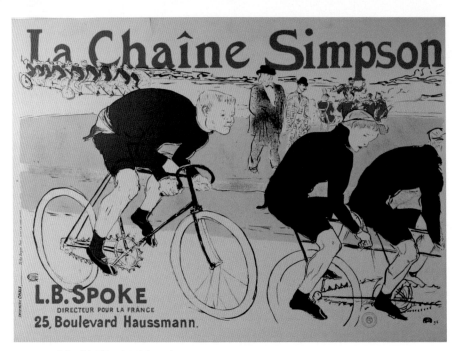

100 〈심슨 체인〉, 심슨스의 두 번째 포스터, 1896

뚱하고 공격적으로 보이는 키가 작은 남자로 중절모와 골프바지 차림에 턱수룩한 수염을 길렀다.

이 세계에 또 다른 친구가 있었는데 영국의 사이클 회사 심슨스 Simpsons의 프랑스 대리인인 루이 부글레Louis Bouglé였다. 미술에 관심이 많았던 부글레는 회사를 설득해 로트레크에게 포스터를 의뢰하게 했고 런던 여행도 주선했다. 런던에서 돌아오자마자 로트레크는 어머니에게 편지를 썼다. "목요일부터 일요일까지 런던에 다녀왔습니다. 사이클 선수팀과 함께 영불해협을 건넜습니다. 3일 동안 야외에서 지냈고 지금은 집으로 돌아와 '심슨스 레버 체인' 광고포스터를 제작하는 중인데, 대단한 성공을 거둘 거라 확신해요." 로트레크는 이것을 200장 인쇄했지만 인기를 끌지 못했다. 포스터에는 사이클 안장에 앉아 늘 이쑤시개를 빨던 웨일스 출신의 선수 지미 마이클Jimmy Michael이 화면의 오른쪽을 향해 달리고 있다. 그를 로트레크와 각별한 친구 사이인 '차피Choppy' 워버튼Warburton

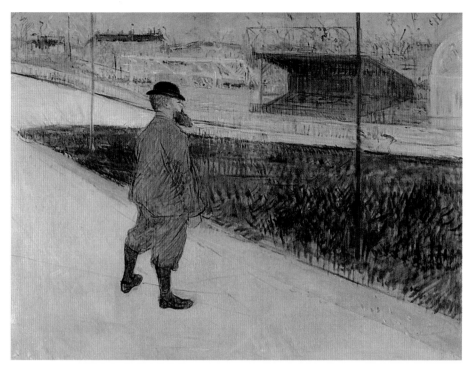

101 〈벨로드롬 버팔로의 트리스탄 베르나르〉, 1895

코치와 스포츠기자 프란츠 리첼Frantz Riechel이 지켜보고 있다.도99 미술 작품으로서는 훌륭했지만, 자전거의 기술적 디테일은 엉터리였다. 로트레크는 재빨리 프랑스 사이클 선수 콩스탕 위레Constant Huret가 등장하는 또 다른 포스터를 제작했다. 그 배경에 루이 부글레와 W.S. 심슨Simpson이 거만하게 서 있다.도100 부글레는 포스터에 적힌 대로 사업에서는 영어 이름 '스포크Spoke'를 자주 사용했다.

이 무렵 로트레크는 파리 중심가의 더욱 복잡한 쾌락을 찾아 몽마르트르를 떠났지만, 콜랭쿠르가 24번지에 여전히 살았고 이곳을 1897년까지 작업실로 사용했다. 당시 그는 샹젤리제의 오락장들을 즐겨 찾았고, 저속한 쾌락으로 유명한 카페콩세르뿐 아니라 새로 사귄 친구 로맹 쿨뤼Romain Coolus, 1868-1952도102의 안내에 따라 오페라 극장, 코메디 프랑세즈 Comédie Française와 실험적인 테아트르 리브르Théâtre Libre의 단골이 되었다. 로

102 〈로맹 쿨뤼〉, 1899

맹 쿨뤼는 『라 르뷔 블랑슈』의 필진으로 극장에 열정적으로 헌신했다. 로
트레크는 곧장 연극 장면과 배우들의 석판화를 제작하기 시작했는데, 오
페라 극장은 〈페드라*Phèdre*〉의 사라 베른하르트Sarah Bernhardt도103와 〈파우스
트*Faust*〉의 마담 카롱Madame Caron도104, 코메디 프랑세즈는 〈학식을 뽐내는
여인들*Les Femmes Savantes*〉의 를루아르Leloir, 〈안티고네*Antigone*〉의 바르테Bartet와
무네쉴리Mounet-Sully가 포함되었다.

　로트레크는 자신의 주변을 친구들로 차곡차곡 쌓아 갔는데, 그 요새
가운데 '가족'이 가장 공고했다. 그중 사촌인 가브리엘 타피에 드 셀레랑

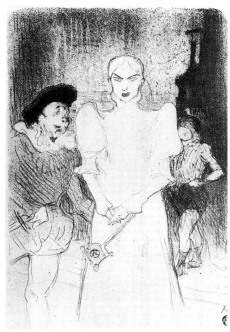

103 〈라 르네상스에서, '페드라'의 사라
베른하르트〉, 1893

104 〈오페라 극장에서, '파우스트'의 마담 카롱〉, 1893

Gabriel Tapié de Céleyran과는 가족 관계로 복잡하게 얽혀 있었다. 가브리엘의
어머니가 로트레크 아버지의 여동생이었고, 가브리엘의 아버지가 로트
레크 어머니의 남동생이었다. 두 사람은 사실 함께 자랐고 이렇게 쌓인
친밀감은 일생 동안 지속되었다. 1891년 가브리엘이 파리 생루이 병원의
유명한 외과의사 쥘에밀 페앙Jules-Emile Péan, 1830-1898의 인턴이 되면서 둘의
관계는 새로운 차원으로 접어들었다. 두 사촌은 매일 밤 붙어 다니면서
파리의 문화를 함께 즐겼다. 두 사촌은 상당히 대조를 이루었는데, 5살
어린 가브리엘은 머리 하나쯤이 더 컸고 팔자로 벌어진 발과 이상한 걸
음걸이에 작은 머리의 흉한 모습이 서로의 지지와 우정을 돈독하게 했을
뿐 아니라 가끔 분노를 폭발시키는 로트레크의 비위를 잘 맞추었다. 시
인이자 『라 르뷔 블랑슈』의 기고가인 폴 르클레르크Paul Leclercq도109는 자신

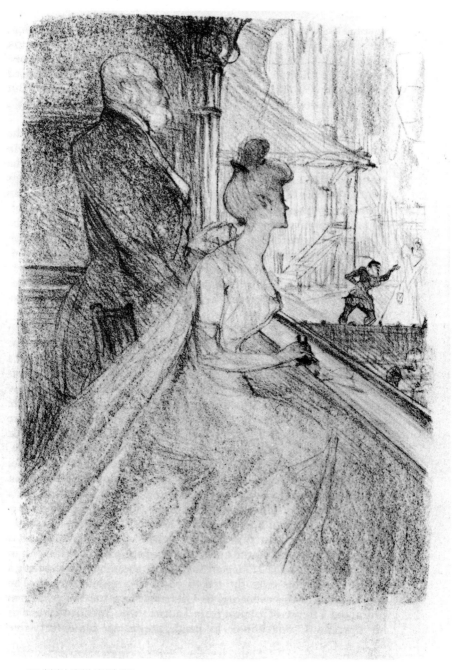

105 〈관람석, 타데와 미시아〉, 1896

의 책 『툴루즈로트레크의 주변*Autour de Toulouse-Lautrec*』(1954)에서 두 사람의 우정에 대해 설명한다. "가브리엘은 사촌의 희생양이다. 로트레크는 그에게 깊은 애정을 쏟았고 그가 없으면 아무것도 하지 않으려 했다. 그러나 이따금 가브리엘이 마음에 들지 않는 의견을 말할라치면 로트레크는 버럭 화를 내곤 했다. 한번은 씩씩대며 말한 적 있었다. '너는 무엇인가가 네 주의를 끌기 전까지 아무것도 알아차리지 못해.' 그러나 로트레크가 퍼부은 가장 심한 말은 힘주어 내뱉은 '무능한'이란 단어였다."

가브리엘 드 셀레랑은 로트레크의 작품에 꾸준히 등장한다. 〈물랭 루주에서〉에서는 배경에 로트레크보다 위쪽에 우뚝 서 있는 인물로 그려졌고, 미국의 잉크 제조업체 올트 앤 위보그Ault and Wiborg를 위해 제작한 포스터의 뒤쪽과 알비 미술관에 소장된 수많은 드로잉들에도 등장한다. 이중 가장 중요한 작품은 1894년에 그린 유화이다.도106 우아하게 차려입고 한 손을 주머니에 넣은 채 머리를 약간 숙이고 생각에 잠긴 듯한 드 셀레랑이 코메디 프랑세즈의 복도에 서 있다. 그는 뭔가 변화를 모색하고 있는 듯한 분위기를 풍긴다. 로트레크의 여느 작품처럼 배경이 분명치 않아서 중간휴식 시간 관객들의 소란스러운 분위기를 직접 묘사하기보다는 암시하고 있다. 세로로 긴 캔버스 때문에 인물의 키가 과장되어 엘 그레코El Greco의 초상화를 연상케 한다.

로트레크는 앙리 부르주Henri Bourges를 통해 이미 의학계와 접촉하고 있었다. 로트레크는 그르니에 부부의 집을 떠난 후 잠시 동안 퐁텐가의 아파트에서 그와 함께 살았던 적이 있다. 로트레크는 화실을 배경으로 그의 초상화를 그렸고 이 그림은 현재 카네기 미술관에 소장되어 있다. 폴 세스코와 또 다른 사촌 루이 파스칼Louis Pascal을 그릴 때도 같은 배경을 채택했다. 한편 로트레크과 가브리엘 드 셀레랑의 유대관계는 예술적으로도 도움이 되었는데, 가브리엘의 스승 쥘 페앙 때문이었다. 외과의사 페앙은 그의 또 다른 학생인 레옹 도데의 표현에 따르면 "칼의 거장巨匠, 다리 3개 팔 2개를 순서대로 재빨리 절단하고, 양 어깨를 도려내고, 머리 5개를 천공하고, 자궁 6개를 적출하고, 고환 몇 개를 절개한다. 그는 이

106 〈코메디 프랑세즈의 가브리엘 타피에 드 셀레랑〉, 1894

렇게 두 시간가량 일한다. 피와 땀이 동시에 흘러내린다. 그가 흥건한 피를 밟고 서 있다." 누드화를 주로 그리는 살롱 화가 앙리 제르벡스Henri Gervex가 1887년 고령의 환자 시신 앞에서 학생들에게 강의하는 〈생루이 병원의 페앙 박사Dr Péan à Hôpital Saint-Louis〉를 그렸을 당시 페앙은 이미 널리 명성을 얻고 있었다. 로트레크는 페앙의 외과수술에 강한 관심을 보였고 수술을 참관하고 45점가량의 잉크와 연필 스케치를 그렸고, 이것을 토대로 두 점의 페앙의 수술 장면을 완성했다.도108 이 작품의 극적이고 노골적인 분위기는 영국 화가 프랜시스 베이컨Francis Bacon, 1909-1992의 작품에서 느껴지는 강렬하고 고통스러운 긴장감과 유사하다. 목에 수건을 두른 페앙이 고통으로 일그러진 환자의 입에 몰두하고 있는데, 얼굴의 다른 부

107 〈앙리 부르주〉, 1891

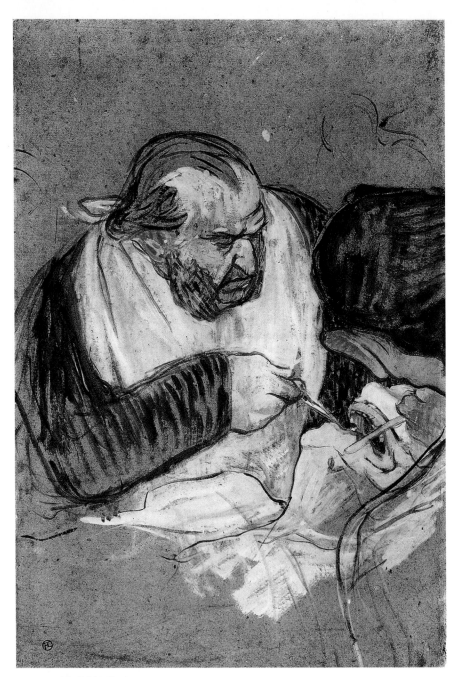

108 〈편도선 수술〉, 1891

109 〈폴 르클레르크〉, 1897

분은 흡입기를 대고 있는지 모호하게 처리되었다. 또 다른 그림은 수술
대 주변에 열댓 명이 서 있는 수술 과정을 보여 준다. 페앙은 뒷모습만 보
이지만 체형과 목에 건 소독수건으로 알아볼 수 있다. 이 작품에는 극적
인 긴장감이 사라지고 없다.

 가브리엘 드 셀레랑은 로트레크가 후에 치매를 앓아 자신을 '스파이'
라고 부르고 접근을 거부할 때에도 한결같이 정성으로 그를 돌보았다.
정식으로 의사가 된 가브리엘은 돌연 의사라는 직업에 흥미를 잃고 시골
영지로 돌아갔다. 그곳에서 당시 프랑스 전역의 포도나무를 갉아먹던 포
도나무뿌리진디phylloxera를 연구하기 시작했다. 그는 일생 동안 사촌 로트
레크에게 헌신했고, 모리스 주아이앙과 함께 알비 주교의 거처로 사용되

던 베르비 궁Palais de la Berbie에 툴루즈로트레크 미술관을 설립하는 책임을 맡았다. 그리고 이 미술관에 자신이 갖고 있던 로트레크의 중요 작품을 기증했다.

로트레크의 다양한 사람들과 유대 관계를 맺었는데 1890년대 초가 되자 그 범위가 더욱 확장되었다. 그 중심에 『라 르뷔 블랑슈』가 있었는데, 이 잡지는 1889년 폴 르클레르크가 창간했다. 1897년 로트레크는 그의 초상을 그렸는데 구도와 배경은 당시 로트레크의 화풍이었지만, 검은색의 사용과 인물의 형식적 자세는 휘슬러에게 받은 영향을 보여 준다.도109 폴 르클레르크는 로트레크의 모델이 된 소감을 다음과 같이 기술했다.

한 달여 동안 일주일에 서너 차례 프로쇼가에 정기적으로 갔지만 모두 합쳐도 서너 시간이 넘지 않았다. 내가 도착하면 커다란 등나무 의자에 앉으라고 한 후 그는 작업실에서 쓰는 작은 펠트 모자를 쓴 채 이젤 앞에 섰다. 그리고는 안경 너머로 나를 뚫어져라 쳐다보며 눈을 가늘게 뜨다가 붓을 들어 관찰한 것을 캔버스에 그렸다. 그는 말을 하지 않았지만 뭔가 맛있는 것을 맛보듯 입술을 빨았다. 그리고는 외설적인 〈대장장이의 노래 Chanson de Forgeron〉를 부르며 붓을 내려놓고 단호하게 말했다. "충분히 그렸어. 날씨가 너무 좋네." 우리는 밖으로 나와 동네를 산책하곤 했다.

1891년 『라 르뷔 블랑슈』는 타데 나탕송에게 넘어갔고, 나탕송은 그르니에 부부처럼 자신의 집을 로트레크에게 내주었다. 나탕송 부부는 폴란드 출신으로 아주 부유했다. 모든 면에서 큰 인물이었던 타데는 형제인 알렉상드르, 알프레드와 더불어 호화로운 생활을 즐겼을 뿐 아니라 취향도 뛰어났다. 그들은 말라르메Mallarmé, 입센Ibsen, 보나르, 뷔야르, 루셀을 돕고 후원했다. 생플로랑탱가에 있던 이들 형제의 집이나 마튀르가의 잡지사에는 시냐크, 르누아르, 폴 베를렌, 반 동겐Van Dongen, 세뤼지에Sérusier와 프루스트가 드나들었다. 프루스트의 첫 기사가 이 잡지에 게재

되었다. 나탕송 형제들은 파리의 세기말 문화의 중심에 있었으며, 항상 로트레크의 작품에 찬사를 아끼지 않았다. 한편 로트레크는 타데 나탕송과 열다섯 살에 결혼한 미시아Misia의 아름다움에 매료되어 1895년 『라 르뷔 블랑슈』 포스터에 그녀를 그렸다. 그녀는 이내 타데를 버리고 『르 마탱Le Matin』의 편집장이자 로트레크의 친구인 알프레드 에두아르Alfred Edwards에게 가버렸다. 그녀는 후에 에두아르를 버리고 스페인 화가 세르트Sert와 여생 동안 호화로운 생활을 즐겼다.

나탕송 형제들은 로트레크의 작업을 후원하고 사교 모임에 부르는 것으로 그치지 않고, 이따금 자신들의 시골 별장으로 그를 초대하곤 했다. 그들의 별장은 처음 발뱅에 있다가 빌뇌브쉬르윤느Villeneuve-sur-Yonne로 옮겼다. 피크닉, 수영, 미시아의 피아노 연주가 울려 퍼지는 저녁 풍경, 전원 산책 등 로트레크는 도시의 일상에서 잠시 벗어나 휴식을 취할 수 있었다. 아마도 가장 잊지 못할 경험은 1897년 말라르메의 장례식 직후였을 것이다. 말라르메는 나탕송 형제가 사 준 작은 시골집의 교회 뜰에 묻혔다. 그날 동이 틀 때까지 르누아르, 앙브루아즈 볼라르Vollard, 1866-1939, 비평가 옥타브 미르보, 마테를링크Maeterlinck, 뷔야르, 보나르, 루셀, 로맹 쿨뤼와 함께 시간을 보냈다. 쿨뤼는 로트레크가 자신만의 세상을 만들고, 심지어 드가보다 진실성과 기술을 갖고 사창가를 기록할 수 있도록 맹렬히 탐험하는 데 동료가 되어 주었다.

19세기 프랑스에서 창녀는 대부분의 유럽 국가들과 달리 멸시를 거의 받지 않았다. 소년의 첫 사창가 방문은 첫 영성체만큼이나 중요하고 의미 있는 행사로 여겨졌다. 방학 동안 사창가는 청소년들로 북적여서 단골 고객들이 예약을 취소해야 할 정도였다. 19세기 후반 런던에는 약 24,000명의 창녀들이 있었는데, 인구가 그 절반이던 파리에는 약 34,000명이 있었다고 추정된다. 이는 직업적인 창녀만을 집계한 것이고 아마추어까지 고려하면 웨이트리스, 점원, 세탁부를 포함해 7,000명 정도를 더해야 한다(74쪽 참조). 창녀들의 연간 명부인 분홍 가이드Guide Rose가 있었고, 몇몇 사창가는 마치 정찰제 성인용품점처럼 다양한 계층과 취향을

고려해 호화판으로 꾸미기도 했다. 모파상Guy de Maupassant, 1850-1893이 그중 한 지방도시의 사창가를 묘사한 장면을 보면, 사업가와 명망가들이 마치 카페를 들락거리듯 이곳에서 만나 사업을 의논하고 있다. 파리 자체가 성적 탈선과 동의어가 될 만큼 매춘업이 확산되었고 '유럽의 수도'라는 인기에 힘입어 나날이 번성했다. 19세기 후반에 자주 개최된 국제전의 영향력도 어느 정도 있었을 것이다.

하지만 당시의 사회풍조가 매춘에 대한 관심을 조장하기도 했다. 19세기 전반에 시인, 작가, 도덕주의자들은 여성을 순수하고 가까이할 수 없는 존재로 이상화하고 낭만적인 사랑의 개념을 조장했다. 남성들에게 부인은 양육과 집안일을 하는 존재일 뿐이고 쾌락의 대상이 아니라고 생각되었다. 이러한 시각이 역으로 창녀의 위치를 공고히 했다. 부자들과 유명인들의 욕망을 만족시키는 클레오 드 머로드Cléo de Mèrode, 코라 펄Cora Pearl, 레오니드 르블랑Léonide Leblanc 등 이른바 '그랑드 조리종탈'에게 명성과 인기를 안겨 주었다. 또한 소小 뒤마Dumas Fils, 1824-1895, 프로스페르 메리메Prosper Merimée, 1803-1870, 공쿠르 형제, 모파상과 에밀 졸라의 작품에서 찬사를 받는 프랑스 문화의 여주인공이 되었다. 플로베르Gustave Flaubert, 1821-1880의 한 주인공은 사창가를 "내가 진정 행복을 느낄 수 있는 유일한 곳"이라고 주장했다. 테오도르 젤딘Theodore Zeldin에 따르면 피에르 루이Pierre Louÿs, 1870-1925의 소설 『아프로디테Aphrodite』는 '사창가의 기도서'로서 존경을 받았다. 이 책은 1896년에 출간되었고 1904년까지 125,000부가 팔렸다.

로트레크는 이처럼 창녀에 대한 관심이 특별하던 환경에 살았다. 물론 로트레크가 전적으로 예술적인 이유로 이들에게 눈길을 돌렸다고 말할 수는 없다. 성적 능력으로 유명한 꼽추 대장장이 불카누스Vulcan의 신화로 인해 신체적 결함을 가진 사람이 더욱 활발한 성적 활동으로 보상받으려 한다는 믿음이 강조되었다. 로트레크 역시 이런 의견을 피력했다. 현재 남아 있는 로트레크의 에로틱한 드로잉 중에서 그르니에 부부가 간직하고 있던 드로잉에는 안경을 낀 로트레크가 릴리의 구강성교를

110 로트레크와 릴리 그르니에의 캐리커처, 1888

받으며 미소를 짓는 모습이 그려져 있다.도110 이는 로트레크의 환상이었을 것이다. 로트레크는 릴리 그르니에나 미시아 나탕송 같은 아름다운 여인들과 자주 어울렸지만, 그들에게 이성으로 다가갈 수 없는 현실에 꽤나 절망했을 것이다. 자신의 추한 외모로는 매력적인 이성이 될 수 없다고 생각했다. 1885년 1월 어머니에게 쓴 편지에 "자신의 키스가 더러우니 닦아 버리라"라고 말하고 자신을 "이 끔찍하고 경멸스런 존재"라고 표현했다. 이러한 에로틱 드로잉들은 대부분 사후에 그의 어머니가 없애 버린 듯하다.

로트레크는 창녀들과 아무런 문제가 없었다. 죄책감도 무력감도 들지 않았다. 그녀들의 화끈한 성격에 넋이 나갔고 전문 모델들과 달리 아무렇지 않게 발가벗고 돌아다니는 그들의 몸을 보며 기뻐했다. 그는 이 은밀한 세계에 푹 빠져들었고 수도사들이 수도원에 있는 듯 안식을 찾았다. 그가 기베르를 데리고 보르도에 갔을 때도 그들은 사창가를 전전했다. 파리 당브루아즈가에서 몇 주일을 지내기도 했다.

1894년 이 사창가는 로트레크의 애정 덕분인지 국립도서관 근처 물랭가 24번지의 번화가로 이전했다. 방들은 온갖 취향과 심미안에 맞춰

골동품과 각종 장식품, 조각을 새긴 촛대, 태피스트리, 거울들로 멋지게
꾸며졌다. 중국풍 방, 거대한 돔이 있는 무어풍 홀, 고딕풍 침실, 마조히
스트들을 위한 각종 채찍과 도구들이 준비된 방도 있었다.도111 자매인 양
행세하던 마담 바롱Madame Baron과 딸 폴레트Paulette가 운영한 이곳에서 로

111 물랭가 24번지 사창가의 무어풍 홀, 1890년대

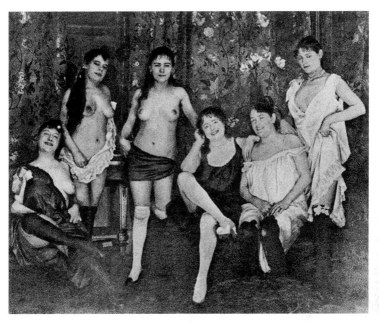

112 물랭가 사창가의 '종업원들'. 맨 왼쪽이 미레유

트레크는 M. 앙리 혹은 '커피주전자'라는 별명으로 불리는 인기 있는 상
주 고객이 되었다. 그는 창녀들에게 꽃과 사탕을 선물하고 함께 주사위놀
이를 했다. 고객이 모두 돌아간 뒤에는 식탁에 둘러앉아 창녀들과 함께
식사를 했고 그녀들이 춤출 때면 기계피아노를 틀어 주었다.

로트레크는 사창가와 그 거주민들로부터 최고의 창의적 영감을 얻
어서 어떤 화가도 하지 못한 삶의 측면을 표현했다. 그는 그녀들을 대상
으로 40여 점의 회화와 드로잉을 제작했다. 지나치게 에로틱한 작품들은
모두 남아 있지도 않고 추적할 수도 없지만, 창녀들을 사회의 고립된 존
재로 바라보는 전형적인 시선을 거부했던 근본적인 무정부주의를 드러
낸다. 또한 다른 화가들처럼 살롱에 드나드는 대중의 시선에 영합하지
않고 풍자도 동정도 하지 않고 한 인간으로 그렸다.도114, 115, 116 그는 이
탈리아 초기 르네상스의 베네치아파 화가인 카르파초Vittore Carpaccio가 약

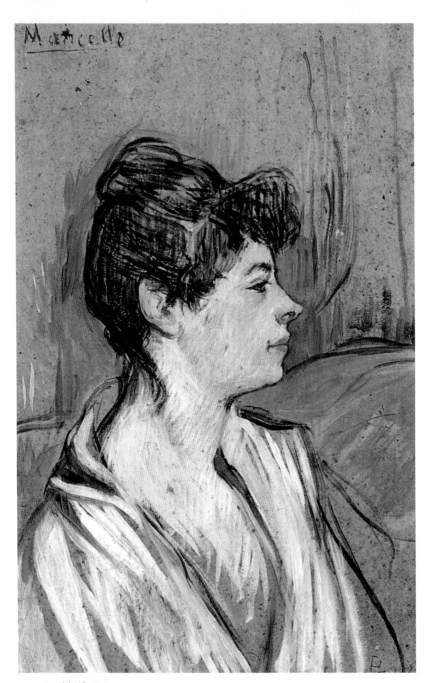

Marcelle

113 〈마르셀〉, 1894

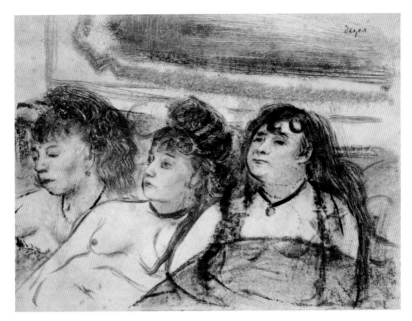

114 **에드가 드가**, 〈사창가의 세 창녀〉, 약 1879

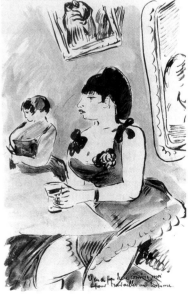

115, 116 **에밀 베르나르**, 《사창가에서》화집, 1888

117 **비토레 카르파초**
〈두 궁녀〉, 약 1495

1495년에 그린 〈두 궁녀〉도117를 특히 좋아해 복사본을 화실에 붙여 두었다. 두 여인이 발코니에 멍하니 앉아 있는 모습인데, 한 명은 개와 놀고 있고 다른 한 명은 허공을 보고 있다. 따분할 정도로 고요한 분위기가 물랭가를 그린 로트레크의 많은 작품들에 담겨 있다. 가장 '사실적인' 1894년 작 〈물랭가 *La Rue des Moulin*〉도118는 법적 의무인 의료 검진을 위해 속옷을 들어 올린 별로 매력적이지 않은 두 여인의 모습을 그렸다. 여인들은 마치 슈퍼마켓 계산대에 줄을 선 듯 일상생활의 나른한 지루함을 담고 있다.

 같은 해 로트레크는 유명한 〈물랭가의 살롱에서 *Au Salon de la rue des Moulins*〉도120를 그렸다. 작품에 등장하는 6명의 여인 중 뒷모습만 보이는

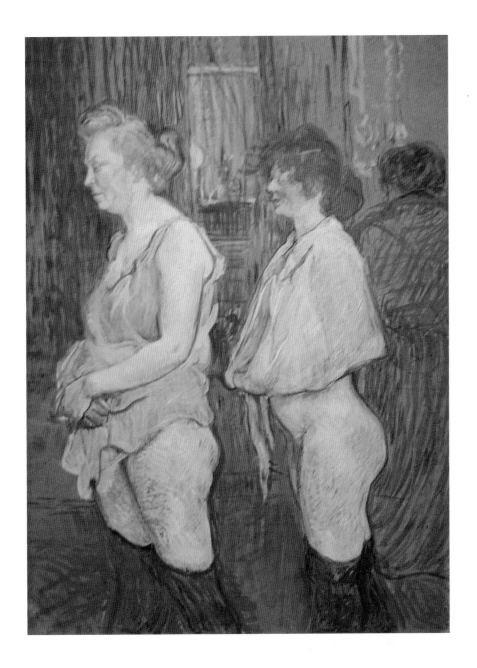

118 〈물랭가〉, 1894

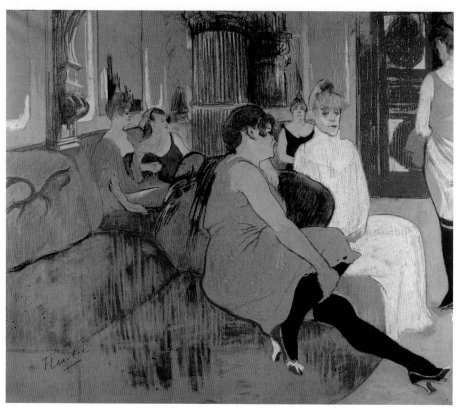

119 〈물랭가의 살롱에서〉의 파스텔 예비 스케치, 1894

한 명은 캔버스 끝에서 잘려 있는데, 인상주의 화가들이 스냅사진과 일
본 판화로부터 배운 방식이다. 잔 아브릴과 놀랍도록 닮은 마담 바롱은
턱까지 올라오는 엄숙한 드레스 차림으로 요조숙녀인 양 앉아 있다. 그
녀 곁에는 로트레크에게 애정 공세를 펼치던 미레유Mireille가 다리를 왼손
으로 잡아 구부린 채 소파에 기대어 앉아 있다.도112 나머지 세 여인은 이
호화로운 노예시장에서 더 기대할 것이 없다는 듯한 태도로 앉아 있다.
왼쪽의 거대한 기둥과 이슬람식 아치는 상세하게 묘사된 반면, 오른쪽은
거칠게 칠해져 있다. 이 작품의 파스텔 예비 스케치에서는 전체 배경이
형식적으로 칠해졌으나, 대조적인 옆모습의 자세와 요소들은 고갱의 얼

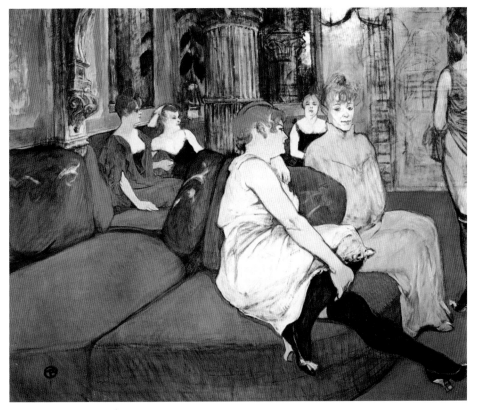

120 〈물랭가의 살롱에서〉, 1894-1895

굴 처리 방법과 닮아 있으며 완성된 작품에서도 마찬가지다.도119 그의 화
실에서 그려진 것이 분명하고, 1893년작 〈르 디방*Le Divan*〉에서 여러 요소
를 가져왔다. 왼쪽 배경의 두 여인과 맨 오른쪽 잘려진 소녀의 모습이 증
명한다.

　물랭가 사창가에서 지내는 동안 로트레크는 매일의 활동에 기초한
형상의 레퍼토리를 축적했고 이를 반복적으로 사용했다. 가면을 쓴 듯
기이한 얼굴의 세탁공이 세탁물을 운반하는 장면도121이나, 여자가 스타
킹을 끌어올리는 장면이나, 진한 화장을 한 두 창녀가 옅은 색깔의 옷을
입고 연홍색 소파에서 카드놀이를 하는 장면 등이다. 믿기 어렵지만 로

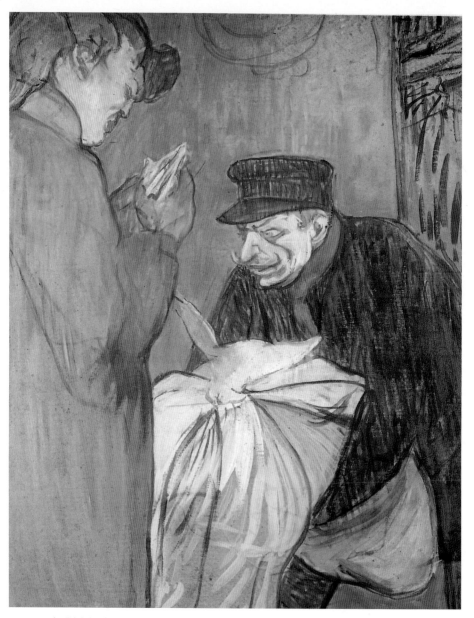

121 〈물랭가의 세탁공〉, 1894

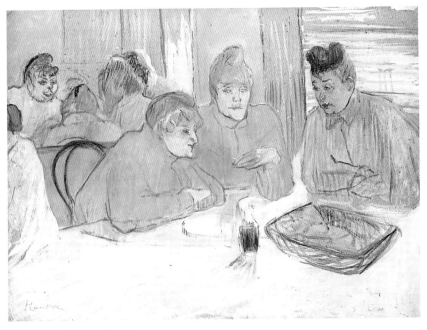

122 〈구내식당의 여인들〉, 1893

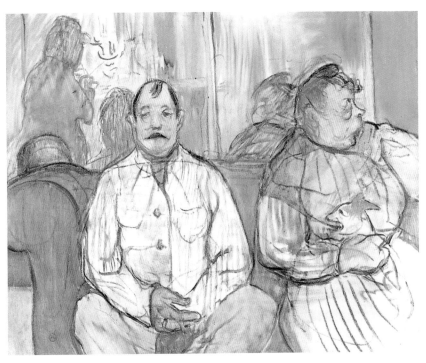

123 〈아저씨, 아주머니와 개〉, 1893

124 **귀스타브 쿠르베**, 〈낮잠〉, 1866

트레크에 따르면 많은 고객들이 원하는 성적 환상에서 비롯된 행동을 표현한 것이라고 한다. 별명이 '꼬마 맥'인 들창코 롤랑드Rolande가 침대 가장자리에 앉아 누운 동료의 머리칼을 쓸어 올리고 있다.도128 한편 고객과 함께 그녀가 침대에 누운 장면은 넓은 콧구멍이 아래쪽에서 보이도록 하는 로트레크 특유의 자세를 하고 있다.도127 때로는 전형적인 여성 초상을 그리기도 했다. 예를 들어 마르셀Marcelle의 부드러운 옆모습을 적절한 기교로 그린 것이다.도113 다시 말해 신중하게 자세를 취하고 얼굴을 정교한 질감으로 마무리하고, 머리칼은 드가와 유사한 방식으로 좀 더 자유롭게 처리하고, 목이 드러나는 드레스에 소파까지 모든 것을 갈색 판지 위에 잘 배열했다.

　　한편 로트레크는 사창가에 만연해 있던 여자들의 동성애에 깊은 흥미를 느꼈다. 한번은 친구인 판화가 샤를 모랭에게 두 여자가 끌어안고 있는

125 〈친구들〉, 1895

사진을 보여 주었는데, 다음 글귀가 적혀 있었다. "정말 최고다. 진정한 관
능의 쾌락이 여기에 있다." 로트레크의 감동적인 작품 중 하나인 〈친구들Les
Amies〉도125이 이 주제를 그리고 있다. 긴 의자에 기대 누운 두 여인이 서로
를 그윽한 눈길로 바라보고 있다. 구도는 쿠르베의 〈낮잠Le Sommeil〉(1886)도
124과 벨라스케스의 〈로커비의 비너스Rokeby Venus〉(1650)를 떠올리게 한다.
로트레크가 여러 차례 런던을 여행하는 동안 내셔널 갤러리에서 이 그림
들을 보았음이 틀림없다. 로트레크가 동일한 주제를 그린 두 가지 다른
버전이 런던의 테이트 미술관과 알비 미술관에 소장되어 있다.도126 두 여
인이 침상에 누워 있는데, 한 여인은 몸을 웅크리고 반쯤 혼수상태로 어
디가 아프거나 기분이 좋지 않은 듯하다. 테이트 미술관의 그림에서는
지배적으로, 알비 미술관의 그림에서는 다른 여인은 부드럽게 팔로 그녀
를 감싸며 위로하고 있다. 알비의 그림은 조금 어색하게 표현되었다.

126 〈두 친구〉, 1894

127 〈침대에서〉, 1894

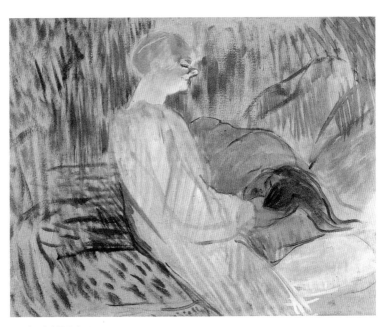

128 〈르 디방, 롤랑드〉, 1894

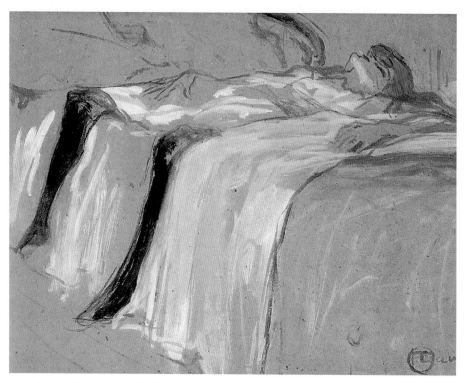

129 〈노곤하게 누운 여인〉, 1896, 《그녀들》연작의 10면을 위한 습작

　　로트레크는 물랭가 24번지에서 얻은 이미지들을 기초로 괴츠 아드
리아니Götz Adriani가 '19세기 미술의 절정'이라고 묘사한 《그녀들Elles》이라
는 채색 석판화 연작을 제작했다.도131 일본제 수제종이에 번호가 매겨지
고 서명이 된 에디션이 100부 제작되었다. 포트폴리오 전체에 300프랑
이라는 합당한 가격을 붙였으나 판매가 부진했다. 귀스타브 펠레가 출판
했는데, 그의 어머니는 신축성이 있는 코르셋을 발명했고 그는 책 판매
상을 하다가 케 볼테르Quai Voltaire의 오래된 마구간에서 출판업을 시작했
다. 결국 후에 앙브루아즈 볼라르가 모두 사들였음에도 불구하고 화집
판매는 실패로 끝났고 결국에 낱장으로 팔렸다.
　　《그녀들》은 여인들의 친교와 일상을 훌륭하게 기록하고 있다. 목욕

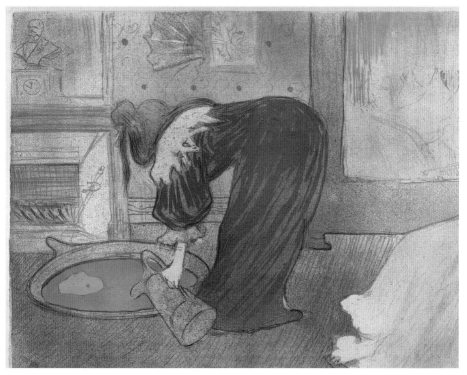

130 〈욕조의 여인〉, 1896, 《그녀들》 연작의 4면

물을 받고,도130 쓸쓸히 손거울을 들여다보고, 남성의 존재를 암시하는 모
자가 걸린 방에서 머리를 손질하고, 말쑥한 고객의 만족스런 눈길을 받
으며 코르셋을 조이거나 마담이 침대에 날라 주는 아침식사를 받는 모습
등. 벌거벗은 여자들이 침대에 널브러져 있는 모습처럼 충격적인 장면도
있다.도129 낱장으로 가장 많이 팔린 작품은 누보 시르크의 스타인 차우카
오가 다리를 좍 벌리고 앉아서 허공을 응시하는 모습을 그린 〈앉아 있는
여자 어릿광대La Clownesse Assise〉도132였다. 로트레크가 그녀의 다른 초상도 그
린 적이 있는데 그중 가장 유명한 초상은 세르비아의 밀란 왕에게 로트
레크 그림 중 최고가에 팔렸다. 이 작품은 후에 스위스 빈터투어의 오스
카 라인하르트Oscar Reinhart 컬렉션에 포함되었다.

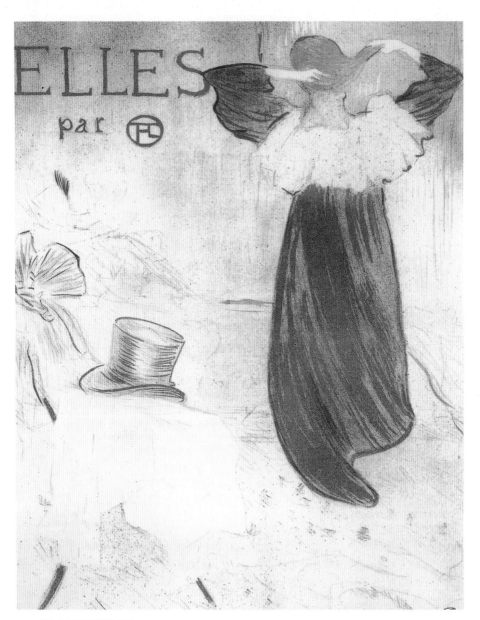

131 《그녀들》의 권두화, 1896

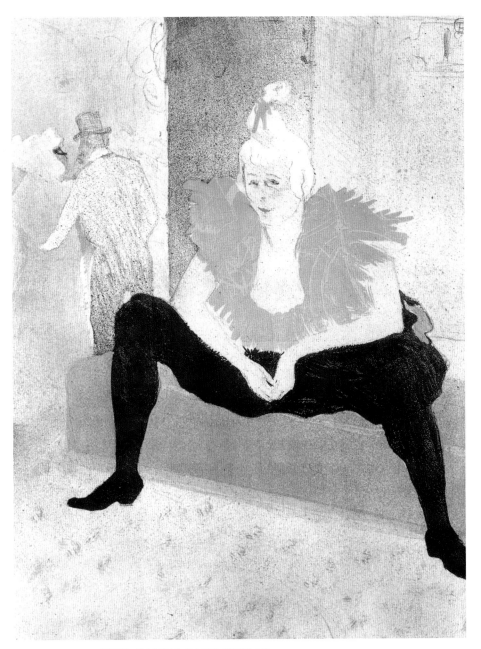

132 〈앉아 있는 여자 어릿광대, 마드무아젤 차우카오〉, 1896

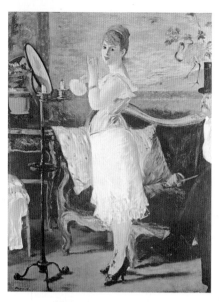

133 에두아르 마네, 〈나나〉, 1876-1877

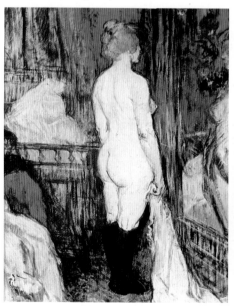

134 〈거울 앞에 선 누드〉, 1897

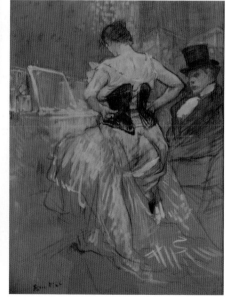

135 〈코르셋 조이기〉, 1896

인상주의의 그림자

로트레크가 많은 시간을 보낸 바, 카페, 극장에서 일하던 무용수, 창녀와
여점원들의 생활은 한때 인상주의 화가들의 관심 분야였다. 그들은 도시
의 지저분한 이면을 처음으로 예술의 주제로 끌어들였다. 로트레크와 인
상주의 화가들의 관계는 조금 복잡하다. 1880년대에 로트레크는 마네,
피사로 그리고 드가로부터 직접적으로 영향을 받았고, 그중 드가에게서
기술적, 도상적 영감을 지속적으로 얻었다.

 로트레크는 마네를 오랫동안 존경했다. 1890년대에 두에가에 사는
노년의 거리 공연자에게 선물을 한 아름 안고 정기적으로 방문했다는 기
록이 눈에 띈다. 로트레크가 "공화정 대통령보다 유명하다"라고 묘사한
이 사람은 빅토린 뫼랑*Victorine Meurent*으로, 40여 년 전 마네의 〈올랭피아
Olympia〉의 모델이었다. 〈올랭피아〉는 〈풀밭 위의 식사〉와 더불어 동시대
생활상을 묘사한 마네의 초기작이다. 로트레크는 마네처럼 극장과 경마
장에 관심을 보였고, 초상에 풍속화적 요소를 집어넣었다. 이를테면 마
네의 〈졸라*Zola*〉(1857)와 〈테오도르 뒤레의 초상*Portrait de Theodore Duret*〉(1868),
로트레크의 〈오페라 극장 무도회의 막심 드토마*Maxime Dethomas au bal de
l'Opéra*〉(1896)와 〈모리스 주아이앙*Maurice Joyant*〉(1900)도166과 같은 작품들이
그러하다. 마네와 로트레크 둘 다 여성들의 세계에 매료되었다. 마네의
1887년작 〈나나*Nana*〉도133는 로트레크의 〈거울 앞에 선 누드*Nu devant une
glace*〉도134와 〈코르셋 조이기*La Conquête de passage*〉도135에 반영되었다. 마네가 전
반적으로 미화하는 경향이 있었다면, 로트레크는 잔인할 정도로 냉정하
게 묘사했다.

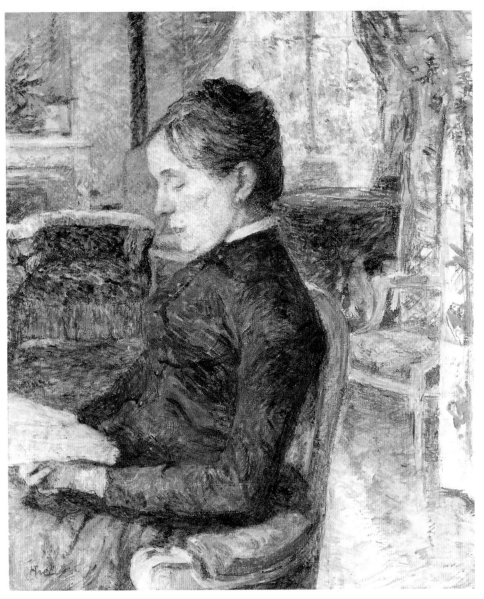

136 〈아델 드 툴루즈로트레크 백작부인〉, 1887

137 〈모델〉, 1900

두 사람의 유사점은 마네가 치명적 질병을 얻어 유화를 그릴 수 없
게 되자 말년에 그리기 시작한 파스텔화에서 분명하게 드러난다. 1880년
에 그린 이르마 브뤼너Irma Brunner의 초상화와 메리 로랑Méry Laurent의 초상
화 〈가을L'Automne〉과 현재 파리의 개인 소장가가 갖고 있는 파스텔 버전은
로트레크에 분명한 영향을 주었다. 그는 이 그림들을 1884년 에콜 데 보
자르에서 열린 마네 회고전에서 보았을 것이다. 특히 단순화된 채색 부
분과 옆모습을 극적으로 사용한 점이 유사하다.

마네에게 받은 기술적 영향은 초기 인물화에서 확실하게 드러난다.
1882년 그린 루티Routy의 초상은 가볍고 스케치적인 붓질과 표현적인 검
정에서 플랑드르 화가 프란스 할스Frans Hals의 제작 기법을 떠올리게 한
다.도25 마네와 로트레크 모두 할스의 작품을 직접 볼 기회가 있었는데,
마네의 경우 아내의 고국을 여러 차례 방문했으며, 로트레크는 친구이자
무대디자이너 막심 드토마와 함께 1897년 네덜란드 하를럼Haarlem을 여행
했다. 로트레크가 인물화에서 마네의 영향을 벗어났을 때에도 〈카페의
부알로 씨M. Boileau au café〉(1893)와 〈모델La Modiste〉(1900) 같은 작품의 배경에

139 〈페르난도 서커스에서, 여자 곡마사〉, 1888

이러한 붓질은 여전했다.

　피사로가 로트레크에게 영향을 끼친 방식도 상당히 유사했다. 피사
로는 인상주의 기법과 신조를 쉽게 이해할 수 있는 문법으로 발전시켰
다. 모네의 영향도 받았는데, 이는 1887년 로트레크가 그린 어머니의 초
상에서 가장 두드러지고도136 이후 작품들에서는 그래픽 작업으로부터
얻은 형식의 단순화와 색채의 강조적 사용을 회화에 변용하는 과정에서
희석된 형태로나마 추구되었다. 그러나 이 그림을 그린 해에 로트레크는
인상주의화풍과 결별하기로 결정했다. 이듬해에 그려진 〈페르난도 서커
스에서: 여자 곡마사Au Cirque Fernando: L'Equestrienne〉도139가 신호탄이 되었다.
어린 시절 아버지와 함께 관람한 후로 매료되었던 서커스 장면을 그린
첫 작품이었다. 서커스의 역동성을 표현하기 위해서는 인상주의보다 덜
세심한 기법이 필요했고 새로운 회화적 문법을 개발해야 했다. 예를 들
어 동시대 화가들 중 쇠라의 〈서커스Le Cirque〉(1890)도138를 로트레크의 작
품과 비교해 보면 정확하게 같은 문제점에 봉착했다. 〈페르난도 서커스〉

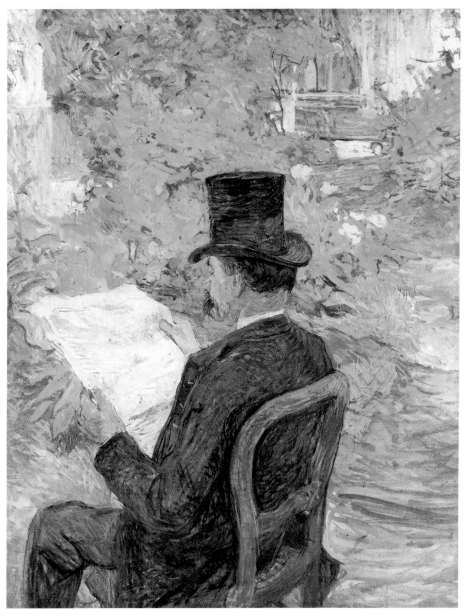

140 〈오페라 극장의 바순 연주자 데지레 디오〉, 1890

141 〈어린 심부름꾼〉, 디오의 악보집을
위한 타이틀 페이지, 1893

에서 로트레크는 처음으로 심각하게 일본인들이 완성한 유형의 편평한 구도를 창조하려는 새로운 소망과 최소한의 시각적 리얼리티를 성취하려는 필요 사이에서 해결에 고심했다. 더글러스 쿠퍼Douglas Cooper는 이 그림에 대해 통찰력 있는 해석을 내놓았다.

화면 공간이 그림을 반으로 가르는 링의 둥그런 난간에 의해 한정되며, 깊이감은 캔버스의 표면까지 올라온 면인 링에서 내려다봄으로써 더욱 줄어든다. 따라서 전체 동작이 납작하게 나타나고 이 효과는 무대감독과 두 곡예사를 분리하는 거리감 역시 확실치 않고 뛰는 말의 과장된 단축법에 의해 강조된다.

로트레크가 일본 판화로부터 이렇듯 구도의 노하우를 얻었다면, 드가로부터 얻은 것은 훨씬 더 많았다. 드가야말로 그가 가장 존경하고

142 **에드가 드가**, 〈피아노 앞에 앉은 마드무아젤 디오〉, 약 1869-1872 143 **빈센트 반 고흐**, 〈피아노 앞의 마르그리트 가셰〉, 1890

좋아한 동시대 화가였다. 하지만 그의 호감은 전혀 보답받지 못했다고
전해진다. 두 사람은 오페라 극장의 바순 연주자이자 샤 누아르를 위해
음악을 작곡하던 데지레 디오의 집에서 처음 만났다. 디오는 드가의 먼
사촌이었고, 로트레크는 디오를 위해 악보집의 표지를 석판화로 제작
해 주었다.도141 또한 드가는 〈오페라 극장의 오케스트라L'Orchestre de
l'Opéra〉(1868-1869) 주인공으로 디오를 그렸고, 로트레크는 20년 후에 자주
그림을 그렸던 페르 포레스트Père Forest의 정원에 앉아 신문을 읽는 디오의
모습을 3/4측면상으로 그렸다.도140 이 작품은 1890년 미술 문학 서클
Cercle Artistique et Littéraire과 제5회《살롱 데 장데팡당》전에 선보였다. 디오 가
족은 드가의 작품을 상당수 갖고 있었는데, 그중 마리가 피아노를 치는
그림(1869-1872)도 있었다.도142 1890년 로트레크는 이 그림에 대응하는
마리의 옆모습을 그리기로 결정하고 드가의 그림을 배경에 분명히 보이

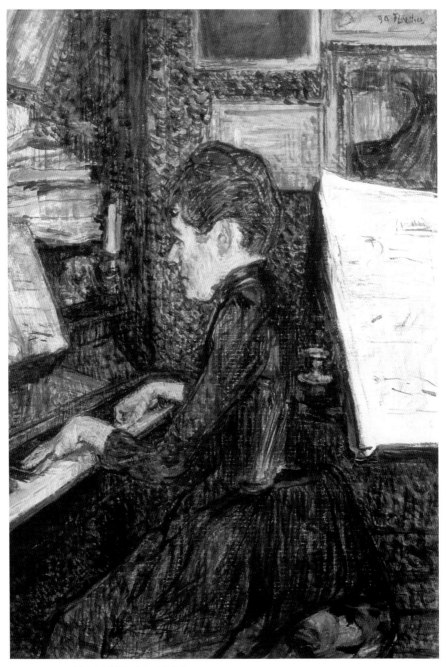

144 〈피아노 앞에 앉은 마드무아젤 디오〉, 1890

도록 했다. 이 작품이 제6회 《살롱 데 장데팡당》 전에 전시되었고, 테오 반 고흐는 형에게 보낸 편지에서 이 전시회에 대해 다음과 같이 썼다. "로트레크의 작품 가운데 피아노를 연주하는 여인의 초상이 아주 훌륭했어." 빈센트 반 고흐는 이 그림을 본 후 테오에게 답장을 했다. "로트레크의 피아노 연주자 그림은 정말 굉장하더구나. 정말 감동적이었어." 반 고흐가 얼마나 감동했는지는 같은 해에 그가 그린, 마르그리트 가셰Marguerite Gachet가 피아노를 연주하는 그림을 보면 짐작할 수 있다.도143

드가와 로트레크는 만남을 통해 더 이상 가까워지지 않았다. 연장자인 드가는 비사교적 성격으로 악명 높았던 데다가 로트레크에게 전혀 호감을 느끼지 못했다. 로트레크를 어리숙한 문하생쯤으로 여겼던 듯하다. 반면 로트레크는 드가의 후계자가 되고 싶었던 것이 분명하다. 1891년 9월 어머니에게 보낸 편지에서 "드가는 올 여름 제가 제작한 작품들을 보고 나쁘지 않다고 격려하셨어요."라고 적었다. 로트레크는 작업실을 말끔히 정리하고 '포풀리움 연고'를 듬뿍 발라 두고 드가의 방문을 고대했을 것이다. 드가는 로트레크와 샤를 모랭이 1893년 구필Goupil 갤러리에서 함께 연 전시를 관람한 후 친구에게 말했다. "모랭을 사게. 로트레크는 재능이 있지만 자신의 시대와 너무 밀착되어 있어. 그는 우리 시대의 가바르니Gavarni, 1804-1866 (파리에서 활동한 풍자화가—옮긴이 주)가 될 거야. 나에게 화가는 앵그르와 모랭 두 사람뿐이라네." 수잔 발라동에게는 더 심한 말을 했다고 전해진다. "그는 내 옷을 가져다가 자기 사이즈로 줄여 입었지." 로트레크가 죽고 나서 15년 후 드가는 물랭가 그림들에 대해 이렇게 말했다. "매독의 악취가 코를 찌른다."

로트레크가 드가로부터 '옷'을 빌려 입은 것은 분명한 사실이다. 여성노동자들과 사창가 여성들, 극장, 춤, 관객들, 카페와 거리 생활 등 주제와 양식 면에서 모두 그러했다. 로트레크는 기술적으로도 드가에게 많은 빚을 졌다. 캔버스, 판지나 종이의 가장자리에 인물과 그들의 상호작용을 잘라내는 것, 주제를 스냅사진처럼 표현하는 것, 그리고 1892년작 〈물랭 루주에서〉도145의 화면 오른쪽 아래 소녀의 가면과 같은 얼굴처럼

145 〈물랭 루주에서〉, 1892

인물이나 대상의 구도상 중요성을 강조하기 위해 아래쪽으로부터 조명
을 사용하는 것, 갑자기 대각선으로 멀어져 가는 효과로 깊이감을 부여
한 것 등이 그러하다.

그러나 유사한 점만큼이나 다른 점도 많으며 또한 매우 중요하다.
로트레크는 오페라 극장보다 물랭 루주를 좋아했고, 극장보다 카바레를
좋아했다. 그는 라 굴뤼, 잔 아브릴, 이베트 길베르 등 '스타들' 각자의
중요성과 개성을 더욱 강조했다. 반면 드가는 친구를 그릴 때조차 어느
정도의 익명성이 담긴 제목을 부여했다. 그리하여 디오의 초상은 〈오페

146 **에드가 드가**, 〈압생트〉, 1876

147 〈라미에서〉, 1891

라 극장의 오케스트라*L'Orchestre de l'Opéra*〉가 되었고, 1879년 루도비크 알레
비Ludovic Halévy와 알베르 카브Albert Cave가 이야기를 나누는 모습의 그림은
〈극장의 친구들*Les Amis du théâtre*〉이라는 제목을 달고 있다. 1876년 당시 가
장 유명한 상송가수 테레사Thérésa를 그린 작품의 제목은 〈개의 노래*La
Chanson du chien*〉이다. 반면 로트레크의 작품에 등장하는 모든 인물은 이름
이 적혀 있다. 드가는 사람들을 개성과 개인으로서의 암시를 제거한 채
전적으로 시각적 이미지의 표현에 필요한 요소로서 사용했다. 대상의
'감정'을 강조할 뿐 아니라 캐리커처 정도로까지 회화적으로 묘사하는 로
트레크의 접근법과 달랐다. 이는 일찌감치 코르몽 화실 시절부터 시작된
습관이었음이 분명하다. 그때의 작업에 대해 프랑수아 고지는 다음과 같

이 썼다.

코르몽 화실에서 그는 모델을 정확하게 그리는 문제와 씨름했다. 그는 특정한 전형적인 디테일이나 인물의 전반적 특징조차 과장해 표현해서, 의도하지 않아도 왜곡하는 경향이 있었다. 돈을 받고 그리는 초상의 경우 의도적으로 '아름답게 그리려' 했지만 결과는 그렇지 못했다. 그가 코르몽 화실을 떠나 그린 초기의 드로잉과 그림은 모두 자연 그대로였다.

거의 동일한 주제를 그린 작품들을 비교해 보면 드가와 로트레크의 차이가 확연히 드러난다. 1876년 드가가 그린 〈압생트L'Absinthe〉도146에서 배우 엘렌 앙드레Ellen Andrée와 드가의 친구 마르셀랭 데부탱Marcellin Desboutin 이 누벨아텐 카페에서 술을 놓고 앉아 있고, 이들의 오른쪽은 사람들로 북적인다. 두 사람은 각자의 생각에 잠겨 사실상 서로를 의식하지 않는다. 45년 후 엘렌 앙드레는 이 그림이 그려질 당시를 회상했다. "우리는 속을 채운 소시지처럼 거기 앉아 있었어요." 1891년 로트레크가 소품들만 조금 바꾸어 이 장면을 다시 묘사했는데 결과는 완전히 달라졌다. 〈라미에서A la mie〉도147는 로트레크의 친구 모리스 기베르Maurice Guibert가 인기도 없고 매력도 없는 여자 모델과 한 테이블에 앉아 있는 모습을 보여 준다. 드가의 그림에서 데부탱이 쓴 것과 비슷한 모자를 쓴 기베르는 냉소적인 동시에 사악하게 보인다. 그는 테이블에 팔을 무겁게 기대서 수염을 깎지 않은 채 매섭고 회의적인 눈빛으로 동반한 여인이 집중하고 있는 장면이나 사건을 바라보고 있다. 여인은 냅킨을 손에 쥔 채 자신의 모습이 그려지는 것을 즐기고 있다. 로트레크는 드가와 달리 항상 인물의 감정과 시선에 주의를 기울였고, 색채를 이용해 형태를 규정짓기보다는 표현하려고 했다. 이런 점에서 방식이 약간 다르긴 하지만 인상주의자들의 관념적 선입견에 대항해 선두에 있던 반 고흐와 고갱 쪽에 가까웠다.
세잔이 드가에 대해 견해를 묻는 사람에게 "로트레크를 더 좋아한다"라고 응답했던 것도 이 취향의 관점에서는 이해가 간다. 한편 로트레

크는 인상주의자들의 접근에 중요한 요소가 된 사실주의에 대해 관심을 거두지 않았다. 그는 보나르나 뷔야르처럼 장식적 효과를 위해서만 색채를 사용하지 않았다. 나비파Nabis와의 관련성이 분명한 배경의 색채 사용에 있어서도 마찬가지였다. 예를 들어 1898년작 〈화장대에서A la toilette〉도 148는 모자이크와 같은 배경이 모델의 적갈색 머리칼과 잘 어우러지며, 화장대 위의 소품들, 항아리와 거울, 그 뒤 선반 위의 물병이 드레스의 하늘색을 반복한다. 그러나 전체적으로 가려진 얼굴에 무겁게 아래쪽을 향해 내리그은 붓질로 인해 슬픔이 두드러진다. 색채의 아름다움에도 불구하고 이 작품의 제목을 '헛되고 헛되다. 세상 모든 것이 헛되도다Vanitas vanitatum et omnia sunt vanitas'라고 부르는 편이 어울릴 듯하다.

19세기의 문이 닫힐 무렵이 되어서야 로트레크의 작품은 제대로 평가받기 시작했다. 모리스 주아이앙이 열정적이고 훌륭한 중개인의 역할을 했다. 1892년 그는 물랭 루주 소유주 중 한 사람인 샤를 지들러에게 〈물랭 루주로 들어가는 라 굴뤼〉를 400프랑에 팔았고, 수집가 뒤피Dupuis에게 〈물랭 루주에서〉를 팔았다. 뒤피는 물랭 루주의 단골 중 가장 개화된 고객이었지만 곧 자살하고 말았다. 1908년 세상을 떠나면서 루브르 박물관에 자신의 컬렉션을 기증한 카몽도(126쪽 참조)는 르누아르의 후원자 폴 갈리마르Paul Gallimard와 마찬가지로 일찍이 로트레크의 그림을 구입한 사람 중 하나였다. 폴 갈리마르의 아들 폴은 유명한 출판사를 세웠다. 로트레크에 흥미를 보이는 미술상들이 점점 많아졌다. 뒤랑뤼엘Durand-Ruel은 로트레크의 작품을 수집했고 1902년 첫 회고전을 기획했다. 수집가에서 미술상으로 변모한 외젠 블로Eugène Blot는 로트레크의 그림을 사들여 자신의 갤러리에서 홍보했다. 베르냉 죈Bernheim Jeune은 판매 중이거나 되돌아온 작품을 모았으나 로트레크가 세상을 떠난 후 비로소 홍보했다.

브뤼셀의 《20인 그룹전》과 그 후속 전시회인 《리브르 에스테티크Libre Esthétique》는 당대의 가장 생동적인 회화를 포함시키는 것으로 유명했기 때문에, 이 전시에 자주 출품한 사실이 로트레크의 명성을 높이는 데 도

움을 주었다. 그러나 직접적인 판매로 이어지지는 않았다. 유일하게 판매된 초상은 아마도 1892년 디오를 그린 작품이었다. 런던에서 그의 회화와 판화를 포함한 개인전은 1898년 리전트가의 구필 갤러리에서 열렸다. 주아이앙이 전시를 기획했고 총 78점이 선보였다. 구필 갤러리는 반고흐가 한때 일한 적이 있는 부소 발라동의 분점으로, 코로Corot, 밀레Millet, 네덜란드의 모브Mauve와 마리Maris 형제처럼 안전한 작가들의 작품을 주로 취급했다. 영국의 비평가들은 엇갈린 반응을 보였다. 『더 타임스The Times』와 『데일리 텔레그래프Daily Telegraph』 같은 주요 신문들은 침묵으로 일관했다. 다른 신문들은 로트레크의 작품에 나타난 타락, 속됨, 그리고 '도덕적 아름다움'의 부재를 개탄했다. 반면 로트레크의 기량에 대해서는 모두들 입을 모아 찬탄했다. 『더 모닝 리더The Mourning Leader』는 "현대 사회의 인물화가가 애정을 갖고 추구하는 모든 것을 로트레크는 거부했다. 그는 매력적이지 않은 것들을 우리에게 보여 준다. 때로 구도가 지나치게 단순하지만 특징을 잃지 않았다." 그리고 조심스럽게 덧붙였다. "모델들의 직업이 무엇이든 간에 로트레크는 그들을 매우 가까이에서 연구한 듯하다." 『더 스탠더드The Standard』는 가장 열광적이고 통찰력 있는 의견을 개진했다. "로트레크는 대담하고 뛰어난 솜씨를 지닌 이 시대의 훌륭한 화가이다. 그는 포스터미술의 대가로 알려졌으나 회화 작품 역시 알려져야 할 가치가 있다. 그는 인생을 예리하고 냉정하게 관찰하는 화가로서 그가 묘사하는 인간에게서 아름다움을 발견하기는 어렵지만, 그가 관찰하거나 발명하는 색채의 조화에서 아름다움을 쉽사리 발견하게 된다." 『더 브리티시 아키텍트The British Architect』 5월 13일자는 "리전트가의 구필 갤러리에서 선보인 툴루즈로트레크의 인물화를 비롯한 작품들의 전시는 영국 비평가로서는 분통 터지는 일이다. 최고의 우아함과 저속함, 절묘한 색채와 속된 표정, 멋진 데생과 기괴한 자세를 동시에 보여 주었다. 이 전시는 프랑스 회화 기술의 최상과 최하를 동시에 보여 준 자리"라고 평했다. 『디 에코The Echo』 5월 24일자 역시 그의 몽마르트르 애호에 대한 코멘트와 함께 유사한 비평을 싣고 독설로 끝맺었다. "그는 키가 작고 보

헤미안풍의 자유분방한 복장을 즐겨 입는데 매우 난잡해 보인다."『더 레이디스 픽토리얼*The Lady's Pictorial*』은 6월 11일이 되어서야 "로트레크의 전시가 끝났다. 얼마나 다행인지!"라고 보도했다.

1910년 미술비평가 클라이브 벨Clive Bell, 1881-1964과 로저 프라이Roger Fry, 1866-1934가 기획한 유명한 후기인상주의 전시회에 로트레크의 작품은 전시되지 않았다. 1920년대가 되어서야 사무엘 코톨드Samuel Courtauld, 1876-1947 같은 영국 수집가들이 그의 작품에 깊은 관심을 보이기 시작했다. 하지만 당시 로트레트의 작품 가격은 이미 8,000파운드에 육박했다.

148 〈화장대에서, 푸풀 부인〉, 1898

8

고통의 끝

1890년대가 되자 로트레크의 여행이 잦아졌다. 해마다 브뤼셀을 찾았고 때때로 네덜란드를 들렀다. 그곳에서 1894년 어머니에게 쓴 편지는 다음과 같다.

> 3일 동안 제 말을 거의 못 알아듣는 네덜란드 사람들 사이에 있었어요. 다행히 제가 아는 영어 몇 마디와 손짓발짓으로 의사소통이 가능했어요. 암스테르담에 머물고 있는데 정말 멋진 도시입니다. 수많은 운하들 때문에 북유럽의 베네치아라고도 합니다. 우리는 베데커Baedeker 여행서를 갖고 다니며 네덜란드 거장들의 작품을 구경하고 있어요. 물론 이곳의 훌륭한 자연에 비하면 아무것도 아니지만요. 이곳의 자연은 정말 아름다워요. 우리가 마신 맥주의 양은 헤아릴 수 없을 정도이지만, 앙크탱이 저에게 베푸는 친절만큼은 아닐 것입니다.…… 제가 본 아름다운 것들을 일일이 열거하기 어렵네요. 렘브란트, 할스와 같은 스승에게서 8일 동안 값진 레슨을 받고 있어요.

1895년 로트레크는 모리스 기베르와 함께 르 아브르에서 출발하는 크루즈여객선을 탔다. 그는 운항 도중 아프리카 세네갈로 가는 중이던 54호 선실의 식민지 장교 부인에게 매료되었다. 로트레크는 그녀를 갑판 의자에 앉혀 두고 사진을 찍고 스케치하고 전반적인 습작을 했고,도149, 150 그중 하나가 알비 미술관에 소장되어 있다. 이것은 아방가르드 잡지 『라 플림La Plume』에 보나파르트가 31번지에 위치한 살롱 데 셍Salon des cents

149 1896년 로트레크와 크루즈 여행을 함께한 식민지 장교 부인

을 전제로 후원을 받은 전시회 광고물에 실린 석판화의 기초가 되었다.
여객선이 당초의 목적지인 보르도에 도착하자 로트레크는 이 부부에게
세네갈의 수도 다카르까지 동행하겠다고 요청했으나 결국 리스본에서
하선해야 했다. 그곳에서 마드리드로 갔고, 프라도 미술관의 매력에도
불구하고 이 도시에 흥미를 느끼지 못했다. 그보다는 엘 그레코El Greco의
작품들이 있는 톨레도에 더 끌렸다. 이듬해 스페인을 다시 찾았을 때는
토사Taussat에 빌라 바가텔Villa Bagatelle을 소유하고 있던 친구 루이 파브르Louis
Fabre와 동행했다. 로트레크는 여행을 통해 파리 생활의 열정에서 간간이
빠져나올 수 있어서 이곳저곳에 머물기를 좋아했다. 두 사람은 산 세바
스티안에서 투우를 관람하고 부르고스 대성당과 수도원 두 곳을 방문하
고 나서, 마드리드의 그랑 호텔 드 라 페에 머물다 톨레도를 다시 방문하
고 난 뒤 침대차를 타고 파리로 돌아왔다.
　　파리에서 로트레크의 일상은 토사뿐 아니라 나탕송의 별장, 루앙, 르
아브르, 때로 기베르와 함께 빌라를 빌렸던 아르카숑, 그리고 알비로의

150 〈54호실 승객〉, 1895

여행으로 인해 변화무쌍했다. 그는 작은 키 때문에 같이 여행하는 친구들 사이에서 흥미를 자아냈다. 일반적인 여행가방을 끌 수 없어서 높이가 낮고 옆으로 길게 만든 긴 소시지 모양의 가방을 갖고 다녔기 때문이었다.

1892년 로트레크는 런던에서 열흘을 지냈고 1894년, 1895년과 1898년에는 일주일씩 여행했다. 콘더 같은 친구들과 떨어져서 그가 영국에서 만난 사람은 색빌 남작 2세인 라이오넬 색빌웨스트Lionel Sackville-West였다. 그는 1872년부터 1878년까지 파리에서 영국 대사를 지내는 동안 알퐁스 백작과 친분을 쌓았다. 하지만 워싱턴 대사 시절 외교상의 큰 실수를 저지른 후 은퇴했고, 당시 놀과 런던의 클럽을 오가면서 소일하고 있었다. 그리고 런던에는 로트레크가 존경하던 화가 휘슬러가 있었는데, 그의 영향은 시인 조르주앙리 마뉘엘Georges-Henri Manuel의 초상(1898) 등 몇몇 인물화에 나타난다. 1888년에는 휘슬러와 함께 브뤼셀의 《20인 그룹》 전시를 위해 방문하기도 했다. 1895년 로트레크가 런던을 방문했을 때 휘슬러는 그와 주아이앙을 카페 로열에서 미식적인 면에서 성공적이지 못한 저녁식사에 초대했다. 로트레크는 크리테리온 레스토랑에서 미식가 스타일의 영국식사로 응대했다.

로트레크는 보통 채링 크로스 호텔에 머물렀는데, 1892년 그곳에서 어머니에게 편지를 보냈다. "이제 런던의 소란스러움에는 적응되었어요. 모두들 자신의 일에 신경 쓸 뿐 아무도, 사람도 짐승도 쓸데없는 울음이나 말을 내뱉지 않아요. 이곳의 2인승 이륜마차는 근사해서 기존의 마차를 무색하게 해요." 로트레크는 이렇듯 아무런 문제가 없는 척했지만, 당시 알코올에 대한 의존도가 지나친 그를 걱정하던 친구들이 런던 행을 강권하던 상황에 있었다. 로트레크는 늘 예의바른 행동으로 어머니에게 좋은 인상을 주고 싶어했다. 다음은 주아이앙의 말에 기초한 가정이다. "과음이 의례적 절차를 갖춰 행해져야 하는 서글픈 의례인 이 나라에서 로트레크는 역설적이게도 술을 끊었다." 이것은 지나치게 낙관적인 판단으로 여겨진다. 1898년 로트레크는 구필 갤러리에서 열린 개인전 행사 내내 의자에서 잠들어 있었다. 웨일스공이 참석하여 자리를 빛낸 중요한

151 1898년 주아이앙과 함께 마지막으로 런던을 방문하는 동안 드로잉한 기마경찰

사교 행사였음에도 말이다. 웨일스공은 잔 아브릴의 초상과 다른 파리 친구들 그림을 보기 위해 이 전시에 왔다.

1890년대 말이 되자 친구들은 그의 음주를 줄이기 위해 빈번한 여행과 해외 유람을 권유했는데, 알코올 중독의 후유증이 점점 확연히 나타나기 시작했기 때문이다. 나탕송 부부는 그가 방문할 때면 자신들의 시골집에서 독주毒酒를 모두 치웠다. 주아이앙은 온갖 치료법을 적극적으로 동원했다. 그중 하나가 에드몽 드 공쿠르Edmond de Goncourt, 1822-1896의 소설 『엘리자La Fille Eliza』(1877)에 삽화를 그리는 일이었지만, 이를 위한 습작에서 얻은 것은 주아이앙의 책과 우타마로의『필로우 북Pillow Book』에 초크와 수채로 그린 드로잉 16점이 전부였다. 우타마로의 책은 에드몽 드 공쿠르에게서 얻었고《그녀들》(168쪽 참조)에도 영향을 주었다.

로트레크는 코르몽 화실에서 그림을 배우던 시절부터 술을 입에 대기 시작했다. 당시 최고의 미술학교로 꼽히던 이 화실에서 음주는 학교생활의 주요 일과였다. 로트레크의 알코올 중독을 제대로 이해하려면 당

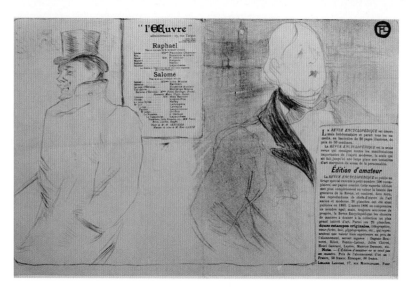

152 〈오스카 와일드와 로맹 쿨뤼〉, 1896

시의 시대 상황을 고려해야 한다. 알코올 중독이 처음 질병으로 규정된 것은 1852년 말 스웨덴 의사 마그누스 후스Magnus Huss, 1807-1890에 의해서였고, 1877년에 출간된 에밀 졸라의 소설 『목로주점』이 대성공을 거두면서 대중들이 이에 대해 토론하기 시작했다. 프랑스는 와인 생산국으로서 프랑스인 대다수는 음주를 애국 행위라고 여겼다. 또 다른 종류의 알코올 효과는 군대에서 시도되었고, 놀랍도록 고양된 상태를 '갈리아의 취기l'ivresse gauloise'라고 부르기도 했다. 1880년경부터 20여 년간 프랑스인들의 음주 습관에서 가장 두드러진 현상은 독주 소비량의 급증이었다. 1890년 인구 1인당 연간 술 소비량이 2리터에서 4.5리터로 늘었다. 프랑스 역사상 증류알코올 음주량이 최고치를 기록했고, 맥주, 와인을 포함한 모든 알코올 소비량이 17리터로 증가했다.

이 모든 현상의 주범이 바로 압생트였다. 압생트는 코냑과 더불어 로트레크가 가장 즐겨 마신 술이었고, 세기말 문화의 상징이기도 했다. 압생트라는 이름은 '마실 수 없는'이란 뜻을 가진 그리스어 'apsinthion'에서 유래했다. 1870년대 프랑스 미술 문학계에 홀연히 등장해 절정의 인기를 누렸고 1900년에는 자그마치 238,467헥토리터가 소비되었다. 이

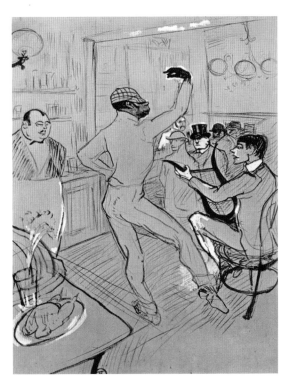

153 〈춤추는 쇼콜라〉, 1896

154 〈루아이얄가의 아이리시 앤 아메리칸 바〉, 1896. 『더 챕북』은 미국 잡지였음

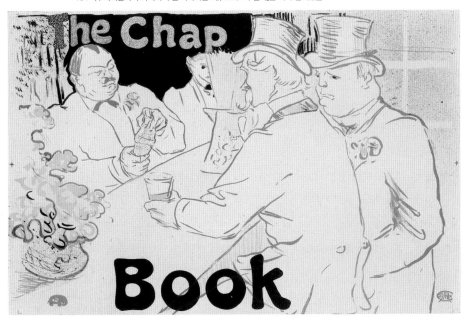

술은 약쑥을 증류해 만들었으며 알코올 함량이 높고 쓴맛에 매력적인 초록색을 띠었다. 원래 스위스에서 의학적 용도로 개발되었지만 독성으로 인해 1915년 제조와 판매가 법으로 금지되었다. 맥주 반 병 값도 안 되는 저렴한 가격에 이른바 '식전주食前酒'를 용납하는 사회 분위기를 틈타 밤낮으로 어느 때고 취할 수 있었다. 물랭 루주 같은 곳에서는 로트레크처럼 소다수만으로 만족하지 못하는 관객들에게 제격이었다. 압생트의 효과는 다양했지만 늘 무시무시했다. 다른 알코올과 마찬가지로 최음 효과가 있었다. 이 술에 취한 시인 폴 베를렌이 애인을 실수로 총을 쏜 사건이 벌어지기도 했다. 오스카 와일드는 그 반응을 적나라하게 묘사했는데, 이것이 로트레크에게 한층 강렬한 표현을 부추겼다. "한 잔을 마시면 당신이 원하는 것을 볼 것이다. 두 잔을 마시면 실제가 아닌 다른 모습으로 보일 것이다. 마지막 잔을 마시면 있는 그대로 보이는데, 이것이 세상에서 가장 끔찍한 일이다."

하지만 로트레크는 압생트로만 만족하지 못했다. 압생트와 코냑을 섞어 '지진'을 제조했는데, 압생트와 브랜디를 1대 1의 비율로 섞은 것이다. 1890년대에는 루아이얄가에 위치한 카페 웨버Café Weber와 아이리시 앤 아메리칸 바도154, 그리고 더 자주 오페라 극장 근처의 픽티옹 바Piction Bar에 드나들었다. 이곳은 스포츠맨, 기수, 기자와 온갖 술꾼들이 몰려들었고, 로트레크는 이들의 모습을 〈춤추는 쇼콜라Chocolat dansant〉도153 등의 스케치로 남겼다. 이런 곳에서는 절제하는 이들만이 위스키나 증류주를 마셨으며, 대부분 한층 공들여 조제한 술을 즐겼고 이것이 후에 칵테일로 정착되었다. 증류주와 리큐어를 혼합하면 '무지개 컵Rainbow Cups'이 만들어지는데 아름다운 색깔만큼이나 효과가 치명적이었다.

1897년 봄이 되자 로트레크는 소원하던 대로 화실이 딸린 아파트에 살게 되었다. 그는 어머니에게 기쁨에 찬 편지를 보냈다. "드디어 프로쇼가 15번지의 멋진 아파트를 1,600프랑에 구했어요. 이곳에서 여생을 평화롭게 마치고 싶습니다. 널찍한 부엌과 나무들이 있고 정원 쪽으로 창이 9개나 있어요." 그의 예상은 얼추 맞았다. 이사한 지 얼마 지나지 않

155 〈잔 아브릴〉, 1899. 이 포스터는 잔 아브릴이 의뢰했지만 결국 사용되지 못했다.

아 만취 상태로 쓰러지는 바람에 쇄골이 부러졌다. 이따금 경찰의 호위를 받아 집에 돌아왔고, 그의 사회적 행동은 예측이 더욱 힘들어졌다. 어느 날 밤에는 나탕송의 집에서 하녀를 모욕하는 사건을 벌이기도 했다. 평상시에는 천생 신사였던 그가 사람들에게 욕을 하거나 다른 손님들이 자신을 흉보는 환각에 시달렸다. 그는 만일에 대비해 침대 곁에 지팡이를 두었고, 화실에 세균이 득실댄다며 수시로 파라핀을 뿌려댔다. 이 무렵 로트레크는 기이하고 환각적인 석판화와 드로잉을 제작하기 시작했다. 예를 들어 안경을 쓰고 꼬리 아래에 파이프 달린 박차를 단 개를 그렸다. 일반적인 작품들조차 기괴해졌다. 1899년 잔 아브릴이 주문한 포스터는 결국 사용되지 못했다.도155 그녀의 몸이 이상하게 뒤틀린 자세를 하고 코브라가 그녀를 감싸고 있었다. 그녀의 모자 혹은 머리장식은 괴물 같은 모양이고 왼쪽 꼭대기로부터 폭포처럼 떨어진다. 실제로도 로트레크는 환각을 보기 시작했다. 판지로 만든 코끼리, 머리가 없는 괴물, 사냥개 무리가 자신을 공격한다고 생각했다.

1899년 초에 큰 위기가 닥쳐왔는데, 로트레크의 어머니가 파리를 떠나 시골로 이사한 일로 인해 촉발되었던 듯하다. 그의 어머니는 1,000프랑과 자신의 헌신적인 가정부 베르트 사라진Berthe Sarrazin을 수호천사로 남기고 떠났다. 베르트가 그의 어머니나 어릴 적 유모인 아들린 코르몽Adeline Cormont에게 보낸 편지에 1899년 1월부터 4월까지 로트레크의 상태와 그녀의 헌신과 봉사가 기록되어 있다. 그녀는 아들린에게 로트레크가 하룻밤 사이에 1,000프랑을 탕진했다고 적었고, "마님께는 알리지 말라"고 당부했다. 그는 골동품과 인형 같은 장식품을 사들이고, 변기에 신문지를 태우고 그림 표면에 글리세린을 발라 낡은 양말로 문질렀다. 어머니와 가족이 자기를 버렸다고 불평하거나 동네상점의 점원에게 밤에 자기 화실로 와서 누군가 숨어 있지 않은지 살펴봐달라고 애걸했다. 언젠가는 가브리엘 타피에 드 셀레랑을 청소도구 창고에 가둔 적도 있었다. 때로는 베르트를 감옥에 보내겠다고 겁주다가 그녀가 울음을 터뜨리면 자신이 화난 것은 가족들 때문이고 그녀의 잘못이 아니라며 달랬다. 한

번은 매춘부와 함께 든 방값 4프랑을 내지 못해 자신이 툴루즈 백작이라고 주장했음에도 불구하고 감옥에 갈 뻔한 적도 있었다. 결국 근처에 사는 바텐더에게 돈을 빌려야 했다. 때로는 베르트를 희롱하거나 "앙리 도련님이 저를 막 대했어요"라는 표현대로 거칠게 굴었다. 베르트에게는 마차대여업을 하는 주정뱅이 마부 에드몽 칼메스Edmond Calmèse나 로트레크의 침대를 친구와 차지한 매춘부 큰 가브리엘이 악당으로 느껴졌다. 그들은 로트레크에게서 무엇이든 얻어내려고 혈안이었다. 세 사람은 하루 종일 집 근처의 페르 프랑수아Père François 바에서 술을 마셔댔다. 로트레크는 이곳에 알비와 셀레랑의 양조장에서 보내온 와인을 맡겨 두었다. 베르트는 현실을 회피하고 떠난 백작부인을 원망했다. 백작부인 역시 다른 가족들처럼 앙리의 상태를 가문의 명예에 먹칠한다고 생각했기 때문이다. 그녀는 아들과 가까운 의사인 앙리 부르주와 가브리엘 타피에 드 셀레랑에게 연락을 취했으나, 로트레크가 이들과의 접촉을 갖은 핑계로 피했기 때문에 이들도 어쩔 도리가 없었다. 아들에게 '보호자'를 두려 했으나 이 일도 무산되었다. 그들 중 한 사람이 주정뱅이로 판명이 났고, 로트레크는 그 자리를 차지한 또 다른 사람을 요리조리 피해 다녔다.

2월이 되자 백작부인은 시테 뒤 레티로에 돌아와서 로트레크에게 검진을 받게 한 후 요양원에 보내기로 결정했다. 2월 27일에 백작부인의 오빠 아메데Amédée가 그 결정이 몰고 올 파장에 대해 편지로 조언을 했다. "대단히 심각한 문제이니 잘 생각하고 결정하기 바란다." 알퐁스 백작의 반응은 예상한 그대로였다. 그 결정을 반대하지 않았으나 화가 나서 덧붙였다. 영국의 금주禁酒 운동을 비난하며 "프랑스와 주변국 사람들이 벌이는 음주 권리에 대한 공격이 몸서리친다"라고 말했다. 하지만 주아이앙과 부르주는 금주 외에 다른 방법이 없다는 데 동의했고, 2월 말일 강제 금주를 위해 의사와 두 남자 간호사에게 세멜레인 박사Dr. Semelaigne의 요양원으로 그를 데려가라고 연락했다. 뇌이에 자리한 샤토 세인트제임스Château Saint-James 요양원은 이름에 걸맞게 널찍한 정원 안에 자리 잡고 있었다. 스튜어트Stuart 왕조와 관련성 때문인지 아니면 영국인 고객을 유치

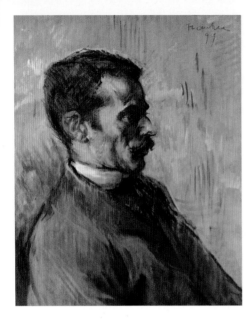

156 〈나의 보호자〉, 1899

하려는 상업적 의도에서 이런 이름을 붙였는지는 알 수 없다. 반세기 전에 프랑스에 최초로 정신질환 치료법을 도입한 유명한 정신과의사인 피넬의 조카가 설립한 이 요양원은 한 달 입원비가 2,000프랑이었고 환자수를 50명으로 제한하는 초호화 시설이었다.

모리스 주아이양은 3월 초 신문사들에 이 소식을 알렸다. 사람들은 놀라울 정도로 공격적으로 반응했고 비전통적인 미술에 대한 증오심을 고스란히 드러냈다. 알렉상드르 에프Alexandre Hepp는 3월 26일자 『르 주르날Le Journal』에 이렇게 썼다. "로트레크가 요양원으로 보내졌다. 그가 갇혔으니 그의 그림과 포스터는 미치광이의 것임이 공인되었다." 그 이틀 후 르 펠르티에는 『레코 드 파리』에 다음 기사를 썼다.

툴루즈로트레크가 푹 빠져들어 난봉꾼 친구들과 어울려 다니며 일으킨 연애 사건은 자신의 불구와 도덕적 방종에 대한 자각으로 인한 과민함과 더불어 결국 그를 정신병원으로 향하도록 도왔다. 그리고 이제 타락한 인간의 이상한 낙원에서, 제정신을 가진 사람들에게만 짐을 지우는 테러

157 〈늙은 남자의 두상〉, 1899

의 장소인 기이한 발할라Valhalla에서, 그는 무척이나 행복하다. 그는 자신이 힘과 훌륭한 외모와 재능을 지녔다고 믿으며 자유를 만끽한다. 그는 황당한 통달함으로 끝없는 프레스코와 캔버스를 채울 수 있고, 동시에 그는 예쁘고 몸매가 좋은 인물들에 둘러싸였기 때문에 아름다운 몸을 마음껏 포옹할 수 있다. 끝없는 감각적 즐거움이 그를 새로운 기쁨으로 한없이 충만하게 했다. 행복한 정신착란으로 인해 그는 추하고 슬픈 자신의 세계에서 벗어나 매혹적인 섬으로 향해 그곳에서 왕이 되었다. 그는 더 이상 미술을 팔지도 사랑을 사지도 않고 더없는 행복에 빠져 있다.

한편 파리의 유명 칼럼니스트 쥘 클라레티Jules Clarétie는 상당히 속물적인 태도로 로트레크에게 아첨했다.

천부적 재능과 명성을 가진 화가가 잠시 요양원에 들어갔다. 이 일을 두고 어떤 신문은 '한 왕조의 종말'이라 표현했다. 오데 드 푸아, 로트레크 영주, 라베나 전투에서 전사한 가스통 드 푸아의 후손이…… 정신병원에

158 〈서커스에서, 조련사 광대〉, 1899

수용된 것이다.

로트레크는 정신적 쇼크 상태에 있었지만 예상 외로 5월 17일 퇴원하기 전까지 건강하게 잘 지냈다. 3월 중순 그는 주아이앙에게 "석판과 수채물감, 붓, 석판용 초크, 질 좋은 인도제 잉크와 종이"를 보내달라고 부탁했다. 3월 20일 아르센 알렉상드르는 『르 피가로*Le Figaro*』에 고무적인 기사를 썼다. "지혜로운 정신병자, 더 이상 마시지 않는 알코올 중독자, 정신적으로 고통받았지만 전에 없이 건강한 인물을 보았다. 죽어 간다던 사람이 생기에 넘쳤다. 그에게 내재된 강한 힘이 있었는지 병을 향해 달려 가는 그를 지켜보던 사람들은 이제 기적처럼 건강을 회복한 것에 놀랐다."

과장이 없지는 않았지만 로트레크가 병마를 떨치고 다시 잠재력을 보여 준 것은 사실이었다. 그는 자신의 주변을 그림으로 기록하기 시작했다. 간호사의 초상이나 나이든 환자의 모습을 청회색 종이에 여러 색 초크로 매우 친근하고 우호적으로 그렸다.도156, 157 그리고 매일 파리 볼로뉴 숲의 동물원 자르댕 다클리미티사티옹Jardin d'Acclimitisation에 가서 동물

을 관찰하고 매우 정확하게 표현한 석판화 22점을 완성했다. 사실 그는 1894년부터 나탕송 부부와 가까운 쥘 르나르Jules Renard, 1864-1910의 『박물지Historie Naturelle』를 위해 간헐적으로 작업해 오던 중이었다. 또한 기억을 떠올려 서커스 연작을 제작했는데, 종이에 초크로 그린 것도 있고 모노타이프 인쇄 형태도 있었다. 그중 하나인 〈서커스에서, 조련사 광대Au Cirque, Clown dresseur〉(1899)에는 "마드리드, 1899년 부활절; 아르센 알렉상드르에게, 내 가택연금 생활의 기념품, T. 로트레크"라는 서명이 있다.도158 한편으로 로트레크는 경마와 경마장 분위기에 다시 관심을 가졌다. 인쇄업자 앙리 스테른과 함께 뇌이를 방문한 출판업자 피에르포르Pierrefort의 제안에 따라《경주Les Courses》연작을 시작했다. 피에르포르는 〈기수Le Jockey〉를 흑백과 컬러 두 종류로 출판했다.도159 나머지 셋은 로트레크가 미술상

159 〈기수〉, 1899

160 〈출발선으로 들어서는 기수〉, 1899

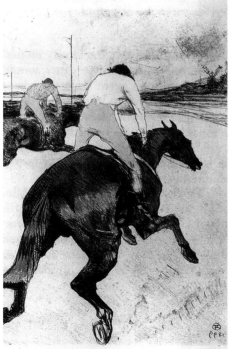

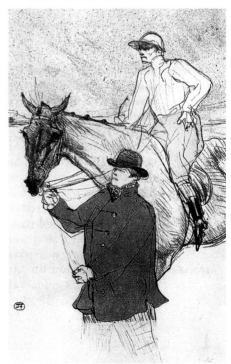

161 〈파이프 담배를 피우는 영국군〉, 1898.
'잡' 담배종이의 광고포스터를 위한 습작으로
결국 사용되지 못했다.

들에게 판매를 넘겼는데, 대개 앞의 두 가지 형태와 더불어 드로잉과 로
트레크가 구도에 변화를 준 다양한 버전이 있었다. 〈출발선으로 들어서
는 기수*Le Jockey se rendant au poteau*〉도 이러한 작품이고, 5개의 버전이 알려져
있다.도160

로트레크는 주아이앙에게 말한 대로 "드로잉을 통해 자유를 얻었
다." 의사들은 백작부인에게 로트레크가 떨림 증상이 여전하고 기억이
가물가물할 때가 있지만 퇴원해도 된다는 진단을 내렸다. 하지만 현실을
냉정하게 봐야 한다고 당부했다. "앙리 툴루즈로트레크 씨는 기억상실,
불안정한 성격과 의지 결여 때문에 물질 환경에서 벗어나 지속적인 감독
을 받아야 합니다. 그렇지 않으면 과거의 음주 습관으로 되돌아갈 수 있
습니다. 또 한 번 그대로 두면 더욱 심각한 파탄지경에 봉착하게 될 것입
니다." 로트레크의 어머니와 친구들은 방법을 강구해야 했다.

로트레크에게 또 다른 보호자가 필요했는데, 이번에는 확실한 적임
자가 떠올랐다. 폴 비오*Paul Viaud*는 먼 사촌뻘로 당시 주식투자 실패로 경

162 〈아브르 스타의 영국인〉
(도164의 초크 습작), 1899

제 사정이 좋지 않았다. 그의 큰 키(로트레크는 항상 키 큰 사람을 친근하게 여겼
다)와 눈에 띄는 외모(완벽함과는 반대로), 그리고 아주 중요한 부분에서 도
움이 되었다. 그는 원인을 알 수 없는 위장장애로 인해 어떤 종류의 알코
올도 입에 댈 수 없었다. 로트레크는 그를 '빈틸터리' 또는 '나의 코끼리
보호자'로 소개하곤 했고 두 사람의 우정은 끝까지 유지되었다. 가족들
은 일상의 많은 일들을 제약했다. 그는 변호사가 관리하는 두 계좌를 사
용할 수 있었다. 첫 번째 계좌에 가족 영지의 관리인이 매달 일정 금액을
지급했다. 다른 계좌는 중개인인 주아이앙이 그의 작품을 판매한 소득이
입금되었고, 이 돈은 가족에게 알려지지 않았다. 빈틈없는 대비였다. 한
편으로 그는 안심할 수 있었지만 술과 문란한 여자관계 때문에 가족의
재산을 축내는 일을 할 수 없었다. 다른 한편 자기 탐닉에 사용할 돈을
확보할 유일한 길이었기 때문에 그는 일할 동기가 있었다.

　　세멜레인 박사의 요양원에서 퇴원한 로트레크는 먼저 알비로 갔다.
그 후 건강을 위해 바닷가에서 한 달쯤 지내기로 결정하고 폴 비오와 함

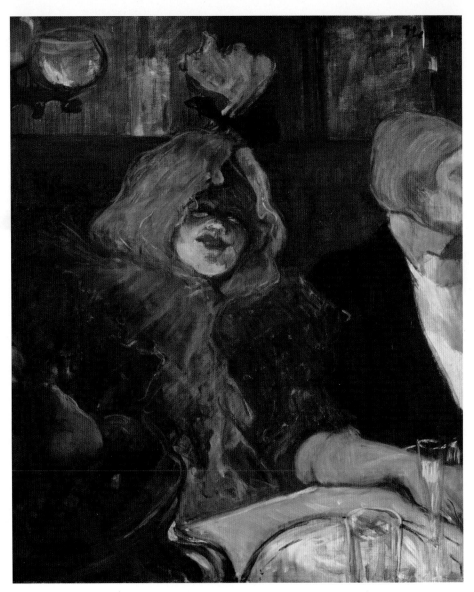

163 〈라 모르의 별실〉, 1899

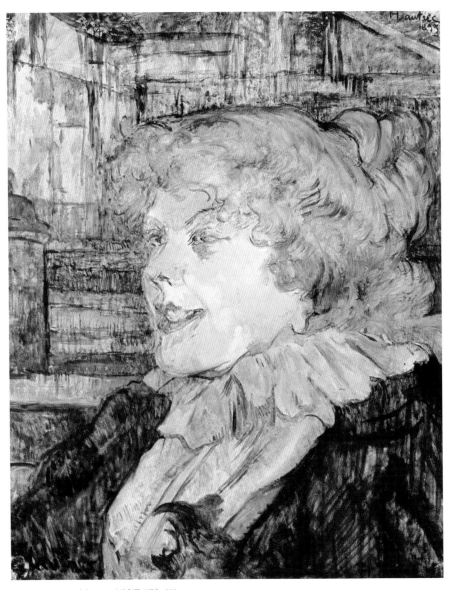

164 〈아브르 스타의 영국 여인〉, 1899

께 르 크로토이Le Crotoy에 들렀다가 르 아브르로 갔다. 그곳에서 스타의 '돌리 양Miss Dolly' 초상인 〈아브르 스타의 영국 여인L'Anglaise du Star du Havre〉(1899)을 처음에 빨강 초크로, 그리고 후에 라임나무 패널에 유화물감으로 칠했는데, 입체주의 화풍의 이상한 배경이 있는 즐겁고 신선한 시각으로 제작했다.도162, 164 로트레크는 주아이앙에게 이 그림을 보내며 "나의 후견인이 기뻐하기를 바란다"라고 편지를 썼다. '아직 할 수 있다'는 의지를 보여 주고 싶었던 것이다. 예전처럼 그는 바닷가에 머무는 즐거움에 푹 빠져 있었지만, 배우 뤼시앵 기트리Lucien Guitry와 코메디 프랑세즈의 마리 브란데Marie Brandès 등 친구들은 그가 이전의 모습으로 돌아온 척하고 있다는 것을 알아챘다.

1899년 7월 로트레크와 비오는 보르도에서 토사로 갔다가 파브르와 함께 빌라 바가텔에서 몇 주 동안 머물렀다. 거기서 구조보트를 빌려 타고 로트레크가 좋아하는 자카리Zakarie라는 사공과 함께 수영과 낚시를 즐겼다. 9월에는 비오와 함께 말로메에서 한 달 남짓 머문 후 파리로 돌아왔다. 하지만 로트레크는 또 다시 레즈비언들의 집합소로 알려진 라 수리La Souris 등지에서 술을 마시기 시작했고, 라 모르Rat Mort 레스토랑에서 단골 뤼시 주르댕Lucy Jourdain을 그렸다.도163

이 그림은 로트레크의 화풍이 변화하고 있음을 보여 준다. 선보다 색채가 중요해지고 색조에 중점을 두었다. 망사 머리덮개의 투명한 질감, 세잔의 그림과 흡사한 과일, 그리고 얼굴의 입체감에서 미묘한 붓질과 섬세한 관찰이 느껴진다. 〈모델La Modiste〉에서도 유사한 특징이 발견되는데, 광선과 얼굴의 부드러운 처리가 도미에와 마네에 기초한 듯한 느낌이 있다. 이 그림의 주제는 한때 주아이앙의 정부情婦였던 모델 루이스 블루에Louise Blouet이다. 그녀는 르네 베르Renée Vert 상점에서 일했고 판화가 아돌프 알베르의 정부이기도 했다. 당시 그녀의 사진이 많이 남아 있는데 대부분 주아이앙이 찍은 것이다. 이 초상화의 모델을 서는 장면도 사진으로 남아 있다. 폴 르클레르크는 『툴루즈로트레크의 주변』에서 로트레크와 이 여성의 관계를 묘사했다.

165 〈집시 여인〉, 1899–1900

166 〈모리스 주아이앙〉, 1900

로트레크는 여인들과 함께 있는 것을 좋아했다. 비논리적이고 경솔하고 충동적이거나 멍청할수록 더욱 좋아했다. 그들은 있는 그대로의 모습만 보이면 되었다.…… 이번에는 친구의 애인 중 한 사람이 그가 가장 아끼는 동반자가 되었다. 젊은 모델이었는데 탐스러운 금발과 섬세한 얼굴에 놀란 다람쥐 같은 표정을 하고 있었다. 그는 그녀를 크로세시마르고앙 Crocesi-Margouin 또는 짧게 마네킹의 속어인 마르고앙Margouin이라고 불렀다. 이들은 아이처럼 서로 잘 통했다. 여인들에 대한 그의 감정은 동지애와 억압된 욕망이 기이하게 혼재되어 있었다. 그는 자신이 열등하다고 생각했고 시라노Cyrano처럼 질투심이 없었기 때문에, 사랑을 고백하기 어려운 여인을 사랑할 때 그녀들이 친구들의 애인이라는 점에 안도감을 느꼈다.

알프레드 나탕송은 로트레크에게 자신의 부인이자 배우인 마르트 멜로Marthe Mello가 주연을 맡은 장 리슈팽Jean Richepin, 1849-1926의 연극 〈집시 여인La Gitane〉의 포스터 디자인을 부탁했다.도165 연극은 1900년 1월 22일 앙투안 극장에서 개막되었다. 강렬한 흰색의 인물이 화면 대부분을 차지해 그의 다른 작품들보다 구도는 단순하지만 매우 극적이었고, 후에 에디션으로 인쇄되지 않았다. 로트레크는 공연 첫날 극장 바에서 내내 술을 마시며 시간을 보냈다. 그의 감정은 변덕스럽고 공격적이 되어 갔으며, 타른 지방을 덮친 홍수로 인해 포도와 곡식 수확이 피해를 입어 자신의 수당이 삭감되었다는 소식을 듣고는 좀처럼 분을 가라앉히지 못했다. 5월에 르 크로토이에 돌아갔을 때는 다소 회복이 되었는지 배에서 방수복을 입고 총을 든 주아이앙의 모습을 그리기도 했다.도166 그러고 나서 르 아브르에 갔지만 스타 등의 술집들이 경찰의 단속을 받는 것을 보고 토사로 떠났다.

말로메를 방문한 것은 애정과 향수병 때문이었고, 다른 한편으로 별탈 없음을 보여 주고 어머니를 안심시키기 위해서였다. 당시 미술 활동이라고는 폴 비오의 인물화를 시작한 것이 다였다. 비오가 18세기 장군의 복장을 하고 전함의 갑판에 서서 다른 군함을 슬픈 눈으로 바라보는

모습이었다. 세로 100, 가로 130센티미터의 크기로 말로메의 다이닝룸
에 걸 예정으로 그렸지만 후에 브라질의 상파울루 미술관에 소장되었다.

로트레크는 위험을 예감한 듯 파리로 돌아가는 대신 말로메에서 보
르도로 향했다. 그곳에서 디조가에 있는 미술상 임베르티Imberti가 소유하
던 화실을 빌렸다. 임베르티는 인상주의자들을 일찍부터 후원했고 로트
레크의 작품을 자신의 갤러리에서 전시하기도 했다. 로트레크는 여기에
머무는 동안 활발하게 작품 활동을 했고 극장에서 많은 시간을 보냈다.
12월 6일 주아이앙에게 편지를 썼다. "열심히 작업 중이네. 결과물을 곧
보게 될 거야.…… 이곳에서 우리는 모두 〈아름다운 엘렌La Belle Hélène〉(오
펜바흐의 오페레타)을 보며 즐거워했다네. 아주 훌륭한 공연이야. 나에
게 영감을 주었다네. 엘렌 역은 코시트Cocyte라는 뚱뚱한 매춘부가 맡았
지." 그는 코시트의 초상을 수채물감으로 그렸다. 그녀는 강렬한 빨강의
거대한 올림머리를 하고 자신감에 찬 모습이 그녀의 눈 속에도 빛나는
각광脚光에 의해 밝게 비친다. 그의 흥미를 끈 또 다른 공연은 영국의 작
곡가 이시도어 드 라라Isidore de Lara가 제작한 오페라극 〈메살리나Messalina〉였
다. 로트레크는 주인공을 연기한 마드무아젤 간Mlle Ganne을 좋아했고, 이
통속극에서 영감을 얻어 그림 6점을 그렸다. 그중에 구석에 갑옷과 투구
를 갖춘 군인들이 잠복하고 있는 가운데 메살리나 황후가 붉은 예복 자
락을 끌며 계단을 내려오는 장면은 단연 장관이다.도167 이 시기 그의 작
품 특징인 색채에 중점을 둔 사실이 군인의 갑옷 처리와 얼굴의 조명과
색조의 조화에서 분명히 나타난다. 하지만 메살리나와 계단에 선 코러스
의 모습은 시각적으로 분명치 않고 판지로 된 인물처럼 자세로만 알아
볼 수 있다. 그다지 극적이지 않지만 시각적으로 더욱 효과적인 것은 또
하나의 약간 어두운 메살리나의 모습이다. 그녀는 부분적으로 보이는 나
신상 아래쪽에 서 있다. 전체적인 인상이 드가의 파스텔 작품과 매우 유
사하다.

알비와 말로메로 보낸 로트레크의 편지들에서는 자신감이 배어 나
온다. 12월 말에 그는 할머니에게 신년연하 편지를 썼다. "저는 지금 보

167 〈단역들이 줄지어 있는 계단을 내려오는 메살리나〉, 1900-1901

르도에서 새해 인사를 보냅니다. 지롱드 지방의 안개에 대한 할머니 의견에 동의하지만, 너무 바빠서 그것을 생각할 여유가 없어요. 저는 하루 종일 작업만 하고 있어요. 보르도 전시회에 4점을 출품했고 성공적입니다. 할머니도 기뻐하셨으면 좋겠어요. 새해 복 많이 받으세요. 저 같은 유령에게 받는 인사는 효과가 두 배일 거예요. 키스를 보냅니다." 측은함이 느껴지는 마지막 문장이 로트레크의 꾸준한 작품 활동에 관한 문장보다 신뢰가 간다. 사실 로트레크는 보르도에서도 여전히 바와 사창가에서 많은 시간을 보내고 있었다. 그는 신체적, 창의적 힘이 다 소진되어 가는 자신을 분명 깨닫고 있었을 것이다. 그래서인지 주아이앙에게 조각을 하고 시를 쓰고 있다고 고백하는데, 자신의 전문 분야에서 부족한 점을 다른 매체를 통해 회복해 보려 했었던 듯하다.

1901년 4월 로트레크는 파리로 돌아왔다. "9개월 만에 그를 만나는 마음이 무거웠다. 야위고 쇠약하고 식욕도 없었으나 정신은 예전처럼 맑았고 때로 과거로 돌아오기도 했다"라고 주아이앙은 쓰고 있다. 드루오 호텔에서 그의 그림들이 높은 값에 팔린 사실이 큰 위안이 되었다. 〈화장대에서*A la toilette*〉도148가 4,000프랑에 팔렸다. 이것 때문인지 아니면 죽음을 예감했던 탓인지 로트레크는 몇 주 동안 화실의 그림들을 정리하고 서명이 필요한 작품에 서명하고 그룹별로 분류했다. 7월 15일에는 마지막으로 화실을 떠나 토사를 방문했는데 오래 머물지 못했다. 8월 중순에는 몸에 마비가 와서 쓰러졌다. 폴 비오는 그의 어머니에게 말로메로 빨리 데려가라고 전보를 쳤다. 로트레크의 상태는 위중했다. 걷지도 못하고 귀도 거의 들리지 않았으며 정신착란 증세를 보였다. 파리에서 당도한 아버지에게 로트레크는 "죽음이 임박하면 아버지가 제 곁에 계실 줄 알았어요"라고 인사했다. 다음 날인 9월 9일 이른 아침 로트레크는 얼굴에 앉은 파리를 쫓으려 장화 끈을 휘두르는 아버지를 올려다보며 "어리석은 양반"이라고 중얼거린 후 세상을 떠났다. 이튿날 알퐁스 백작은 로트레크의 첫 스승인 르네 프랭스토에게 편지를 썼다.

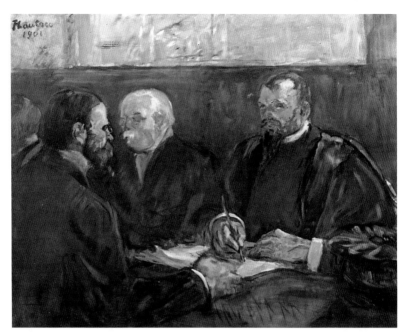

168 〈파리 의학교수들의 심사〉, 1901

　　자네를 스승으로 따르던 내 아들 앙리, 자네가 '꼬마'라고 부르던 그
애가 새벽 2시 15분에 이 세상을 떠났다네. 나는 네댓 시간 전에 당도했는
데 그 착한 영혼이 세상을 떠나는 끔찍한 장면을 결코 잊지 못할 걸
세.…… 그 애는 항상 착하고 상냥했지. 경멸보다 동정의 시선으로 자신
의 외모를 보는 사람들 때문에 고통을 받았었지. 하지만 누구도 탓하지 않
았다네. 그 애에게 죽음은 고통의 끝을 의미하네. 다음 생에는 아버지와
아들을 갈라놓는 법이 없는 영원한 애정을 가진 사이로 만났으면 바란다
네. 서로 사랑하는 두 사람이 결코 결혼이 허락되지 않는 같은 혈통의 자
손을 가진 결과로 금지되고 벌을 받는 일이 없었으면 좋겠어.

　　이 편지는 백작의 심경과 아들에 대한 사랑, 아들이 앓았던 유전병
에 대한 자책을 절절히 드러내고 있다. 이 병이 앙리의 요절에 중대한 원
인이 되었던 것이 분명하다. 물론 20대 초반에 시작된 알코올 중독과 매

독에 의해 악화되었을 것이다. 로트레크는 말로메 근처 생안드레뒤부아Saint-André-du-Bois 묘지에 묻혔고, 그의 어머니는 후에 아들의 묘가 방치될까 두려워 유골을 베르델레Verdelais 근처로 이장했다.

　로트레크가 세상을 떠난 직후 그에 대한 평가는 각양각색이었다. 『레코 드 파리』의 르 펠르티에(49쪽 참조)는 널리 신봉되는 관점을 표현했다. "우리 시대의 화가들 가운데 로트레크는 특이하고 비도덕적인 재능의 흔적을 남길 것이다. 그 주변의 모든 것에서 추함을 본 불구자의 그것으로서, 인생의 모든 결점, 사악함과 사실을 기록하는 데 있어 추함을 과장해서 말이다." 『르 쿠리에 프랑세』의 쥘 로크도 같은 의견을 표현했다. "로트레크의 재능을 부정하기는 어렵지만, 그것은 해롭고 불행한 영향을 주는 비도덕적인 것이었다." 그의 아버지는 아들의 재능에 의문을 품었고 1909년 툴루즈에 로트레크 동상을 세우려는 논의가 나오자 위원회에 편지를 보냈다. "내 아들은 재능이 없었으므로 나는 힘닿는 데까지 이 제안에 반대하겠소." 백작은 로트레크의 동상을 세우는 문제와 상관없이 자신의 죄책감이 지속되는 것을 참을 수 없었다.

　그러나 놀랄 만한 예외도 있었다. 『주르날 드 파리』 9월 10일자는 통찰력 있는 부고를 실었다.

　그는 부유한 배경으로 인해 인생의 모든 고통에서 벗어나 세상을 관찰하는 일에만 전념할 수 있었다. 그는 진정한 화가답게 지난 세기말까지 그리 즐거운 모습은 아니었던 것을 바라보았다. 그는 사실을 추구했고 편견이나 생각을 왜곡하는 가공이나 환상을 경멸했다. 그를 기웃거리는 구경꾼 아니면 고통받는 이들에게 쉽게 빠져드는 감상적인 호사가라고 여기는 사람들도 있을 것이다. 그러나 그것이 사실이 아님은 그의 작품을 통해 알 수 있다. 그는 진실을 찾기 위해 현실을 뒤집거나, 존재하지 않는 무언가를 묘사하기 위해 애쓰지 않았다. 그는 자신의 외모를 감수했다. 많은 사람들이 하는 대로 어떻게 보이는가에 집중하기보다는 진정으로 무엇인가를 보았다.

로트레크가 세상을 떠난 70여 년 후 이탈리아 영화감독 페데리코 펠리니Federico Fellini, 1920-1993는 경의를 표했다. "나에게 로트레크는 항상 형제이고 친구 같은 느낌이 들었다. 아마도 그가 뤼미에르 형제보다 앞서 영화의 시각적 기술을 예견했기 때문일 것이고, 어쩌면 사회에서 부도덕하다고 낙인찍히고 소외된 사람들과 경멸당한 사람들에게 언제나 끌렸기 때문일 것이다. 내가 아는 한 가지는 이거다. 나는 절대로 로트레크의 그림이나 포스터, 석판화를 무심한 시선으로 바라볼 수 없다. 그의 기억은 나를 떠난 적이 없다."

많은 이들이 그러하듯 로트레크의 성취를 한 개인의 성공 스토리라는 시각으로 바라보고 숭배한다면 크게 잘못 이해하는 것이다. 서양미술의 역사에 끼친 그의 영향은 개별 작품들의 가치보다 훨씬 중요한 문제였다. 아마도 그가 이 분야에 공헌한 바는 순수하게 미학적인 측면보다 훨씬 광범한, 막연하게 '취향'이라 기술되는 예술가와 일반 대중 사이에 놓인 중간지대에 있다. 19세기 말 인상주의에 의해 촉발되었던 미술의 대혁명은 '미술 애호가'로 알려진 상대적으로 극소수의 대중에게만 퍼졌을 뿐이다. 로트레크의 판화와 포스터가 대중적으로 성공하면서 이러한 혁명에 대한 광범위한 자각을 이끌어냈다. 색채의 자유로운 사용, 가정된 시각적 '실재'에 대한 의존에서 해방된 선과 형태, 그리고 장식효과에 대한 관심이 묘사에 대한 집착보다 중요할 수 있으며 하나의 미술작품이 자신만의 준거 틀을 창조할 수 있음을 증명했다. 그는 전통적인 원근법 체계를 무시하고 색면色面을 나란히 병치했는데, 이러한 선택은 순전히 자의적인 판단으로 이루어졌다. 또한 이삼십 년 전이라면 조롱을 샀을 만한 해부학적 왜곡을 시도했다. 그럼에도 그의 창작은 세잔과 반 고흐에게 가해진 혹평을 빗겨나서 파리 거리를 장식하고 극장 프로그램, 광고, 수많은 판화와 출판물에 등장했다.

사실 그는 근대미술에서 바로 이전의 위대한 혁신자들조차 광범위하게 시도하지 못한 기계적 복제의 영역을 끌어들였다. 이들 혁신자들은

그래픽 분야에 발을 들여놓을 때조차 로트레크가 발전시킨 기술적 측면 들을 치열하고 적극적으로 응용하지 못했다. 뷔야르처럼 '진지한' 동시 대 미술가들조차 잠시 채색 석판화 작업을 시도하는 동안 망설이고 확신 하지 못했다. 여기에서 로트레크는 삽화예술 전반에 엄청난 박차를 가함 으로써 회화와의 연관성을 강화했을 뿐 아니라 창조적 자신감을 부여했 다. 로트레크가 죽고 한 세기가 지난 지금 그의 영향은 광고, 만화, 특히 『아스테릭스Asterix』와 같은 채색만화, 공상과학소설 삽화에서 여전히 발견 할 수 있다.

중요한 점은 그의 작품 중 가장 주목할 만하고 의미 있는 그래픽 작 품들이 회화와 드로잉의 탄탄한 기초 위에 이루어졌다는 것이다. 그는 스케치북과 캔버스에 윤곽을 그리고 재작업을 수없이 반복했고, 여기에 서 시각적으로 불필요한 것들을 덜어냄으로써 모습의 핵심과 자세의 중 요성을 포착해냈다. 또한 색채를 실험하고 해방시킴으로써 지각된 현실 에 대한 의존에서 벗어나 인상주의자들도 시도하지 못한 방식을 구사했 다. 그는 여러 면에서 20세기 전반의 미술을 예견한 후기인상주의로 대 변되는 서양회화사에서 중요한 역할을 담당했다. 이것은 로트레크에게 직접적으로 영향을 받은 화가들의 작품을 보면 더욱 명확해진다. 지독히 도 개성적이라는 반 고흐는 1888년작 〈아를의 무도회장La Salle de danse à Arles〉 등에서 자신이 명명한 '파리화풍'을 도입했는데 이 화풍의 본보기가 로트 레크였다. 보나르와 뷔야르는 형태의 분석과 구조보다 장식적인 특징에 중점을 두었지만 1890년대에 로트레크로부터 영향을 받았다. 당시 파리 에서 활동하고 나탕송 부부와 친하게 지내던 에드바르트 뭉크Edvard Munch, 1863-1944는 화제작 〈절규The Scream〉를 복제해 『라 르뷔 블랑슈』에 실었고, 스트린드베리Strindberg에게 기사를 의뢰했다. 뭉크도 흑백 석판화로 극장 프로그램을 제작할 때 로트레크의 구성 요소 몇 가지를 응용했다. 1898 년 뢰브르 극장에서 공연된 입센의 작품 〈욘 가브리엘 보르크만Jean Gabriel Borkman〉의 옆으로 긴 모양의 프로그램에서 보이는 대각선의 강조적 사용 도 그중 하나였다.

로트레크 작품에 종종 깔려 있는 관능적 요소들은 노골적으로 드러나지 않을 때에도 다른 화가들이 이 주제를 다루는 데 영향을 끼쳤다. 로댕Rodin의 수채화, 에곤 실레Egon Schiele, 1890-1918의 일그러진 누드, 마티스Matisse의 초기작들, 청기사파Blaue Reiter의 회화 그리고 표현주의 전체가 로트레크의 혁신과 연관되었다. 하지만 20세기의 가장 혁명적인 화가로 꼽히는 파블로 피카소Pablo Picasso, 1881-1973에게 끼친 로트레크의 영향은 무엇보다 강력했다. 예술가로서 두 사람의 행보는 신기하게도 비슷한 점이 많았다. 1899년 2월 피카소는 오르타 드 에브로Horta de Ebro에서 바르셀로나로 돌아온 후 '네 마리 고양이Els 4 Gats'의 단골이 되었는데, 이곳은 페르 로뮤Pere Romeu가 2년 전에 브뤼앙의 미를리통을 그대로 모방하여 전시실, 공연장, 인형극장을 설치한 카바레아르티스티크였다. 이곳은 스페인 아방가르드의 중심으로서 성격이 유사한 몽마르트르와 긴밀히 접촉하여 로트레크의 포스터를 전시하고 그가 표현한 미학적 진보주의를 육성했다. 이곳은 피카소가 '청색시대'를 여는 배경이 되었다. 1904년작 〈소박한 식

169 말로메에서 어머니와 함께 있는 로트레크, 약 1899-1900

사*The Frugal Meal*〉, 1902년작 〈초록 스타킹*The Green Stockings*〉과 1901년작 〈호아킨 미르의 초상*Joaquin Mir*〉뿐 아니라 사창가와 잔 아브릴을 닮은 여인들을 그린 수많은 스케치와 드로잉, 1899년부터 1907년 사이 거리 모습처럼 로트레크의 형태와 색채의 사용에 크게 의존했다. 1900년 처음으로 파리를 잠깐 방문했던 피카소는 후에 "로트레크가 정말로 훌륭한 화가였음을 알게 되었다"라고 회상했다. 누구라도 이 판단에 기꺼이 동의하지 않을 수 없을 것이다.

연표

1864 11월 24일 알비의 레콜 마지가 14번지 뒤 보스크 호텔에서 알퐁스 샤를 툴루즈로트레크 몽파(1838-1912)와 아델조에, 결혼 전 이름 타피에 드 셀레랑(1841-1930) 사이에서 태어남. 세례명은 앙리 마리레이몽으로 아버지 알퐁스 백작이 즐겨 부른 이름이었음.

1872 어머니가 앙리를 데리고 파리 부아시 당글레가 시테 뒤 레티로 5번지 페레 호텔로 이사했고, 가을부터 리세 퐁탄(지금의 리세 콩도르세)에 다니기 시작함.

1874 1월 학교에서 온갖 상을 받음. 여름에 니스 방문.

1876 6월 첫 영성체.

1877 3월 1일 '왼발을 절게 되었다'고 조부모께 고함.

1878 봄 알비에서 왼쪽 다리가 골절됨.

1881 첫 바칼로레아 시험에 낙방함. 11월 툴루즈에서 합격함. 정규교육을 그만둠.

1882 르네 프랭스토와 생토노레포브루 233번지에서 그림 공부를 시작함. 보나의 화실로 옮겼는데 9월에 보나가 교습을 중지함. 앙리는 콩스탕스가 10번지 페르낭 코르몽 화실로 옮김. 그곳에서 에밀 베르나르, 프랑수아 고지, 르네 그르니에, 아돌프 알베르, 루이 앙크탱, 그리고 후에 빈센트 반 고흐를 만남.

1883 어머니가 말로메에 성을 구입했고 그곳에서 많은 시간을 보냄.

1884 르네와 릴리 그르니에 부부의 퐁텐가 아파트에서 함께 지냄.

1885 『르 미를리통』에 작품을 싣기 시작함. 모네를 방문함. 그르니에 부부의 집이 있던 빌리에쉬르모랭의 페르 앙슬랭 여관에 벽화를 그림.

1886 미를리통이 그의 작품을 상설 전시하기 시작함. 투라크가 7번지 코너에 있는 콜랭쿠르가 21번지 4층에 화실을 마련해 1897년까지 유지함. 겨울에 살롱 데 자르 장코에렝에서 전시함.

1887 그르니에 부부의 집에서 나와 앙리 부르주와 한 집에서 살았고, 반 리셀베르그Van

Rysselberghe를 만남.

1888 브뤼셀에서 제5회 《20인 그룹》 전시에 참여함. 서클 볼니에서 전시하고 제5회
《앙데팡당전》에서 〈물랭 드 라 갈레트〉를 선보임.

1889 서클 볼니에서 전시함.

1890 브뤼셀을 방문해 《20인 그룹》 전시에 참여하고, 동료인 앙리 드 그루Henry de Groux에 맞서
반 고흐를 변호함. 〈피아노 앞에 앉은 마드무아젤 디오〉를 제6회 《앙데팡당전》에
전시하고, 서클 볼니에도 작품을 선보임. 비아리츠를 방문하고 돌아와 앙리 부르주와
퐁텐가 21번지로 이사함.

1891 보나르와 인쇄공 에두아르 앙쿠르의 조언과 도움으로 석판화를 시작해 샤를 지들러가
주문한 물랭 루주와 라 굴뤼를 제작함. 제7회 《앙데팡당전》과 르 바르크 드 부트빌
갤러리에서 앙크탱, 보나르와 함께 전시함.

1892 브뤼셀 《20인 그룹》 전시, 제8회 《앙데팡당전》. 서클 볼니, 르 바르크 드 부트빌에서
전시함. 5월 런던을 방문해 채링 크로스 호텔에 머묾.

1893 브뤼셀 《20인 그룹》 전시(근처 익셀Ixelles에서 포스터 전시). 샤를 모랭과 함께 부소
발라동에서 전시. 제9회 《앙데팡당전》과 제5회 《화가 조각가전》에 전시. 아리스티드
브뤼앙과 생장레되쥐모Saint-Jean-les-Deux-Jumeaux에서 머물다가 노르망디의 앙크탱을 방문함.
부르주가 결혼하자 아파트 1층 화실 옆으로 이사함. 『피가로 일뤼스트레』와 작업함.

1894 벨기에, 네덜란드, 루앙과 런던을 방문함. 뒤랑뤼엘 갤러리와 런던 로열 아쿠아리움에서
전시함(포스터).

1895 브뤼셀의 리브르 에스테티크에서 판화 5점을 전시하고, 런던을 방문해 오스카 와일드를
만났으나 그가 모델 제안을 거절해, 첼시에서 휘슬러를 그리고, 로열 아쿠아리움에서
다시 포스터를 전시함. 파리에서 제11회 《앙데팡당전》, 《살롱 드 라 소시에트 나시오날 드
보자르》, 《상트네르 드 라 리토그라피Centenaire de la Lithographie》, 제14회 《살롱 데 셍》,
포레스트가 9번지 만지주아이앙 갤러리에서 일반에게 공개하지 않는 두 개의 전시실을
포함해 전시함. 노르망디를 방문해 르 아브르에서 아카숑까지 항해함. 리스본에 갔다가
모리스 기베르와 함께 마드리드를 경유해 돌아옴.

1896 브뤼셀 제3회 《살롱 드 라 리브르 에스테티크》, 만지주아이앙과 살롱 데 셍에서 전시함.
르 아브르, 보르도, 아르카숑, 왈헤렌(배편으로), 산 세바스티안, 부르고스, 마드리드와
톨레도를 방문함. 무정부주의 재판을 드로잉함.

1897 브뤼셀 살롱 드 리브르 에스테티크와 제13회 《앙데팡당전》에 전시함. 런던에 가서 윌리엄

로덴스타인을 만남. 프로쇼가 15번지의 새로운 화실로 이사함.

1898 시테 프로쇼의 화실에서 전시하고, 런던 리전트가의 구필 갤러리에서 작품 78점을 선보임. 빌레느브쉬르욘느에 있는 나탕송의 집에 머물며 뷔야르가 그를 그림.

1899 2월 초 어머니가 남자 간호사 두 명을 고용해 그를 돌보게 함. 2월 27일과 5월 17일 사이에 뇌이 마드리드가 16번지에 있는 세메레인 박사의 요양원에 갇힌 채 집안의 하인 베르트 사라잔의 정기적 방문을 받음. 그곳에서 나온 후 알비에 갔다가 르 아브르에서 보르도로 항해하고, 어머니와 말로메에 머묾. 1900년 만국박람회 석판화 부문 심사위원이 됨.

1900 화실 근처 프로쇼가 14번지에서 전시함. 르 아브르, 말로메와 보르도에서 아파트를 빌려 머묾.

1901 보르도와 말로메에서 새해를 맞고 잠시 파리로 돌아왔다가 8월 20일 다시 말로메로 돌아감. 9월 9일 그곳에서 사망함. 생안드레뒤부아에 묻혔다가 후에 근처의 베르델레로 이장됨.

참고 문헌

Adhémar, Jean, *Toulouse -Lautrec, Elles*, Monte Carlo 1952

Adriani, Götz, *Lautrec und das Paris um 1900*, Cologne 1978

Adriani, Götz, *Toulouse-Lautrec*, London 1987

Adriani, Götz(ed.), *Toulouse-Lautrec:The Complete Graphic Works*, exh. cat. Royal Academy of Arts, London 1988

Blanche, Jacques-Emile, *Propos de peintre*, Paris 1921

Bouret, J., *Toulouse-Lautrec*, London 1964

Castleman, Riva and Wolfgang Wittrock, *Henri de Toulouse-Lautrec: Images of the 1890s*, exh. cat., Museum of Modern Arts, New York, 1985

Catalogue Musée de Toulouse-Lautrec, Albi 1985

Cooper, D., *Henri de Toulouse-Lautrec*, London 1955

Devoisins, Jean, *L'universe de Toulouse-Lautrec*, Paris 1980

Dortu, M. G., *Tulouse-Lautrec et son oeuvre*, 6 vols, New York 1971

Fellini, Federico, 'Pourquoi j'aime Toulouse-Lautrec,' *Gazette des beaux-arts*, February 1976

Florisoone, Michel and Julien, Edouard, *Exposition Toulouse-Lautrec à l'Orangerie des Tuileries*, Paris 1952

Foucart, Bruno, *La Poste-modernite de Toulouse-Lautrec. Tout 'oeuvre peint de Toulouse-Lautrec*, Paris 1986

Gassiot-Talabo, Gérard, *Toulouse-Lautrec au Musée de Albi*, Paris 1966

Gauzi, F., *My Friend Toulouse-Lautrec*, London 1957

Goldschmidt, L. and H. Schimmel, *Unpublished Correspondence of Henri de Toulouse-Lautrec*, London 1969

Guilbert, Yvette, *Chansons de ma vie*, Paris 1927

Hanson, L. and H., *The Tragic Life of Toulouse-Lautrec*, London 1956

Hartrick, A.S., *A Painter's Pilgrimage through Fifty Years*, Cambridge 1939

Huisman, P. and M.G. Dortu, *Lautrec by Lautrec*, London and New York 1964

Joyant, Maurice, *Henri de Toulouse-Lautrec, I. Peinture, II. Dessins, estampes, affiches*, Paris 1926-1927

Julien, Edouard, *Toulouse-Lautrec au Musée de Albi*, Albi 1952

Julien, Edouard, *Toulouse-Lautrec au cirque*, Pairs 1956

Julien, Edouard, *Toulouse-Lautrec, Moulin Rouge et cabarets*, Paris 1958

Lassaigner, J., *Toulouse-Lautrec and the Paris of Cabarets*, New York 1970

Longstreet, S. *The Drawings of Toulouse-Lautrec*, Alhambra 1966

Mack, Gerestler, *Toulouse-Lautrec*, New York 1938

Natanson, Thadée, *Un Henri de Toulouse-Lautrec*, Geneva 1951

Perruchot, H., *Toulouse-Lautrec*, London 1960

Post-Impressionism, exh. cat. Royal Academy of Arts, London 1979

Rewald, J., *Post-Impressionism from Van Gogh to Gauguin*, London and New York 1978

Rothenstein, William, *Men and Memories*, London 1931

Schaub-Koch, Emile, *Psychoanalysis d'un peintre moderne, Henri de Toulouse-Lautrec*, Paris 1935

Symons, Arthur, *Parisian Nights*, London 1926

Tapié de Céleyran, Mary, *Notre oncle Lautrec*, Geneva 1956

Van Schmidt, *Toulouse-Lautrec Case Report and Diagnostic*, Copenhagen 1966

Wittrock, W., *Toulouse-Lautrec. The Complete Prints*, London 1985

인용 출처

• 다음은 본문에 적지 않은 인용 출처다. 참고 문헌에 나온 책은 저자의 이름만 표기한다.

1장
11–12쪽 Gauzi, p.91; 나탕송과 길베르는 Perruchot에서 인용, p.190–191
12쪽 Huisman and Dortu, p.22–23
13–14쪽 Goldschmidt and Schimmel, p.19; Gauzi, p.27
17쪽 마리 타피에 드 셀레랑이 제공한 정보는 Perruchot에서 인용, p.23
18쪽 Perruchot, p.42
19쪽 Perruchot, p.267; Huisman and Dortu, p.194

2장
21–22쪽 Goldschmidt and Schimmel, p.3
26–27쪽 Perruchot, p.199; Joyant이 Gauzi에서 인용, p.79
29쪽 Huisman and Dortu, p.20
32–35쪽 Joyant, p.192
40쪽 Adriani, 1987, p.13
42쪽 Goldschmidt and Schimmel, p.64–65
44쪽 Huisman and Dortu, p.36
45쪽 Joyant, p.139–141; Goldschmidt and Schimmel, p.67

3장
48쪽 Goldschmidt and Schimmel, p.69, 83, 84, 85
49쪽 Perruchot, p.71
50쪽 Huisman and Dortu, p.44
54쪽 시냑의 일기 1897년 5월 24일, Gazette de Beaux Arts 1952년 4월호에 게재
57쪽 Pierre Mornand, Emile Bernard et ses amies, Geneva 1957, p.57
58쪽 Huisman and Dortu, p.44
61쪽 Charles Baudelaire, 'Le Peintre de la vie moderne' ,Ecrits sur l'art, vol.2, Paris 1971, p.145

4장
68쪽 John Milne, The Studios of Paris, New Heaven 1988, p.129; Goldschmidt and Schimmel, p.85; Perruchot, p.85–88
77쪽 Emile Zola, 『목로주점L'Assommoir』, Paris, 1969년판, p.261
74쪽 Perruchot, p.99
87쪽 Adriani, p.63–64; Robert L. Herbert, 『인상주의: 미술, 여가와 파리인의 사회Impressionism: Art, Leisure and Parisian Society』, New Haven 1988, p.87
90쪽 John Rewald (편), Camille Pisarro: Letters to his son Lucien, New York 1943(1891년 4월 13일자 편지)

5장

96–97쪽 Gauzi, p.82

102쪽 *The Complete Letters of Vincent van Gogh*, London 1958(편지476)

104쪽 Maurice Joyant, *L'Art et les artistes*, 1927년 2월 25일, Perruchot에서 인용, p.94

105쪽 Aristide Bruant, *Dans la rue*, Paris 1924

110쪽 Joan U. Halperin 편, *Felix Fénéon, Oeuvres plus que complètes*, Geneva 1970, p.229–230

113쪽 Huisman and Dortu, p.90

115쪽 Adriani, 1988, p.23

124쪽 Goldschmidt and Schimmel, p.198

126쪽 Herbert D. Schimmel and Philip Denis Cate, *The Henri de Toulouse-Lautrec and W.H.B. Sands Correspondence*, New York 1983

7장

179쪽 Cooper, p.74

8장

191쪽 Goldschmidt and Schimmel, p.169

222쪽 Juan-Eduardo Cirlot, *Picasso: Birth of a Genius*, London 1972, p.106

도판 목록

2쪽: 에두아르 뷔야르, 〈툴루즈로트레크〉,
1898년, 판지에 유채, 39×30cm, 알비,
툴루즈로트레크 미술관

1 세 살의 앙리 드 툴루즈로트레크, 사진
2 앙리 드 툴루즈로트레크, 1892, 파리,
국립도서관
3 〈아델 드 툴루즈로트레크 백작부인La
Comtesse Adéle de Toulouse-Lautrec〉, 1892, 목탄,
61.1×44cm, 알비, 툴루즈로트레크
미술관
4 보스크 성, 사진
5 스코틀랜드 복장을 한 알퐁스 드
툴루즈로트레크 백작, 사진, 파리,
국립도서관
6 〈매를 길들이는 알퐁스 드
툴루즈로트레크 백작Le Comte Alphonse de
Toulouse-Lautrec en Fauconnier〉, 1879-1881,
캔버스에 유채, 23.4×14cm, 알비,
툴루즈로트레크 미술관
7 레이몽 드 툴루즈로트레크 백작,
〈오른쪽으로 멈춰선 말Cheval arrêté vers la
droite〉, 1838, 연필, 18.2×23.2cm, 알비,
툴루즈로트레크 미술관
8 알퐁스 드 툴루즈로트레크 백작,
〈뒤따르는 말 두 마리Deux Chevaux se
suivants〉, 펜과 연필, 18×23.6cm, 알비,

툴루즈로트레크 미술관
9 샤를 드 툴루즈로트레크 백작이 그린
앙리, 약 1878-1879, 연필,
31.1×20.1cm, 알비, 툴루즈로트레크
미술관
10 〈르네 프랭스토René Princeteau〉, 1882,
캔버스에 유채, 71×54cm, 개인 소장
11 르네 프랭스토, 〈말을 탄 알퐁스 드
툴루즈로트레크 백작과 아들 앙리 드
툴루즈로트레크Le Comte Alphonse et son fils Henri
de Toulouse-Lautrec à cheval〉, 약 1874, 연필,
15.2×22.2cm, 알비, 툴루즈로트레크
미술관
12 로트레크의 초기 스케치북 일부, 약
1873-1881, 회색 종이에 연필,
12×19cm, 알비, 툴루즈로트레크 미술관
13 장교를 그린 초기 드로잉, 1880
14 로트레크가 친구 샤를 카스텔봉에게
보낸 1878년의 수채화, 수채, 1878,
13×22cm, 버지니아 어퍼빌, 폴 멜론
부부 컬렉션
15 〈셀레랑, 포도밭 풍경Celeyran, vue des vignes〉,
1880, 목판에 유채, 16.5×23.9cm, 알비,
툴루즈로트레크 미술관
16 〈알비에 있는 카스텔비예의 구름다리Le
Viaduc du Castelvieil à Albi〉, 1880, 목판에
유채, 14.1×23.4cm, 알비,
툴루즈로트레크 미술관
17 〈셀레랑, 개울가에서Céleyran, au bord de la

riviére〉, 1880, 목판에 유채,
16.7×23.9cm, 알비, 툴루즈로트레크
미술관

18 〈오퇴유의 추억*Le Souvenir d'Auteuil*〉, 1881,
캔버스에 유채, 58×53cm, 개인 소장

19 〈셀레랑의 벤치에 앉아 있는 늙은
여인*Vieille Femme assie sur un banc à Céleyran*〉,
1882, 목판에 유채, 16.5×23.9cm, 알비,
툴루즈로트레크 미술관

20 〈말로메의 포도 수확, 술 창고로
돌아가는 길*Vendanges à Malromé, retour au chai*〉,
1880-1883, 펜과 검은색, 파란색 연필,
40×30cm, 알비, 툴루즈로트레크 미술관

21 〈아델 드 툴루즈로트레크 백작부인*Le
Comtesse Adéle de Toulouse-Lautrec*〉, 1882,
캔버스에 유채, 43×35cm, 개인 소장

22 〈거울 앞의 로트레크 초상*Portrait de Lautrec
devant une glace*〉, 약 1880-1883, 판지에
유채, 40.3×32.4cm, 알비,
툴루즈로트레크 미술관

23 에두아르 마네, 〈온실 속의 마네
부인*Madame Manet dans la serre*〉, 1879,
캔버스에 유채, 81×100cm, 오슬로,
노르웨이 국립미술관

24 〈아델 드 툴루즈로트레크 백작부인*La
Comtesse Adéle de Toulouse-Lautrec*〉, 1883,
캔버스에 유채, 92×80cm, 알비,
툴루즈로트레크 미술관

25 〈셀레랑의 청년 루티*Le Jeune Routy à Céleyran*〉,
1882, 캔버스에 유채, 61×49.8cm,
바이에리셰Bayerische
Staatsgemaidesammlungen, 노이에
피나코테크, 뮌헨

26 〈말과 경주견*Chevaux et chiens lévriers*〉, 1881,
연필, 펜과 잉크, 20×31cm, 함부르크,
개인 소장

27 〈샤를 드 툴루즈로트레크 백작*Le Comte
Charles de Toulouse-Lautrec*〉, 1882, 종이에
목탄, 59.5×46cm, 알비,
툴루즈로트레크 미술관

28 〈에밀리 드 툴루즈로트레크 백작부인*La
Comtesse Emilie de Toulouse-Lautrec*〉, 1882,
종이에 목탄, 63×47.8cm, 뮌헨,
근대미술관

29 〈말을 탄 사람, 거리의 신사*Cavalier, Monsieur
du Passage*〉, 1881, 캔버스에 유채,
73.2×54.3cm, 뮌헨, 개인 소장

30 코르몽 화실, 사진.

31 페르낭 코르몽, 〈카인의 도주*La Fuite de
Caïn*〉, 1880, 캔버스에 유채,
384×700cm, 오르세 미술관, 파리.
사진: 프랑스국립박물관연합

32 〈침대에 앉은 나신의 여인 습작*Etude de nu,
femme assise sur un divan*〉, 1882, 캔버스에
유채, 41×32.5cm, 알비,
툴루즈로트레크 미술관

33 〈에밀 베르나르*Emile Bernard*〉, 1885,
캔버스에 유채, 54×44.5cm, 런던,
테이트 갤러리

34 〈빈센트 반 고흐*Vincent van Gogh*〉, 1887,
파스텔, 57.1×47.3cm, 암스테르담,
빈센트 반 고흐 미술관. 사진:
시립근대미술관

35 루이 앙크탱, 〈신문을 읽는 젊은 여인*Jeune
Femme lisant un journal*〉, 1890, 두꺼운 판지에
놓인 종이에 파스텔, 54×43.5cm, 런던,
테이트 갤러리

36 『레스탕 오리지날*L'Estampe Originale*』
1893년 3월호 표지, 채색 석판화,
56.5×65.2cm

37 에밀 베르나르, 〈라 굴뤼*La Goulue*〉, 약
1886-1889, 펜과 잉크, 29.2×19.8cm,
개인 소장

38 오노레 도미에, 〈식당의 뮤즈*La Muse de la
brasserie*〉, 1864, 석판화, 19.8×25.3cm

39 오노레 도미에, 〈세탁부*La Blanchisseuse*〉,
1852, 나무에 유채, 27×21.3cm,
로테르담, 보이만스 반 뵈닝겐 미술관

40 〈세탁부*La Blanchisseuse*〉, 1888, 종이에
목탄, 65×50cm, 알비, 툴루즈로트레크
미술관

41 〈관객에 인사하는 이베트 길베르*Yvette
Guilbert saluant le public*〉, 1894, 인화지의
복사 위에 유채, 48×28cm, 알비,
툴루즈로트레크 미술관

42 일본 사무라이 복장을 한 로트레크, 약
1892. 사진: M. 기베르*Guibert*,
파리국립도서관

43 릴리 그르니에, 사진.

44 〈릴리 그르니에*Lily Grenier*〉, 1888,
캔버스에 유채, 54×45cm, 개인 소장

45 1889년 르 쿠리에 프랑세의 가장무도회.
사진: F. 고지*Gauzi*. 파리국립도서관

46 〈엘렌 바리*Hélène Vary*〉, 1888, 판지에
유채, 74.5×49cm, 브레멘, 미술관

47 〈세탁부〉, 1888, 캔버스에 유채,
93×74.9cm, 개인 소장

48 엘렌 바리, 1888. 사진: F. 고지*Gauzi*

49 빈센트 반 고흐, 〈물랭 드 라 갈레트*Le
Moulin de la Galette*〉, 1886, 연필과 수채,
31×24.7cm, 암스테르담, P. and N. de
Boer

50 〈물랭 드 라 갈레트의 구석*Un Coin du
Moulin de la Galette*〉, 1889, 캔버스에 유채,
88.9×101.3cm, 시카고 아트

인스티튜트, 루이스 L. 코번 부부
메모리얼 컬렉션

51 물랭 드 라 갈레트 정원에서 로트레크와
친구들, 사진

52 〈물랭 드 라 갈레트에서, 라 굴뤼와
발랑탱 르 데소세*Au Moulin de la Galette, La
Goulue et Valentin le Désossé*〉, 1887, 판지에
유채, 52×39.2cm, 알비,
툴루즈로트레크 미술관

53 〈물랭 루주에서, 라 굴뤼와 언니*Au Moulin
Rouge, La Goulue et sa soeur*〉, 1892, 채색
석판화, 46.2×34.7cm

54 〈라 굴뤼의 막사*La Baraque de la Goulue*〉,
1895, 먹, 22.8×36.2cm, 알비,
툴루즈로트레크 미술관

55 클리시 대로의 물랭 루주. 사진: H.
Roger Viollet

56 〈놀이공원〉(라 굴뤼의 부스 패널)*Foire du
Trône*〉, 1895, 캔버스에 유채,
285×307.5cm, 파리, 오르세 미술관.
사진: 프랑스국립박물관연합*Reunion des
Musees Nationaux*

57 〈물랭 루주에서*Au Moulin Rouge*〉, 1890,
캔버스에 유채, 114.3×149.8cm,
필라델피아 미술관, The Henry P.
Mcllhenny Collection, in memory of
Frances P. Mcllhenny

58 〈루이 13세의 의자 카드리유 댄스*Le
Quadrille de la chaise Louis-XIII*〉, 1886, 먹과
목탄, 50×32cm, 알비, 툴루즈로트레크
미술관

59 로슈슈아르 대로 84번지의 샤 누아르.
사진

60 〈진 칵테일*Le Gin Cocktail*〉, 1886, 청회색
종이에 목탄과 초크, 47.5×62cm, 알비,

툴루즈로트레크 미술관

61 〈첫 영성체 날Un Jour de première communion〉,
1888, 판지에 목탄과 유채,
64.7×36.8cm, 툴루즈, 오귀스틴 박물관

62 에두아르 마네, 〈자두Le Prune〉, 약 1877,
캔버스에 유채, 73.6×50.2cm, 워싱턴
D.C., 국립미술관

63 〈숙취La Gueule de bois〉, 1889, 잉크와
파란색 연필, 49.3×63.2cm, 알비,
툴루즈로트레크 미술관

64 빈센트 반 고흐, 〈탕부랭에서Au
Tambourin〉, 1887년, 캔버스에 유채,
55.4×46.5cm, 암스테르담, 빈센트 반
고흐 미술관

65 〈수잔 발라동Suzanne Valadon〉, 1886,
캔버스에 유채, 54×45cm, 코펜하겐, 니
칼스버그 글립토텍 미술관

66 〈불르바르 엑스테리외Boulevard Extérieur〉를
위한 습작, 1889, 종이에 먹, 65×41cm,
개인 소장

67 〈잔 웬즈Jeanne Wenz〉, 1886, 캔버스에
유채, 81×59cm, 시카고 아트
인스티튜트, 루이스 L. 코번 부부
메모리얼 컬렉션

68 〈화장 분Poudre de riz〉, 1887-1888, 판지에
유채, 56×46cm, 암스테르담 미술관

69 테오필알렉상드르 스타인렌, 『르
미를리통Le Mirliton』1886년 1월 15일자
표지

70 〈마지막 인사Le Dernier Salut〉, 『르
미를리통』1887년 3월호 표지

71 『르 미를리통』1887년 8월호 표지

72 〈라 굴뤼La Goule〉, 물랭 루주 포스터,
1891, 채색 석판화, 84×122cm

73 피에르 보나르, 〈프랑스샹파뉴France-
Champagne〉, 1889, 석판화, 포스터,
76.5×58.4cm

74 쥘 셰레, 〈물랭 루주의 무도회Bal au Moulin
Rouge〉, 1889, 석판화, 포스터,
59.7×41.9cm

75 『라 르뷔 블랑슈La Revue Blanche』(2쇄),
1895, 채색 석판화, 포스터,
125.5×91.2cm

76 〈카바레의 아리스티드 브뤼앙Aristide Bruant
dans son cabaret〉, 1892, 채색 석판화,
엘도라도의 포스터, 137×96.5cm

77 〈카바레의 아리스티드 브뤼앙〉, 1892,
채색 석판화, 앙바사되르의 포스터,
133.8×91.7cm

78 〈자전거를 탄 브뤼앙Bruant à bicyclette〉,
1892, 판지에 유채, 74.5×65cm, 알비,
툴루즈로트레크 미술관

79 〈물랭 루주의 영국인L'Anglais au Moulin
Rouge〉, 1892, 판지에 유채와 구아슈,
85.7×66cm, 메트로폴리탄 미술관, 뉴욕

80 〈물랭 루주의 영국인〉, 1892, 채색
석판화, 47×37.3cm

81 〈아리스티드 브뤼앙Aristide Bruant〉, 1893,
채색 석판화, 『르 미를리통』에 실린
로트레크의 포스터 최종본, 81×55cm

82 〈콩페티Confetti〉, 1894, 채색 석판화,
영국회사 벨라 & 맬허브Bella &
Malherbe의 포스터, 57×39cm

83 〈머리손질La Coiffure〉, 1893, 채색 석판화,
테아트르 리브르의 〈파산Une Faillite〉
프로그램(2쇄), 33×25.5cm

84 〈메이 밀통May Milton〉(도86의 스케치),
1895, 종이에 파란색과 검정 초크,
74×58.9cm, 뉴헤이븐, 예일대학교
미술관

85 〈메이 벨포르May Belfort〉(도87의 스케치),
 1895, 종이에 구아슈, 83×62cm, 개인
 소장

86 〈메이 밀통〉, 1895, 채색 석판화,
 포스터(2쇄), 79.5×61cm

87 〈메이 벨포르〉, 1895, 채색 석판화,
 포스터(4쇄), 79.5×61cm

88 〈세스코 사진관Le Photographe Sescau〉, 1894,
 채색 석판화, 포스터(3쇄), 60.7×79.5cm

89 〈라 그랑드 로지La Grande Loge〉, 1896-
 1897, 채색 석판화, 포스터(2쇄),
 51.3×40cm

90 〈폴리 베르제르의 로이 풀러La Loïe Fuller
 aux Folies Bergère〉, 1892-1893, 판지에 검정
 초크와 유채, 63.2×45.3cm, 알비,
 툴루즈로트레크 미술관

91 〈잔 아브릴Jane Avril〉, 1893, 판지에 유채,
 66.8×52.2cm, 알비, 툴루즈로트레크
 미술관

92 〈'멜리나이트' 잔 아브릴Jane Avril, La
 Mélinite〉, 1892, 판지에 유채, 86.5×65cm,
 알비, 툴루즈로트레크 미술관

93 〈마드무아젤 에글랑틴 공연단La Troupe de
 Mademoiselle Eglantine〉, 1895-1896, 채색
 석판화, 포스터(3쇄), 61.7×80.4cm

94 〈물랭 루주에서 나오는 잔 아브릴Jane Avril
 sortant du Moulin Rouge〉, 1892, 판지에
 구아슈, 84.4×63.5cm, 하트포드,
 코네티컷, Wadsworth Atheneum

95 〈물랭 루주로 들어가는 잔 아브릴Jane Avril
 entrant dans le Moulin Rouge〉, 1892, 판지에
 유채와 파스텔, 102×55cm, 런던,
 코톨드 미술관

96 〈디방 자포네Le Divan Japonais〉, 1892, 채색
 석판화, 포스터, 80.8×60.8cm

97 〈자르댕 드 파리의 잔 아브릴Jane Avril au
 Jardin de Paris〉, 1893, 채색 석판화, 포스터,
 124×91.5cm

98 '이베트 길베르' 화집 표지, 1898,
 석판화, 포스터(3쇄), 22.7×16.5cm

99 〈사이클 선수 마이클Cycle Michael〉, 1896,
 석판화, 포스터 디자인, 81.5×121cm

100 〈심슨 체인La Châine Simpson〉, 심슨스의 두
 번째 포스터, 1896, 채색 석판화,
 포스터, 82.8×120cm

101 〈벨로드롬 버팔로의 트리스탕
 베르나르Tristan Bernard au Vélodrome Buffalo〉,
 1895, 캔버스에 유채, 65×80.9cm, 개인
 소장

102 〈로맹 쿨뤼Romain Coolus〉, 1899, 판지에
 유채, 56.2×36.8cm, 알비,
 툴루즈로트레크 미술관

103 〈라 르네상스에서, '페드라'의 사라
 베른하르트A la Renaissance, Sarah Bernhardt dans
 'Phèdre'〉, 1893, 석판화, 34.2×23.5cm

104 〈오페라극장에서, '파우스트'의 마담
 카롱A l'Opéra, Madame Caron dans 'Faust'〉, 1893,
 석판화, 36.2×26.5cm

105 〈관람석, 타데와 미시아La Loge, Thadée et
 Misia〉, 1896, 석판화, 37.2×26.8cm

106 〈코메디 프랑세즈의 가브리엘 타피에 드
 셀레랑Le Docteur Gabriel Tapié de Céleyran à la
 Comedie-Francaise〉, 1894, 캔버스에 유채,
 110×56cm, 알비, 툴루즈로트레크
 미술관

107 〈앙리 부르주Monsieur le Docteur Bourges〉,
 1891, 판지에 유채, 79×50.5cm,
 피츠버그, 카네기 인스티튜트 미술관

108 〈편도선 수술Une Opèration aux amygdales〉,
 1891, 판지에 유채, 73.9×49.9cm,

클라크 미술관, 윌리엄스 타운

109 〈폴 르클레르크Paul Leclercq〉, 1897, 판지에 유채, 54×64cm, 파리, 오르세 미술관. 사진: 프랑스국립박물관연합

110 로트레크와 릴리 그르니에의 캐리커처, 1888, 종이에 펜과 잉크, 11.1×17.7cm, 개인 소장

111 물랭가 24번지 사창가의 무어풍 홀, 1890년대, 사진: 파리 국립도서관

112 물랭가 사창가의 '종업원들', 사진: F. 고지Gauzi

113 〈마르셀Marcelle〉, 1894, 판지에 유채, 46.5×29.5cm, 알비, 툴루즈로트레크 미술관

114 에드가 드가, 〈사창가의 세 창녀Trois Prostituées au bordel〉, 약 1879, 회색 모노타이프에 파스텔, 16×21.5cm, 암스테르담, 네덜란드 국립미술관

115 에밀 베르나르, 《사창가에서Au Bordel》 화집의 면, 1888, 암스테르담 미술관

116 에밀 베르나르, 《사창가에서》 화집의 면, 1888

117 비토레 카르파초, 〈두 궁녀Two Courtesans〉, 약 1495, 패널에 유채, 94×64cm, 베네치아, 코레르 미술관

118 〈물랭가La Rue des Moulins〉, 1894, 나무를 댄 판지에 유채, 83.5×61.4cm, 워싱턴 D.C. 국립미술관, 체스터 네일 컬렉션 1962

119 〈물랭가의 살롱에서Au Salon de la rue des Moulins〉, 1894, 파스텔, 111×132cm, 알비, 툴루즈로트레크 미술관

120 〈물랭가의 살롱에서〉, 1894-1895, 캔버스에 검정 초크와 유채, 111.5×132.5cm, 알비, 툴루즈로트레크

121 〈물랭가의 세탁공Le Blanchisseur de la rue des Moulins avec la fille tourière〉, 1894, 판지에 유채, 57.8×46.2cm, 알비, 툴루즈로트레크 미술관

122 〈구내식당의 여인들Ces Dames au réfectoire〉, 1893, 판지에 유채, 60.3×80.3cm, 부다페스트, 헝가리 미술관

123 〈아저씨, 아주머니와 개Monsieur, madame et le chien〉, 1893, 캔버스에 검정 초크와 유채, 48×60cm, 알비, 툴루즈로트레크 미술관

124 귀스타브 쿠르베, 〈낮잠Le Sommeil〉, 1886, 캔버스에 유채, 135×200cm, 파리, 프티팔레 미술관

125 〈친구들Les Amies〉, 1895, 판지에 유채, 45.5×67.5cm, 개인 소장

126 〈두 친구Les Deux Amies〉, 1894, 판지에 유채, 48×34cm, 런던, 테이트 갤러리

127 〈침대에서Au Lit〉, 1894, 판지에 유채, 52×67.3cm, 알비, 툴루즈로트레크 미술관

128 〈르 디방, 롤랑드Le Divan, Rolande〉, 1894, 판지에 유채, 51.7×66.9cm, 알비, 툴루즈로트레크 미술관

129 〈노곤하게 누운 여인Femme sur le dos Lassitude〉, 1896, 판지에 유채, 《그녀들Elles》 연작의 10면을 위한 습작, 40×60cm, 개인 소장

130 〈욕조의 여인Femme au tub〉, 1896, 채색 석판화, 《그녀들》 연작의 4면, 49×52.5cm

131 《그녀들Elles》의 권두화, 1896, 채색 석판화(2쇄), 52.4×40.4cm

132 〈앉아 있는 여자 어릿광대, 마드무아젤 차우카오La Clownesse Assise, Mademoiselle Cha-U-

Kao〉, 1896, 채색 석판화, 52.7×40.5cm

133 에두아르 마네, 〈나나*Nana*〉, 1876-1877,
캔버스에 유채, 154×115cm, 함부르크
미술관

134 〈거울 앞에 선 누드*Nu devant une glace*〉,
1897, 판지에 유채, 62.8×47.9cm, 개인
소장

135 〈코르셋 조이기*La Conquéte de passage*〉, 1896,
실크에 검정 초크와 유채, 104×66cm,
알비, 툴루즈로트레크 미술관

136 〈아델 드 툴루즈로트레크 백작부인〉,
1887, 캔버스에 유채, 55×46cm, 알비,
툴루즈로트레크 미술관

137 〈모델*La Modiste*〉, 1900, 목판에 유채,
60.9×49.2cm, 알비, 툴루즈로트레크
미술관

138 조르주 쇠라, 〈서커스*Le Cirque*〉, 1890-
1891, 185.4×150.1cm, 파리, 오르세
미술관. 사진: Bulloz

139 〈페르난도 서커스에서: 여자 곡마사*Au
Cirque Fernando: L'Equestrienne*〉, 1888,
캔버스에 유채, 98.4×161.3cm, 시카고
아트 인스티튜트, 조지프 윈터보섬
컬렉션

140 〈오페라극장의 바순 연주자 데지레
디오*Monsieur Désiré Dihau, Basson de l'Opéra*〉,
1890, 캔버스에 유채, 56.2×45cm, 알비,
툴루즈로트레크 미술관

141 〈어린 심부름꾼*Le Petit Trottin*〉, 1893,
석판화, 27.8×18.9cm

142 에드가 드가, 〈피아노 앞에 앉은
마드모아젤 디오*Mademoiselle Dihau au piano*〉,
약 1869-1872, 39×32cm, 파리, 오르세
미술관. 사진: 프랑스국립박물관연합

143 빈센트 반 고흐, 〈피아노 앞의 마그리트

가셰*Marguerite Gachet au piano*〉, 1890,
캔버스에 유채, 102×50cm, 바젤 미술관

144 〈피아노 앞에 앉은 디오〉, 1890, 판지에
유채, 69×49cm, 알비, 툴루즈로트레크
미술관

145 〈물랭 루주에서〉, 1892, 캔버스에 유채,
122.8×140.3cm, 시카고 아트
인스티튜트, 헬렌 버치 버렐릿 메모리얼
컬렉션

146 에드가 드가, 〈압생트*L'Absinthe*〉, 1876,
캔버스에 유채, 92×68cm, 파리, 오르세
미술관. 사진: 지로동*Giraudon*

147 〈라미에서*A la mie*〉, 1891, 판지에 유채,
53×68cm, 보스턴 미술관

148 〈화장대에서, 푸풀 부인*A la toilette, Madame
Poupoule*〉, 1898, 목판에 유채,
60.8×49.6cm, 알비, 툴루즈로트레크
미술관

149 로트레크와 1895년 크루즈 여행을
함께한 식민지 장교 부인. 사진

150 〈요트 여행 54호실의 승객*La Passagere du 54,
Promenade en yacht*〉, 1895, 채색 석판화,
포스터, 61×44.7cm

151 〈기마경찰〉, 1898, 종이에 펜,
26×26.9cm, 알비, 툴루즈로트레크
미술관

152 〈오스카 와일드와 로맹 쿨뤼*Oscar Wilde et
Romain Coolus*〉, 1896, 석판화, 30.3×49cm

153 〈춤추는 쇼콜라*Chocolat dansant*〉, 1896,
물감과 연필, 65×50cm, 알비,
툴루즈로트레크 미술관

154 〈루아이알가의 아이리시 앤 아메리칸
바*Irish and American Bar, Rue Royale*〉, 1895,
30.3×49cm

155 〈잔 아브릴*Jane Avril*〉, 1899, 종이에 연필,

55.8×37.6cm, 개인 소장

156 〈나의 보호자Mon Gardien〉, 1899, 목판에 유채, 43×36cm, 알비, 툴루즈로트레크 미술관

157 〈늙은 남자의 두상Tete de vieil homme〉, 1899, 청회색 종이에 채색 초크, 35×30.4cm, 알비, 툴루즈로트레크 미술관

158 〈서커스에서, 조련사 광대Au Cirque, Clown dresseur〉, 1899년, 갈색 종이에 채색 초크, 25.9×43.3cm, 코펜하겐 국립미술관

159 〈기수Le Jockey〉, 1899, 채색 석판화(2쇄), 51.8×36.2cm

160 〈출발선으로 들어서는 기수Le Jockey se rendant au poteau〉, 1899, 채색 석판화, 44.6×28.5cm

161 〈파이프담배를 피우는 영국군Soldat Anglais fumant sa pipe〉, 1898, 종이에 목탄, 144×110cm, 알비, 툴루즈로트레크 미술관

162 〈아브르 스타의 영국 여인L'Anglais du Star du Havre〉(도164의 초크 습작), 1899, 청회색 종이에 빨간색과 흰색 초크, 62×47cm, 알비, 툴루즈로트레크 미술관

163 〈라 모르의 별실En cabinet particulier au Rat Mort〉, 1899, 캔버스에 유채, 54.6×45cm, 코톨드 미술관, 사무엘 코톨드 컬렉션

164 〈아브르 스타의 영국 여인〉, 1899, 캔버스에 유채, 41×32cm, 알비, 툴루즈로트레크 미술관

165 〈집시 여인La Gitane〉, 1899-1900, 채색 석판화, 포스터, 91×63.5cm

166 〈모리스 주아이앙Maurice Joyant〉, 1900, 목판에 유채, 116.5×81cm, 알비, 툴루즈로트레크 미술관

167 〈엑스트라가 줄지어 있는 계단을 내려오는 메살리나Messaline descend l'escalier borde de figurantes〉, 1900-1901, 캔버스에 유채, 99.1×72.4cm, 로스앤젤레스카운티 미술관, Mr and Mrs George Gard de Sylva Collection

168 〈파리 의학교수들의 심사Un Examen à la Faculté de Médecine de Paris〉, 1901, 캔버스에 유채, 65×81cm, 알비, 툴루즈로트레크 미술관

169 말로메에서 어머니와 함께 있는 로트레크, 약 1899-1900. 사진: 파리 국립도서관

찾아보기

옮긴이의 말

미술비평가이자 미술사학자였던 저자 버나드 덴버1917-1994의 주요 저술은 인상주의와 후기인상주의에 관해서였고, 화가 개인을 주제로 그의 30대에 샤르댕 그리고 후에 로트레크와 반 고흐에 관한 책을 썼다. 그의 활동 분야는 현대미술에 이르기까지 폭이 넓었다.

이 책은 덴버 특유의 가벼운 어투로 로트레크라는 인물을 사실대로 재구성하려 노력했다. 로트레크는 그가 살던 19세기 말 파리에서나 현재에도 객관적 평가를 어렵게 하는 많은 요소들로 가려진 작가 중 한 사람이다. 미술계에서 그의 위치는 본문에 다루어진 대로 매우 복잡하다. 이 책에서 덴버는 편집기자로서의 초기 직업을 십분 발휘해, 가족과 동료의 편지와 증언, 당시의 다양한 성향의 언론 보도를 인용해 로트레크의 실체에 접근할 수 있는 기회를 제공한다.

또한 작품들의 비중을 균형 있게 다루어, 미술관에서 만나는 로트레크의 회화 작품 외에 그가 심혈을 기울인 포스터와 판화를 다수 접할 수 있다. 적절하게 선택한 도판 역시 독자의 이해를 돕는다. 작품의 제작 배경과 구체적 영향 관계, 적용한 기법에 관한 상세한 설명 등 어떤 부분도 소홀하지 않다.

로트레크의 치열한 습작의 일상과 동시대 예술가들과의 교류뿐 아니라 전대前代의 화가들을 존경하고 배우려 한 노력, 당시 미술계의 조류와 함께하며 그 속에서 자신만의 표현을 끊임없이 시도하고 성취하는 모습을 통해 독자들은 로트레크의 미술에의 열정과 능력 그리고 그의 가치와 공헌을 인정하지 않을 수 없다.

작품을 대할 때 감상자가 화가의 사적인 환경이나 작품의 배경에 관한 지식을 갖고 있어야 하는가의 문제는 그리 간단치 않다. 낯선 작품을

마주하면서 매번 드는 의문이기도 하다. 개인적으로는 작품을 그 자체로 감상하고, 다음으로 해당 작품을 통해 많은 것을 유추할 수 있다면 좋을 것이라 생각한다. 그럼에도 불구하고 이 책을 통해 화가의 일생에 관해 구체적인 사실을 알게 된 일 역시 무척 유익한 경험이었다.

우선 로트레크의 생애를 애정의 시선으로 기록한 저자께 감사드린다. 이 책을 번역하는 과정은 즐거운 여정이었다. 거친 번역원고가 이 책으로 탈바꿈하도록 애써 주신 시공사에 감사를 전한다.